KB007702

나는 빈센트를
잊고 있었다

MANIFESTE INCERTAIN V. Van Gogh, une biographie
by Frédéric PAJAK

Copyright ⓒ Les Editions Noir sur Blanc, Lausanne, 2016
Korean Translation Copyright ⓒ MIRAE M&B, Co., 2017
All rights reserved.

This Korean edition was published by arrangement with Les Editions Noir sur Blanc(Lausanne) through
Bestun Korea Agency Co., Seoul.

이 책의 한국어판 저작권은 베스툰 코리아 에이전시를 통해 저작권자와의 독점계약으로 도서출판 미래M&B에
있습니다. 저작권법에 의해 한국 내에서 보호를 받는 저작물이므로 무단전재와 무단복제를 금합니다.

빈센트
반고흐
전기,

혹은
그를 찾는
여행의
기록

나는 빈센트를
잊고 있었다

프레데릭 파작
김병욱 옮김

미래인

일러두기

1. 이 책은 MANIFESTE INCERTAIN V. Van Gogh, une biographie(Les Editions Noir sur Blanc, 2016)를
 한국어로 옮긴 것입니다.
2. 국립국어원의 외래어 표기법에 따르되, 일부 인명과 지명은 현지 발음을 참조하여 표기했습니다.
3. 옮긴이 주는 대괄호(〔〕)를 사용하여 구분했습니다.

나는 빈센트를 잊고 있었다

"내가 사랑하는 사람들 가운데 또 한 사람, 사회의 모든 틀에서, 보잘것없는 일상에서 완전히 벗어난, 약간은 미친, 비범한 존재 반 고흐. 그런 사람은 흔히 만나볼 수 없다. 그런 누군가를 만난다면, 그를 생각하고 그를 사랑하는 일에 싫증을 내지 않아야 한다. 그렇게 하면, 슬프지만 어찌할 수 없는 우리의 하루살이 삶에서 벗어나게 되며, 예술이나 문학을 어느 정도는 그저 사업 같은 것으로만 여기는 예술가들이나 작가들에게서도 벗어나게 된다." _폴 로토, 『문학 일기』(1905)

나는 빈센트를 잊고 있었다. 하지만 아! 광기 발작 이후의 차가운 평온을 말해주는 그의 자화상, 무감동한 시선으로, 입에 파이프를 물고 있는 그의 그 귀 잘린 자화상 앞에서 나는 얼마나 큰 감동을 받았던가. 어디로 가는지 알 수 없는 밭두렁 길에 잘린 밀밭, 금방이라도 터져버릴 것 같은 하늘, 그리고 풍경의 거짓 정적에 흠집을 내는, 검은 십자가 같은 그 까마귀들은 또 얼마나 감동적이었던가.

물론 나는 미술관들에서 그를 다시 보곤 했다. 그는 환한 빛 속으로 솟아올라, 언제나 곧장 나의 두 눈에 부딪히곤 했지만, 그러나 나는 그를 잊고 있었다. 그의 남프랑스 그림은 나의 숨을 멎게 하곤 했다. 그 많은 물감, 그 많은 색깔, 그 많은 태양이라니.

얼마 전에 나는 차량과 레일 야적장 같은 공터를 그린 그의 데생 한 장과 맞닥뜨렸다. 1888년에 그린 만년의 데생, 그러니 그가 카마르그의 갈대를 발견하여, 먹에 찍어 그림을 그린 아를 시기의 작품이다. 나는 얼핏 보면 구성이 보잘것없는 단순한 환상 같은 그 하늘 앞에서 오랫동안 머물렀다. 그 하늘, 사실 같은 느낌을 전혀 주지 않는, 심지어 기만적이기까지 한 방식으로, 다수의 작은 점들이 드문드문 찍힌 하늘. 그 작은 점들 탓에 무겁게 느껴지는, 구름 한 점 없는 하늘. 아니면 오히려 가볍게, 바로 그 작은 점들 때문에 가볍게 느껴지는 하

늘. 그 하늘은 남프랑스의 푹푹 찌는 열기로 너무 뜨거울까? 아니면 맑아진 푸른 하늘 탓에 선선할까? 나로선 전혀 알 수가 없다. 젠장맞을, 하늘에 작은 점들이 가득 있다니!

나는 깎은 갈대 끄트머리로 이 데생 조각에 열심히 반점을 치는 빈센트를 상상해보았다. 하찮은 것 같으면서도 어마어마한 기량이 거기에서 엿보였다. 정신착란과는 너무나 거리가 먼, 정성 들인 그 데생 속에는 어떤 거대한 평온 같은 것이 있었다. 이 소박한 갈대와 약간의 먹물에 기대어, 그는 삼나무며, 올리브나무, 해바라기, 그리고 햇빛이 줄줄 흐르는 풍경 등, 그가 다루지 않았던 새로운 주제들에 몰두한다. 이것으로 그는 자신의 데생을 완전히 혁신하며, 또한 데생의 그런 혁신은 회화로까지 이어진다. 그 선이 부산하되 단호한 붓의 선을 닮게 되기 때문이다. 그는 카마르그의 갈대에서 그저 도구 하나를 새로 발견한 것이 아니요, 그가 배운 크레용과 목탄을 잊기만 한 것이 아니다. 이것으로 그는 비전 자체를 근본적으로 바꿔버린다.

그러니까 그 데생과, 수수께끼 같은 그 작은 점들이 있다. 그리고 그의 삶, 고통에 찬 그의 짧은 생애가 있다. 그의 『편지들』을 다시 읽노라니, 그가 자신을 한사코 "실패자"로 서술하던 그 고집이 떠오른다. 실패한 사람들, 배척당한 사람들, 반품들, 넝마주이들, 이삭 줍는 사람들. 역사가 갓길로 내팽개치는 그 불행한 세계, 그는 그런 세계가 실존하고 있음을 부르짖는다. 그의 삶은 이 진실, 인류의 이 지탄받는 부분을 증언한다. 뭐 더 덧붙일 게 있느냐고? 사실 빈센트에 관해서는 씌지 않은 게 없다. 하지만 나는 그와 함께 좀 살아보고 싶다. 그에게 나의 목소리를 빌려주는 것이 아니라, 나를 버리고 그의 안으로 들어가보고 싶다. 그를 좀 더 잘 되찾기 위해서, 더는 그를 잊지 않기 위해서. 영원히.

✳

2016년 2월 9일, 생트 마리 드 라 메르. — 바닷가의 작은 식당, 조촐한 홍합과 황소 요리. 겨울 하늘이 더러운 이불보처럼 슬프다. 너저분하기 짝이 없는 대형 건물들, 그 무엇도 닮지 않은 건축. 하얗게 회칠을 한 과거의 그 작은 오두막들은 이제 더는 존재하지 않는다. 방갈로의 승리다. 국민은 대담하게도 주인들의 목을 땄으나, 그 대표자들은 나라를 특성 있게 재건축하는 배짱, 왕궁과 성들을 완전히 새로운 건축물로 대체하는 배짱을 갖지 못했다. 프랑스는 속수무책으로 추해지고 있다. 사무실에서, 시청사에서, 전문가들과 당선자들이 시내와 교외의 미관을 결정한다. 그들이 이런저런 공공건물의 건축을, 어떤 지구 계획을, 어떤 로터리를 결정한다. 분명, 그 어느 것 하나도 미美를 생각해서 구상되지는 않았다. 그저 옛 종루들과 옛 성곽들의 아름다움만 잔존할 뿐이다. 지난날의 광장과 골목길은 얼마나 열심히 리폴린 칠을 해댔는지 가짜처럼 보인다. 상점들로 황폐화된 중심가에 진짜로 사는 것은 아무것도 없다. 개축되지 않은 것은 파괴되었다. 그 잔해 위에, 이 시대의 우거지상 장식이 들어선다. 하지만 이러한 해체에는 좋은 패들이 있다. 인도가 말끔히 청소되고, 광장이 보호 관찰되고, 도시 부동산이 살아난다. 열광하는 이도 없고 불평하는 이도 없다. 모두가 시 당국의 말없는 공모자가 된다. 그럼에도 불구하고, 군중은 애써 자기들 시대를 외면하고서 화려한 과거 속으로 은신하려 한다. 그들은 해묵은 성당들의 해묵은 침묵 속으로 몰려들고, 미술관을 찾아와, 빈센트의 그림들 앞에서 우글거린다. 문화산업이 그토록 과도하게 그를 상찬하지 않았어도, 과연 그들이 그토록 그의 작품들에 민감한 반응을 보일까? 어째서 이 군중은 어제는 완전히 무관심했다가 오늘은 그토록 감동하는 것일까? 그들은 진심으로 감동을 느끼는가, 아니면 그저 새롭게 설정된 순응주의를 따르는 것뿐인가?

그 구경꾼들이, 까마귀들이 춤추는 밀밭 앞에서 영혼을 씻는 모습을 보아야 한다. 그들은 화가의 고통에서, 또한 그의 황홀에서, 필요한 걸 조금씩 뜯어먹

고는 자신들의 집으로 돌아간다. 공포에 질린 빈센트의 시선에서 그들이 찾으려 한 것은 무엇이며, 또 그들이 알아낸 것은 무엇일까? 어쩌면 문득 느껴지는 그들 자신의 공포, 어떤 혼미의 시간일 것이다. 그들은 머릿속이 온통 화가의 드라마로 가득 차 그의 회화는 거의 잊어버린다. 그 드라마에는 마음을 달래주는 뭔가가 있기 때문이다. 사람들이 말하기를, 빈센트는 광인이다. 한데 그 광기가 매력적이다. 그의 광기, 그것은 유명세 덕에 해롭지 않은 것이 되었다. 사람들은 빈센트의 진실에는 무관심하지만, 그러나 그의 후광에는 얼이 빠진다. 빈센트는 우리의 심층을 건드린다. 그는 우리 영혼의 순결한 부분에 호소한다. 그는 우리 마음 깊은 곳을 뒤적거리고, 벌거벗은 우리를 불시에 덮친다.

살아생전에 그가 팔았던 그림은 딱 한 점이다. 한 여인에게다. 오, 시장의 특권들을 우습게 여길 줄 알았던 영웅적 여인이여. 그녀는 아무 그림을 구입한 게 아니다. 「붉은 포도밭」을 골랐다. 터무니없이 큰 태양 아래에서 포도를 따며 빗질하는 여인들이 등장하는 강렬한 그림, "수집가들"의 마음에 들지 않았던 그림이다. 하지만 빈센트는 그들 쪽은 한 번도 신경을 쓴 적이 없다. 그들을 위해 그림을 그린 적이 없다. 빈센트가 그림을 그린 것은 회화의 위대한 역사 속으로 요란하게 입장하기 위해서였다. 교만 떨지 않고, 그러나 망설임 없이, 그는 곧장 후대에 호소했다. 그는 들라크루아, 코로, 밀레 같은 신고전파와, 그의 유산을 되새김질하는 데 필요한 시간적 여유를 가질 미래 창작자들, 이 두 세대 화가들을 이어주는 가교 역할을 하고자 했다. 역사 속으로 들어간다는 이 확신이 그의 삶을 지탱해주었고, 무관심과 경멸과 빈정거림과 배척을, 그리고 그 귀결인 극도의 고독을 견디게 해주었다. 그는 자신의 재능을 전혀 믿지 않았지만(그는 자신에게 재능이 거의 없다고 생각했다), 자신의 운명을 믿었다. 어디 그뿐인가. 그는 끈기 있게 노력한다면 회화의 비결 가운데 하나, 즉 색깔을 꿰뚫게 되리라는 것을 알았다. 그리하여 그는 색깔이라는 이 고집불통을 복종시켜, 보색補色들의 전쟁 속에서 색조 대 색조 투쟁을 하도록 속박하고는 그 전쟁을 이전의 누구보다도 멀리까지 이끌었다.

미치광이의 작품이라고? 천만의 말씀이다. 그 당시 회화의 장식적인 방황을 버릴 줄 알았던, 전적으로 합리적인 사람의 작품이다. 우아한 취향을 지지하는 사람들, 빈센트는 그들을 경멸조차 하지 않았다. 화상畵商 시절, 그는 그들을 가까이에서 보았다. 그들의 무기력함과 편협한 정신에 대해 수없이 분노했다. 그는 그들에게 아무것도 요구하지 않았고, 그들에게 아무것도 주지 않았다. 그는 그들과 자기 사이에 오해의 골이 얼마나 깊은지 알고 있었다. 그는 견자見者였다. 다시 말해, 자신들의 소유물에 눈이 먼 물질주의 소부르주아의 정확한 반대였다. 빈센트의 정신은 전혀 다른 것에 사로잡혀 있었다.

유년시절, 청춘시절, 열정

　네덜란드의 브라반트 주, 흐로트 쥔더르트 사제관에서, 빈센트라는 이름의 아기가 태어나 생후 6주 만에 죽는다. 그 1년 뒤, 똑같은 날, 즉 1853년 3월 30일, 두 번째 빈센트가 이 세상에 태어난다. 이 빈센트 빌럼 반 고흐는 탈 없이, 잘 태어났다. 그후 아들 둘, 딸 셋, 그렇게 다섯 아이가 태어난다. 아나 코르넬리아, 테오도뤼스, 엘리사벳, 빌헬미나, 그리고 코르넬리스 빈센트 등이다 ― 관례에 따라서, 아니면 상상력 부족으로, 이 아이들에게는 부모님이나 조부모님의 이름이 붙는다.

　카르벤튀스라는 혼전 이름을 가진 어머니의 정식 이름은 아나 코르넬리아지만, 사람들은 그녀를 '무〔엄마〕'라고 부른다. 위트레흐트 주교가 그녀의 조상이다. 카르벤튀스 가족 중, 딸 한 명은 간질을 앓고, 아들은 자살을 하며, 아버지는 쉰세 살 때 정신질환으로 사망한다.

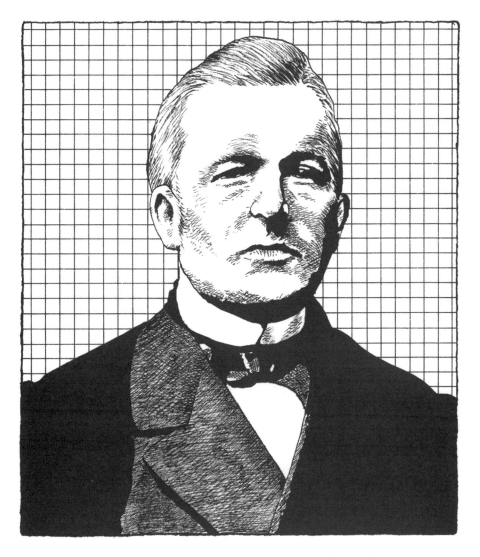

아버지 반 고흐의 이름은 테오도뤼스, 일명 '도뤼스' 혹은 '파〔아빠〕'다. 흐로닝언 주의 이단 종파 신자인 그는 목사이며, 또한 이름난 목사의 아들이기도 하다. 하지만 테오도뤼스에게는 설교자의 재능이 전혀 없다. 그는 목소리를 알아듣기가 어려운 데다, 교조적이고 비비 꼬인 서약들을 끝없이 길게 늘어놓곤 해서, 주로 외딴 시골 소교구로 파견된다. 그의 장남은 그의 그런 눌변을 물려받는다.

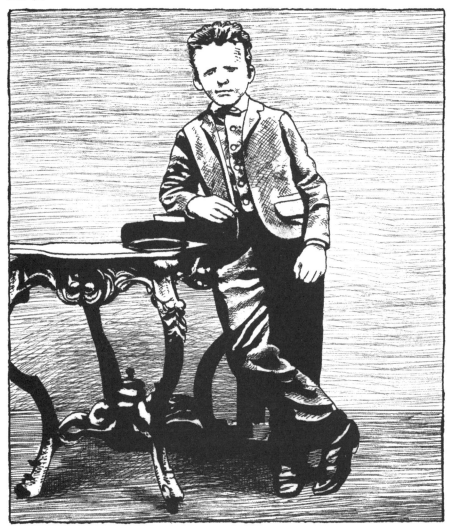

빈센트는 말을 잘 듣지 않는 자존심이 강한 아이다. 화를, 기념할 만한 화를 터뜨리는 일이 잦다. 또한 외로운 아이이기도 하다. 틈만 나면 집과 마을을 멀리 떠나 히스가 무성한 들판이나 시냇가로 간다. 자연은 그에게 큰 위안이다. 그는 풍뎅이들을 잡아 표본병에 넣는다. 그것이 그의 최초의 열정적 취미임이 분명하다.

그는 여섯 살 아래인 동생 테오와 함께 있을 때는 그를 보호하는 아버지처럼 군다. 그를 자신의 탈주 행각에 데리고 다닌다.

　'무'는 자식들이 되도록 좋은 교육, 다시 말해 자신이 받았던 것과 똑같은 교육을 받기를 바란다. 딸들은 피아노를 배우며, 온 가족이 손에 악보를 들고 노래를 한다. 또한 그녀는 아이들에게 데생과 수채화도 가르친다. 수채화는 그녀가 약간이나마 재능을 갖고 그리던 것으로, 특히 장미, 히아신스, 완두콩, 미모사, 물망초, 제비꽃 다발을 즐겨 그렸다. 그녀는 데생을 심심풀이가 아니라, 하나의 교과목으로 여긴다. 그녀는 빈센트와 함께 데생을 그리는 데 많은 시간을 바친다. 하지만 그가 제멋대로 그림을 그릴 수 있는 것은 아니다. 어머니의 데생들을 그대로 베껴 색깔을 입혀야 한다.

또한 그녀는 데생 교본이나 판화집이나 성경에 나오는 이미지들도 베끼도록 시킨다. 그래서 그가 그린 어린아이 데생은 이미 성인의 데생이다. 서투르기만 한 것이 아니라 강요당한 흔적도 엿보인다. 자발성이나 기발한 상상을 전혀 찾아볼 수 없다.

이제 빈센트는 열한 살이다. 그의 절망에도 아랑곳하지 않고 가족은 그를 어느 기숙학교로 보낸다. 자신을 어느 건물 계단 위에 내버려둔 채, 노란색 소형 승용차를 타고서, 실처럼 가는 나무들이 좁게 늘어선 어느 비 내리는 도로를 따라 멀어져가던 부모님의 모습을 그는 영원히 잊지 않게 된다. 당연히 잿빛인 하늘이 물웅덩이들 속에 고

스란히 그 모습을 나타낸다. 자동차는 물론 노란색이다. 그가 처음으로 맛본 회한의 색깔이다.

　기숙학교 이전과 이후가 있다. 기숙학교 이전은 천진함과, 가정의 열기, 헌신적인 어머니와 주의 깊은 아버지의 애정, 형제자매, 그리고 테오와 함께한 탈주 등이다. 기숙학교 이후는 곧 고독이다. 모든 것에 대해 자신을 이방인으로 느낀다. 그는 들판을 가로질러 긴 산책을 떠나곤 한다. 기회만 주어지면, 어디든 기숙학교에서 최대한 먼 곳으로 가서 어슬렁거린다.

　학급에서는 얌전하긴 하지만 신통찮은 학생이다. 급우들은 그를 놀리고, 그의 행동거지들을 놀린다. 그가 그들처럼 생각하고 행동하지 않아서다. 그들 중 한 명은 그를 이렇게 추억한다. "그는 언제나 말이 없고, 생각에 잠겨 있고, 심각하거나 아니면 우울한 표정이었다. 하지만 웃을 때는, 진심으로, 쾌활하게 웃어, 그의 얼굴 전체가 환히 빛났다."

　그는 그 무엇에도 특별히 관심을 기울이지 않았지만, 언어 습득에는 조숙했고 재능이 있었다. 곧 그는 영어와 독일어, 프랑스어를 읽게 된다.

　2년 후, 그는 소속을 바꿔 틸뷔르흐에 있는 빌럼 2세 왕립 중학교에 입학한다. 급우들과는 별로 어울리지 않는다. 홀로 보내는 긴 고독의 시간들을, 프랑스어나 영어나 독일어로 된 시들을 암송하는 데 바친다. 죽도록 따분해하지만, 성적이 나쁜 학생은 아니다. 동기생들 중에서 4등이다.

　상류층 자제들이 들어가는 이 까다로운 중학교에는 일반 대중을 위한 현대 데생 교본의 저자인 콘스탄틴 하위스만스라는 데생 선생이 있었다. 응용미술을 사회의 경제 발전에 꼭 필요한 교과목으로 여기는 선생이었다.

그의 교육은 혁신적인 것으로 여겨진다. 하지만 빈센트는 거기에 별 매력을 느끼지 못한다. 열다섯 살 때인 1868년 3월, 그는 학교를 완전히 떠난다. 그는 부모님 집으로 돌아와, 몇 달 동안 어정거리며 시간을 보낸다. 어떤 직업을 선택해야 할지 모르겠고, 딱히 적성이라 할 만한 것도 전혀 나타나지 않는다. 데생을 좀 그리기는 하지만, 그저 할 일이 없어서 하는 짓이다. 아직도 그의 데생들은 어머니의 데생을 베끼는 것일 뿐이다.

이제 가족이 그를 압박한다. 아무것도 하지 않고 머무를 수는 없다. 생계를 꾸려야 한다. 그의 삼촌인 빈센트 반 고흐, 일명 '센트 삼촌'은 미술품 상인이자 판화 출판업자인 아돌프 구필의 동업자다. 샤탈 가 9번지에 위치한 그의 파리 지점은 넓은 화랑과 화려한 살롱들을 갖춘 5층짜리 건물이다.

구필 화랑은 런던과 브뤼셀, 헤이그, 베를린, 비엔나, 뉴욕 등지에 지점을 두고 있다. 1869년 7월, 토의 끝에 가족은 그를 가장 명망 높은 지점들 중 한 곳인 네덜란드의 헤이그 지점 사무원으로 보낸다.

센트 삼촌은 브레다 인근의 프린센하허에 사는데, 이곳에 자신의 소장품을 전시하기 위한 개인 화랑을 세웠다. 그는 부유하며 자녀가 없다. 프랑스의 뇌일리에 개인 호텔이 있고, 매년 여름을 코트다쥐르의 망통 특급 호텔에서 보낸다. 그는 바르비종파 화가들 (밀레 등)의 작품을 구입하고는 네덜란드 화가들에게 모방하라고 부추긴다. 정기적으로 심한 신경우울증 발작을 일으켜 어쩔 수 없이 모든 활동을 중단하는 일이 있긴 하지만, 그와 빈센트의 관계는 대단히 좋다. 센트 삼촌이나 다른 가족들이 보기에, 빈센트는 그의 후계자가 될 것이요, 어쩌면 그의 상속자까지 되지 못할 이유가 없는 것 같다.

　브뤼셀에 사는 헨드릭 반 고흐와 암스테르담에 사는 코르넬리스 반 고흐라는 다른 두 삼촌 역시 화상이다. 반 고흐 일가는 이름 있는 가문이다. 그들의 명성은 화상들의 세계에서는 네덜란드 바깥까지 알려져 있다.

　빈센트가 일하는 헤이그 지점의 지점장인 헤르마뉘스 헤이스베르튀스 테르스테이흐, 일명 H.G.로 불리는 그는 이제 스물네 살이다. 잘생기고, 우아하고, 추진력이 강한 그는 모든 면에서 완벽한 젊은이로, 자신의 야심을 숨기지 않는다. 빈센트는 그를 높이 평가하지만, 그러나 두 사람의 관계는 냉담하다.

화랑에서 일한 지 얼마 지나지 않아 빈센트는 훌륭한 판매원으로, 심지어 최고의 판매원으로 여겨진다. 사람들이 그를 찾는다. 그는 사람들을 설득할 줄 안다. 그의 설득은 구매자들을 매료시키고, 그러면 구매자들이 나서서 친구들이나 다른 애호가들을 설득한다. 그림이 그의 열정이 된다. 그는 미술사 관련 저작들을 주의 깊게 읽고, 네덜란드와 다른 나라 전시 카탈로그들을 살펴본다. 미술 관련 잡지들을 닥치는 대로 읽고, 시장 판세의 흐름을 놓치지 않는다. 그가 선호하는 것은 화가들에 대한 전문 연구서들이다. 훗날 그는 이렇게 강조한다. "대체로 나는, 화가들인 경우에는 특히 더, 작품 자체만이 아니라 작품을 만드는 사람에게도 그에 못지않은 관심을 기울인다."

화랑은 에칭, 석판화, 사진제판, 사진, 게다가 각종 미술 전문서적 등, 온갖 것을 다 판다. 역사적 장면이나, 예쁜 풍경, 정물, 성경 장면 등을 좋아하는 대중은 예술 복제품들을 앞다퉈 쓸어 간다. 빈센트 역시 자기 방의 사면 벽에 그런 그림들을 잔뜩 붙여놓는다 — 그는 주변을 판화와 복제그림들로 에워싸는 이 습관을 훗날까지 간직한다.

그는 휴가 기간에 마우리츠하위스 왕립미술관을 방문했다가 거기서 페르메이르를 발견한다. 암스테르담에서는 프란스 할스와 렘브란트를 예찬한다. 브뤼셀에서는 플랑드르의 원초주의 화가들을, 안트베르펜에서는 루벤스를 예찬한다. 하지만 일요일은 대부분 헤이그 상류층이 즐겨 찾는 만남의 명소, 스헤베닝언 해변에서 시간을 보낸다. 장시간 홀로, 해변을 어슬렁거린다.

1871년 2월, 그의 가족이 흐로트 쥔더르트를 떠난다. 아버지가 브레다에서 그리 멀지 않은 헬보르트 교구 목사로 임명되었기 때문이다. 빈센트에게 이는, 앞으로 그에게 끊임없이 회한과 애수를 불러일으키게 될 유년기와의 최종 작별이다.

　그림에 대한 그의 관심이 날이 갈수록 커져간다. 그는 J.이스라엘스, 야코프 마리스, 헨드릭 빌럼 메스다흐, 얀 베이선브루흐, 그리고 특히 안톤 마우버 등, 동시대 네덜란드 화가들에게도 무관심하지 않았다. 마우버는 반 고흐 일가를 잘 안다. 그는 빈센트의 사촌 여자와 결혼했다. 빈센트보다 나이가 열다섯 살이나 많은 그는 이미 널리 알려진, 헤이그파를 대표하는 저명 화가다. 전원 장면이나, 바다에서 일하는 정경들, 흐린 하늘을 배경으로 한 슬픈 늪지대 등을 주로 그린다. 그는 빈센트에게 자신의 화술을 가르쳐주는 것을 재미있어 한다.

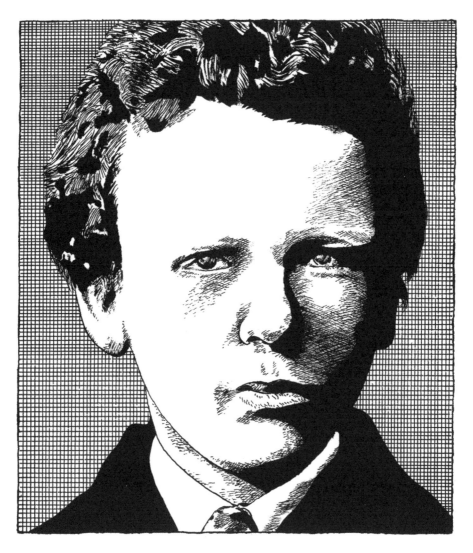

　　1872년 8월, 이제 겨우 열다섯 살이 된 테오가 형을 방문한다. 그는 헤이그에서 며칠간 머문다. 빈센트는 그를 박물관에 데려가기도 하고, 함께 바닷가로 나가 몇 시간씩 머물다가 운하들 쪽을 둘러보기도 한다. 이 시기에, 빈센트는 자신이 무신론자라고 선언한다. 아버지의 권고를 듣지 않고, 세속적인 책들, 특히 신체와 정신병리학 관련 교본들을 탐독한다. 도발하려고 그랬는지 홧김에 그랬는지, 그는 어느 사진사를 찾아가 사진을 찍는다. 어머니에게 보낸 그 사진은 뻔뻔스러운 시선에 경멸하듯 입을 삐죽이 내민, 침울한 그의 모습을 담고 있다.

　　구필 화랑에서 멀지 않은 곳에 헤이스트라는 동네가 펼쳐져 있다 — 중세에 건축된

목조 주택들의 미로 같은 동네다. 이 도시의 사창가가 바로 이곳에 있다. 빈센트는 열아홉 살이다. 어느 창녀를 상대로 난생처음 성관계를 갖는다. 그는 그 분위기 때문에도 사창가를 좋아하게 된다. 이곳으로 와 술을 한잔하거나, 카드를 하거나, 사람들의 잡담에 귀를 기울이곤 한다.

크리스마스 때, 그는 가족이 이사를 간 헬보르트의 새 집을 방문한다. 빈센트와 부모님 사이에 분위기가 무거워진다. 어머니는 그의 들척지근한 순응주의를 비난한다. 그리고 아버지는 권위적이고 힐난하는 어투로 하루 종일 그에게 설교를 늘어놓아 그를 더욱더 화나게 한다. 빈센트 역시, 특히 신앙 문제와 관련해서, 꼬박꼬박 말대꾸를 하며 그들을 자극한다. 그는 의혹의 씨앗을 뿌리길 좋아하고, 또 그런 일에 아주 뛰어나서 결국에는 서로의 갈등이 폭발하곤 한다.

헤이그로 돌아온 후, 아버지가 그에게 맡긴 신앙 안내서를 한 장 한 장 찢어 벽난로에 태우는 그의 모습을, 그의 공동 세입자가 발견한다.

1873년 1월 말. — 테르스테이흐가 그에게 사우샘프턴 스트리트에 있는 런던 지점으로 전근을 가게 될 거라고 통보한다. 그의 말로는, 대단한 승진이다. 그러나 사실 그것은 그야말로 해고나 다름없었다(빈센트도 그렇다는 것을 잘 알았다). 그는 크게 동요하는 기색 없이, 마음의 평정을 유지하기 위해, 파이프를 피운다. 파이프 담배는 언젠가 그의 아버지가, "기분이 울적할 때 아주 좋다"며 우울감이 들 때 하라고 권한 치유책이었다.

빈센트는 군복무 적합 판정을 받는다. 징병 적령자들은 제비뽑기로 차출되며, 가족이 면제 비용을 지불하지 않는 한, 식민지 전쟁이 한창인 수마트라로 가는 배에 올라타야 한다. 불운하게도 빈센트는 나쁜 번호를 뽑는다. 징병 통보를 받는다. 그러자 그의 아버지는 대체복무자 매수 비용으로 1년 치 봉급에 가까운 돈을 모아 어느 벽돌공에게 주고 빈센트 대신 전쟁터로 보낸다.

병역 의무에서 해방되긴 했지만 그의 삶은 변화를 맞이해야 한다. 여름에 런던으로 떠나도록 되어 있다. 그는 그전에 우선 파리로 파견되어, 5월 12일 파리에 도착한다. 거기서 며칠을 보낸다. 그는 막 개장한 이곳 공식 살롱에서, 4천여 점에 달하는 전시 그림들을 본다. 루브르 박물관과 뤽상부르 박물관도 방문하여, 지금까지 복제한 그림들로만 보았던 걸작들을 두 눈으로 직접 본다.

　마음에 걸렸던지, 그의 상사가 그에게 브뤼셀, 안트베르펜, 암스테르담 등지를 도는
화랑의 연례 순회 판촉행사에 참여하길 청한다. 지금 빈센트는 이 화상 일을 어떻게 느
끼고 있을까? 아직도 환상을 품고 있을까?

　구필 화랑 브뤼셀 지점에서 이 세계에 첫발을 내디딘 동생 테오가 그를 대신해 헤이
그 지점에서 일하게 된다. 빈센트는 마침내 런던을 발견한다. 《런던 뉴스》와 《그래픽》
의 진열창에 전시된 데생들이 그에게 강한 인상을 남긴다. 그는 로열 아카데미, 내셔널
갤러리, 덜위치 미술관, 사우스 켄싱턴 박물관, 그 밖에 여러 고미술품 화랑들과 가게
들을 방문한다. 멋을 부리려고 머리에 실크해트를 쓴다.

　헤이그에서 데뷔했을 때처럼, 그는 다시 그림 판매원 일에 열정을 쏟는다. 하지만 오래가지는 않는다.

　시간 여유가 날 때는 그림을 그려보기도 한다. 그러나 자신의 서툰 솜씨에 절망하여, 완성하자마자 던져버린다.

　처음에는 어느 하숙집에 묵다가, 브릭스턴에 있는 어느 프랑스인 목사의 미망인 집으로 이사한다. 집주인인 어슐러 로이어 부인은 열아홉 살 난 외동딸 유지니와 함께 살고 있다.

　이 교외 마을은 조용한 편이지만, 일하러 가려면 아침 6시에 출발해, 템스 강 기슭까지 걸어가 거기서 다시 한 시간 동안 증기선을 타고 가서, 사람들이 우글거리는 '시티'의 골목들 속으로 휩쓸려 들어가야 한다. 저녁에는 사람들이 북적이는 가난한 동네의 골목들 탐험을 즐긴다. 뱃도랑을 따라, 혼자 어슬렁거리며 돌아다니기도 한다.

　어머니가 그에게 이런 편지를 쓴다. "우리는 근근이 살아가고 있다만, 언젠가는 우리가 너에게 투자한 그 모든 돈이 아주 잘한 지출이요, 최고 이율의 투자였다는 말을 하게 되리라 여기며 행복하게 지내려 하고 있단다."

　빈센트는 여러 책들 중에서도 특히 쥘 미슐레의 『사랑』을 탐독한다. 분비 작용이니, 월경 주기니, 임신, 출산 등, 여성에 대한 분석과 여성 신체에 대한 묘사가 대단히 노골적인 책이다.

　저녁 시간은, 그가 "아기 인형을 가진 천사"라는 별명으로 부르는 유지니와 함께 보낸다. 그러다 사랑에 빠진다. 그녀를 미친 듯이 사랑하게 된다. 어느 날 그녀에게, 느닷없이, 아내가 돼달라고 요구한다. 그녀는 웃음을 터뜨린다. 그녀의 대답은 확고부동한 거절이다 — 그녀는 이전 세입자와 비밀리에 혼약을 한 사실을 그에게 알려준다. 빈센

트는 굴욕감이 들었지만 그래도 고집을 꺾지 않고, 그 결혼을 포기하라고 그녀에게 간청한다. 소용없는 짓이다. 그녀는 조건도 신통치 않은 이 이방인에게 어떤 감정도 느끼지 않는다.

빈센트가 입은 상처는 엄청나게 크다. 그 상처는 세월이 흘러도 아물지 않는다. 그는 깊은 절망에 빠진다. 더는 일할 의욕이 나지 않아, 구필 화랑을 떠날 생각을 한다.

그는 얼마간 부모님 댁으로 돌아간다. 부모님이 그를 진정시키려 해보지만, 아무 소용이 없다. 그는 자기 방에 틀어박혀, 연신 파이프만 빨아대면서 자신의 대실패를 곱씹는다.

런던으로 돌아온 그는 같은 마을에 새 거처를 구한다. 직장에 나가서는 걸핏하면 화를 내고, 고객들에게 거친 말을 내뱉기까지 한다.

센트 삼촌이 그를 변호하고 나서서, 경영진을 설득하여 그를 그 원통한 사랑의 대상에게서 멀리 떨어진 다른 지점으로 전근시키려 한다. 하지만 빈센트는 아버지가 자기를 유지니에게서 떼어놓으려고 음모를 꾸미는 것으로 의심한다. 그는 부모님께 써오던 편지를 중단하고서, 침묵 속에 틀어박힌다. 그의 어머니는 이렇게 적는다. "그 애는 이 세상과 사회에서 멀어져 자신을 고립시켰다. 우리마저도 모르는 사람처럼 대한다." 그녀가 보기에 장남은 완전히 이방인이 되어버린 것이다.

<p style="text-align:center">✳</p>

1874년 말. ─구필 화랑 경영진은 빈센트에게 파리로 가서 크리스마스 때까지 일하라고 명한다. 그는 마지못해 런던을 떠나, 몽마르트르의 어느 초라한 방에 기거한다. 그가 화랑에서 하는 일은 여전히 구매자들을 설득하는 일이지만, 이 일에 완전히 무능한 모습을 보인다. 종종 거드름을 피우며 그들을 헷갈리게 하고, 그들에게 자신의 취향을 부과하려 한다.

그런 일보다는 여전히 그림이 그의 관심을 끈다. 그는 렘브란트, 밀레, 코로, 메소니에의 복제 그림들을 구입하고, 마리스, 이스라엘스, 마우버의 복제 그림

들도 구입한다. 루브르 박물관을 꾸준히 드나들고, 필리프 드 샹파뉴가 그린 그리스도의 초상화 앞에서 경탄한다. 피와 눈물에 젖은, 인간적인 그 슬픈 시선이 마치 방문자에게 애원이라도 하는 것 같다.

빈센트는 너무 늦게 파리에 도착해서, 폴 세잔, 클로드 모네, 에드가 드가, 오귀스트 르누아르, 알프레드 시슬레, 카미유 피사로 등, 어느 비평가가 비꼬려는 뜻으로 "인상주의자들"이라는 별명을 붙인 화가들의 첫 전시회를 놓친다. 그는 파리 시내를 이리저리 돌아다녀보지만, 파리가 그에게 주는 것은 아무것도 없다. 나중에 그는 이렇게 말한다. "파리는 참 요상한 도시다. 녹초가 되면서 살아야 하는 곳이다. 반쯤 죽지 않는 한, 정말이지 할 수 있는 게 아무것도 없는 곳이다!"

<p style="text-align:center">✳</p>

그는 런던으로 돌아가서 유지니와의 재회를 시도한다. 하지만 그녀는 그를 문전박대하고 만다. 사우샘프턴 스트리트의 화랑에서는 고객들과의 관계가 점점 더 나빠질 뿐이어서, 제발 파리로 다시 가달라는 요청까지 받는다. 그는 이에 굴복하여, 런던의 거리들에서 알게 된 비참한 삶에 대한 추억만을 안고 런던을 떠난다. 사실 지금까지 그는 프롤레타리아의 삶을 경험한 적 없는 가정 환경 탓에 그런 현실을 알지 못했다. 앞으로 그는 가난한 사람들에 대한 강렬한 연민의 감정을 품게 되는데, 꾸준히 성경을 읽은 덕에 그런 감정을 더욱더 강하게 느낀다. 그는 에밀 졸라, 빅토르 위고, 오노레 드 발자크의 작품을 프랑스어 원서로 읽는다.

파리에 도착한 그는 최근에 사망한 코로의 회고전을 방문한다. 붓질 몇 번으로 도화지 위에 바람을 끌어들일 수 있는 이 탁월한 데생 화가, 이 우아한 예술가, 회화의 이 조용한 아버지에게 그는 특별한 애정을 느낀다.

구필 화랑에서의 그의 업무 태도는 모든 한계를 넘어버린다. 그는 자신의 일을 경멸하고, 고객들에게 구매를 만류하기까지 한다. 그는 서슴없이 이렇게 선언한다. "예술작품 상거래는 사실 짜고 하는 사기 같은 것일 뿐이야."

크리스마스 구매 시즌이 시작되기 직전, 그는 허락도 받지 않고 점포를 떠나 부모님 댁으로 가버린다. 부모님은 또다시 이사를 해서 지금은 에턴에 살고 있다. 그가 업무에 복귀하자, 1876년 1월 4일, 센트 삼촌의 동업자 중 한 명인 레옹 부소가 그를 부른다. 그는 결국 해고를 당하며, 4월 초까지 화랑을 떠나야 한다.

그의 아버지는 크게 낙담한다. "이게 무슨 꼴이냐, 참으로 낯 뜨겁고 수치스러운 일 아니냐! 이 일이 나를 얼마나 아프게 하는지 넌 짐작도 못 할 게다." 아버지는 그의 게으름과 패기 부족과 불건전한 인생관을 비난한다. 어머니는 신음하듯 말한다. "캄캄한

어둠 속에서 전혀 희망의 빛이 보이지 않는구나."

테오는 데생 화가나 화가가 되어보라고 그를 격려한다. 하지만 빈센트는 시골 목사가 될 꿈을 꾼다. 자신을 못 견디게 하는 아버지, 그가 경멸하는 성직에 종사하는 아버지를 닮기 위해서다. 이제 그에겐 단 하나의 기도뿐이다.

"수치스러운 아들이 되지 않게 해주소서."

그는 다른 독서는 관두고, 그저 성경만 읽고 또 읽는다. 그리고 앞으로는 약자와 가난한 자들을 도우며 살리라고 결심한다.

✳

1876년 4월. ─ 그는 영국으로 되돌아가, 템스 강 하구, 해안에 위치한 램즈게이트라는 작은 마을에 자리 잡는다. 한 달 간 시험 삼아 초등교사로 고용된다. 월급이 없는 대신, 숙박과 식사와 세탁은 무료다. 그는 산술과 철자법, 그리고 자신도 잘 못하지만 프랑스어와 독일어를 가르친다. 가끔은 24명의 어린 학생들을 데리고서 원거리 산책에 나선다. 들판을 가로지르고, 어린 밀밭 앞에서 감동을 느낀다. 나무들이 그에게 말을 걸어오는 것 같다. 그는 잿빛 지의류로 뒤덮인 굵은 줄기들을 어루만지기도 하고, 바람에 기우는 나뭇가지들의 움직임에 감격하기도 한다. 여러 차례, 바다 위 낭떠러지들에 난 오솔길을 따라 걷다가, 작은 만까지 내려가곤 한다.

그는 사물들의 덧없음을 의식한다. 내 것이라고 획득하는 것은 아무것도 없으며, 모든 만족감은 곧바로 그 이면을 드러낸다. 어쨌거나, 그는 지금 행복하다. 적어도 그렇게 믿고 싶다.

　폭풍우가 몰아친 다음 날, 동생에게 보낸 편지에 그가 적은 말들은 화가의 말이다.
"바다의 색이 노르스름했어. 특히 해안가가 그랬어. 수평선에는 한 줄기 빛이 있었고,
그 위, 엄청난 잿빛 구름 떼에서 비가 사선을 그리며 쏟아져 내리는 걸 볼 수 있었어. 바
람이 길의 먼지를 바닷가 바위들 위로 쓸어 가더니, 꽃이 핀 산사나무들과 바위들 위로
고개를 내민 꽃무들을 흔들어대더구나."

　빈센트는 영국 시골을 누비고 다니다가, 배를 타거나 기차를 타고, 아니면 버스나 수
레를 타고, 심지어 지하철을 이용하기도 하면서 런던까지 간다. 하지만 대부분은 걸어
서 이동한다. 잠은 노숙을 한다.

그는 에밀 수베스트르의 책을 읽다가 '필라워'라는 인물을 발견한다. 길에서 누더기들을 주워 모아 제지 공장에 파는 넝마주이다 — "필라워, 그는 간다, 그는 간다. 떠돌이 유대인처럼 그는 간다. 아무도 그를 좋아하지 않는다."

돈을 벌지 못하는 데 지친 그는 런던 근교, 아이즐워스에서 사설학교를 운영하는 토머스 슬레이드 존스라는 감리교 목사를 만나보고자 한다. 그의 보호 하에 일자리를 얻기를 고집하면서, 자신에게조차 버림받았다고 느끼고 있으니 자신을 "아버지의 눈"으로 지켜봐달라고 간청한다. 그는 위안보다는 엄격하게 지도해줄 것을 요청하며, 온 영혼을 다해 거기에 복종할 결심이다. 그의 소망? 노동자들에게 복음을 전하고, 가난한

사람들을 위로하고, 그들에게 성경을 널리 퍼뜨리겠다는 바람뿐이다.

목사는 그의 간청에 넘어가, 소액의 급료를 주고 그를 고용한다. 그가 맡은 임무는 런던과 그 주변 지역을 돌며 아픈 학생들을 방문하고 꾀병 부리는 학생들을 찾아내는 것이다. 특히 돈을 잘 지불하지 않는 부모들에게 수업료를 받아내야 한다. 사람들은 그의 이름을 부정확하게 발음해서, 그를 "반 고프"라고 부른다. 그는 "미스터 빈센트"라고 불러달라고 강조한다.

1876년 8월 18일, 아이즐워스. ― 빈센트는 몇 안 되는 친구 중 한 명인 글래드웰의 부모님 댁을 방문한다. 그 집의 딸이 낙마 때 입은 부상으로 막 숨을 거둔 참이다. 그

녀는 겨우 열일곱 살이었다. 빈센트는 그 집의 고통을 지켜보며 큰 충격을 받는다. 그리하여 이 성경 구절을 떠올린다. "슬퍼하는 사람들은 행복하여라, 괴로워도 온유한 사람들은 행복하여라, 마음이 순박한 사람들은 행복하여라, 주님께서 순박한 사람들을 위로하시니."

아침저녁으로 그는 자신이 맡은 소년들에게 성경을 큰 소리로 읽어준다. 그가 보기에는 성경 읽기가 아이들에게 "기쁨보다도 더 나은 감동"을 일깨워주는 것 같다.

그는 아이들을 데리고 야외로 산책을 나가기보다는, 아이들과 함께 기숙학교 안에 머문다. 더 안전하게 느껴져서다. 온종일, 게다가 저녁 늦게까지, 다 함께 노래를 하고 열성을 다해 기도를 올린다. 동료들은 그의 그런 열의를 불안하게 여긴다. 11월 4일, 처음으로 그가 설교단에 오른다. 설교 제목을 "슬픔이 웃음보다 낫다"로 붙인다. 그는 몹시 기뻐한다. 지금 그의 나이는 스물세 살이다.

그는 생고생을 하면서 자신에게 어떤 여가도 허락하지 않는다. 잘 먹지 못하고, 잠도 잘 못 잔다. 안색이 창백하고, 야위고, 시선에 열기가 어른거린다. 그러다가 결국 병에 걸린다.

그의 아버지는 소식을 듣고 불편한 감정을 감추지 못한다. "그참, 그저 어린 아이처럼 좀 단순해지는 걸 배웠으면 좋겠어. 애써 편지들을 온통 이렇게 과장되고 요란하게 꾸민 성경 문구들로 가득 채우려 들 게 아니라 말이야."

크리스마스가 가까워지자, 빈센트는 부모님 댁으로 돌아가기로 결심한다. 퀘이커교도 같은 옷차림에 극단적 광신 상태의 과격 신비주의로 가득 찬 그의 모습을 보고, 부모님은 또다시 비난을 퍼붓는다. 그들은 그의 병적인 성품과 우울증 발작을 참지 못한다.

또다시 그들은 센트 삼촌에게 부탁해서, 로테르담에서 멀지 않은 곳, 도르드레흐트의 '블뤼세 & 반브람' 서점에 회계원 일자리를 구해준다.

1877년 1월. ― 서점에서 그는 아침 6시에 일을 시작해 자정이 훨씬 지나서야 끝낸다. 그의 업무는 주문받은 책과 판매된 책을 헤아리는 것이다. 말을 걸어오는 고객들에게, 그는 그저 입만 삐죽이 내밀고 만다.

　동료들은 수시로 그를 비웃고, 그의 심각한 얼굴 표정을 흉내 내고, 런던에서 구입한 그의 실크해트를 비아냥거린다. 이제 다 낡아 해진 그 모자 때문에 그는 마치 걸인처럼 보인다. 그들은 그를 "이상한 사람" 혹은 "머리가 살짝 돈 사람" 취급을 한다. 그는 그들을 무시해버린다. 저녁에는 사방 벽에 성경 삽화들과 그리스도의 형상을 붙인다. 그림마다 똑같은 문구, "괴로워도 행복하여라"를 적어 넣는다.

　그에 대해, 셋방 주인은 늘 혼자 지내는 이상하리만치 말이 없는 젊은이라고 말한다. 종종 주인은 아침에, 성경 옆에서 누워 자고 있는 그를 발견한다. 내용을 외우려고 밤새도록 성경의 여러 페이지를 베껴 쓰곤 해서다.

　식사를 할 때, 빈센트는 열심히 기도를 올린다. 고기도 고기즙도 먹지 않으며, 점심을 거르는 때도 잦다. 방은 괴를리츠라는 초등교사와 함께 쓴다. 그의 유일한 대화 상대다. 그는 빈센트를 이렇게 기억한다. "아주 드물지만, 어쩌다 대화에 참여할 때는 런던의 인상들을 떠올리곤 했죠." 그러곤 이렇게 덧붙인다. "얼굴은 대개 어둡고, 사색적이고, 대단히 진지하고, 우수에 찬 표정이었어요. 하지만 그가 웃을 때만큼은, 진심에서 우러나는 진솔한 웃음이어서, 얼굴 전체가 환하게 밝아졌죠."

　가게에서 일을 할 때도, 빈센트는 네덜란드어로 된 성경의 긴 단락들을 베껴 쓰고는

그것을 프랑스어, 독일어, 영어로 번역한다. 마치 가계부를 쓰듯, 정확히 네 칸으로 나누어 옮겨 적는다. 서점 주인 아들은 이렇게 증언한다. "인간관계가 전혀 없고, 입을 여는 일도 거의 없었어요."

서점 주인은 책만 열심히 읽어내는 이 별난 젊은이를 어떻게 대해야 할지 난감해한다. 그에게 희귀 서적들, 철학 저술들이나 신학 논쟁 서적들을 뒤져볼 수 있도록 허락해준다. 빈센트는 그런 책들을 열심히 탐독한다. 이 도르드레흐트에서, 그는 건물 정면이 온통 송악[양담쟁이]으로 뒤덮인 옛 저택들을 보고 감동한다. 그것들이 그에게 찰스 디킨스의 문구, "송악은 참 이상한 늙다리 식물이다"를 상기시킨다.

때로는 둑을 따라 걷다가, 개울에 비친 하늘을 오랫동안 응시한다. 멀리 떨어져 있는 물레방아들을 얼핏 알아보기도 한다. 또 때로는, 사무실을 떠나, 밤의 깊은 침묵 속으로 사라진다. 안개 속에서 창백한 달빛이 희미하게 보인다. 그는 테오에게 이렇게 쓴다. "다음에 만날 때는 우리 서로 눈의 흰자위를 깊이 바라보도록 하자…."

그는 가난하게 살면서, 열정적으로 금욕생활을 한다. 그가 자신에게 허용하는 단 한 가지 사치는 파이프를 피우는 것이다. 이제 그는 자신이 목사 아닌 다른 무엇도 되지 않으리란 걸 안다. "화가나 예술가라는 직업도 괜찮다고 생각하지만, 내 생각에는 아버지의 직업이 더 성스러운 것 같다." 그는 복음 봉사자 가계를 계속 이어가야 한다는 소명을 느낀다. 그의 가족은 기뻐한다. 하지만 그렇다고 신앙이 그의 깊은 실의까지 면하게 해주는 것은 아니다. "오! 테오, 테오, 동생아, 내가 시도했던 일들의 그 모든 실패와, 내가 들어야 했던 비난의 물결들에 기인하는 이 엄청난 낙심에서 벗어나는 기쁨만 맛볼 수 있다면 얼마나 좋을까…."

1877년 4월 30일, 그는 동생에게 이렇게 쓴다. "어쩌면 미래가 우리 둘에게, 많은 좋은 일들을 마련해두고 있는지도 몰라. 우리는 아버지처럼, '나는 절대 절망하지 않아'를 되뇔 줄 알아야 해. 아니면 얀 삼촌처럼, '악마가 아무리 검다 해도, 언제나 그를 눈으로 바라볼 수 있다'를 말이야."

가족이 다시 한 번 그의 장래 문제로 가족회의를 연다. 그리하여 그는 암스테르담으로 가서 신학 공부를 하기로 한다. 해군 중장 출신으로 지금은 해군 조선소 감독이 된 요하너스 삼촌 댁에서 기거할 예정이다.

빈센트는 이제 스물네 살이다. 그리스어와 라틴어를 배워야 하고, 많은 시험을 통과해야 한다. 젊은 랍비 멘데스 다 코스타가 그의 수업을 면제해준다. 그리고 그에게 암스테르담의 옛 유대인 동네를 구경시켜준다. 빈센트는 경탄을 금치 못한다. 그는 사원이며 교회, 유대교회당 등을 가리지 않고 자주 드나든다. 그에게 하느님은 어디에

나 계신다.

교실에서, 지난날의 이 불량 학생은 수업을 따라가려고 무진 애를 쓴다. 여름의 나날들이 찌는 듯이 덥다. 도시도 숨이 막힌다. 운하들은 썩어가는 물 냄새를 사방으로 씨뜨린다.

빈센트는 낙심한다. "이따금 머리가 무겁고, 평소에 그토록 뜨겁게 불타던 나의 정신도 때로는 마비가 되는 것 같아. 소화하기 어려운 이 어려운 지식들을 어떻게 다 흡수해야 할지 모르겠다…."

그는 끼니때마다 시커먼 빵 껍질 하나로 만족한다. 그의 삼촌은 그에게 신경을 거의 쓰지 않으며, 한 번도 그를 자신의 식탁으로 부르지 않는다. 둘은 서로 무관심하다.

빈센트는 악을 느낀다. "이 세상과 우리 자신 속에 있는" 끔찍한 악을 느낀다. 그는 자신이 하느님에 대한 믿음 없이는 살 수 없다는 것을 알며, 죽음 이후에도 생이 있다고 확신한다. 이것만은 확실하다. "우리는 생 한가운데서 죽음 속에 있다. 이는 우리 모두와 관계된 말이요, 이것이 진실이다." 하지만 신앙 덕분에, 그는 "슬프지만 언제나 쾌활한" 자신을 느낄 수 있다.

비가 오나 바람이 부나, 그는 절대 외투를 걸치지 않는다. 담배와 커피에 의지하여, 수면과 싸운다. 때로는 맨바닥에서, 이불도 덮지 않고 잔다. "침대에서 밤을 보내는 특권은 횡령"과도 같기 때문이다. 잘 때는 등에 지팡이를 깔고 자는데, 그것은 수시로 그가 자신을 채찍질할 때 쓰는 지팡이다. 그는 무엇보다 큰 지혜는 자신을 잘 아는 것이요 자신을 경멸하는 것이라고 즐겨 되뇌곤 한다.

한 삼촌이 그에게 여자의 아름다움에 현혹될 때가 없는지 묻자, 그는 자신은 여자가 추하고 늙고 가난한 편이 낫다고, 그녀의 지성이 시련과 슬픔에서 오는 편이 낫다고 대답한다.

그의 어머니는 늘 그래왔듯이 그를 그저 "이상한" 아이로만 여긴다. 누이 중 한 명은 그를 "비뚤어진 신앙심에 빠진 사람"으로 여기며, "신앙심이 그를 백치로 만든다"고 생각한다.

한편 테오는 이제 막 스무 살 생일을 치른다. 그는 심한 우울증에 시달리고 있

는데, 훗날 바로 이 우울증이 그를 마비시키게 된다.

공부를 하거나 동생에게 편지를 쓸 때마다, 빈센트는 되는대로 작은 데생들을 그린다. "오늘 아침에는 선지자 엘리야가 먹구름 낀 하늘 아래 사막에 서 있는 데생을 그렸어. 전경에는 산사나무가 몇 그루 있고 말이야. 가끔은 내가 그리는 것이 아주 분명하게 보여. 그럴 때는 그것에 대해 아주 열정적으로 얘기할 수 있을 것 같아. 훗날에 이루어질 소원을 비는 거지."

그는 예술과 종교 간에 깊은 관계가 있어서, 이 두 분야가 완벽하게 하나로 재결합할 수 있을 거라고 생각한다. 그것들은 저세상에 대한 약속이 아니라, 이 지상의 삶의 통속성 속에서 표현을 찾아야 한다. 그는 이를 굳게 확신한다. 낡은 구두 한 켤레만으로도, "독특하고, 환상적인 아름다움을 지닌" 훌륭한 그림을 만들 수 있다. 예술가와 목사는 같은 언어로 말한다. 특히, 그들은 받아들일 줄 아는 이들에게는 진정한 위안을 준다.

그는 지리에도 매혹되어, 몇 시간씩 지도들을 베껴 그리곤 한다. 그가 특히 즐겨 그리는 지도는 성지聖地 지도다. 그 그림 한 장을 아버지에게 보낸다.

밤에는 암스테르담의 운하를 따라 걷곤 한다. 그의 성격은 점점 더 무뚝뚝해진다. 먹는 건 별게 없다. 마른 빵 조각 하나와 맥주 한 잔이다 — 찰스 디킨스는 자살하고 싶어 하는 사람들의 마음을 돌리기 위해 이 식이요법을 권한다.

1878년 2월 17일. — 발스 케르크의 프랑스 교회에서, 그는 리옹 근교에서 온 어느 목사의 설교를 듣는다. 설교에서 목사는 프롤레타리아 계급의 절망에 대해, 그 열악한 삶과 노동 조건, 극심한 아동 착취에 대해 이야기한다. 빈센트는 "그리스도의 노동자"가 되고 싶어 한다. 하지만 그는 정작 노동자들에 대해 아는 게 전혀 없다. 브라반트는 이제 막 산업화가 시작된 곳이어서, 한 번도 그들과 접촉해본 적이 없다. 기껏해야 농부들과 장인들을 만나보았을 뿐이다. 그는 방 벽에 붙여두었던 성화들을 없애고, 대신 벌목 인부들, 가래질하는 사람들, 재단사들, 통 제조공들의 초상화를 붙인다.

단골로 드나들던 발스 케르크 교회에서, 그는 유대인들을 기독교로 개종시키는 소명을 가진 복음주의자 아들러를 알게 된다. 또 스위스 목사 가뉴뱅도 만나

는데, 그는 빈센트에게 자기 자신을 잊어버려야만 다른 사람들, 특히 가장 가난한 사람들을 더 잘 위로해줄 수 있다고 조언한다.

1878년 7월 5일. — 너무 힘든 공부에 낙담한 빈센트는 에턴의 부모님 댁으로 돌아간다. 암스테르담에서 보낸 이 열다섯 달에 대해 그는 이렇게 밀하게 된다. "내 인생 최악의 시기였다."

그는 자신을 실패한 설교자로, 아니 실패자 그 자체로 여긴다. 그런 감정이 그에게 소학교 시절의 불행들을 상기시키고, 자신의 실패를 곰곰이 되씹으며 그는 지독한 엄격주의자 프로테스탄트로 행동한다. 자신의 수치를 한입 가득 들이마시는 것이다.

여전히 신앙심을 따르려 애쓰긴 하지만, 그가 동생에게 늘어놓는 불평들 속에 들릴 듯 말 듯 예술에 대한 호소가 울린다. 그가 편지들 한 귀퉁이에, 서투르지만 붓이나 크레용으로 그림을 그리는 일이 점점 더 잦아진다. 하지만 그 정도만으로도 테오의 주의를 끌기엔 충분하다. 통찰력 있는 테오는 그 초벌 그림들이 형 빈센트가 신학적 방황에서 벗어나게 될 출구임을 간파한다.

　힘든 삶에 지친 늙은 흰말을 표현한 어느 동판부식 판화 앞에서, 빈센트는 이렇게 외친다. "우리 역시 언젠가 죽음이라는 막다른 골목에 처하게 된다는 것, 인생의 종말이 바로 눈물이나 흰말과 같다는 것을 알거나 그렇게 느끼는 사람이라면 감동하지 않을 수 없는, 참으로 우울하고 비통한 광경이다."

　7월 중순, 슬레이드 존스 목사는 빈센트를 방문하기로 결심한다. 오랜 토론 끝에, 두 사람은 브뤼셀로 가서, 벨기에의 여러 지역으로 파견할 선교사들을 모집하는 복음전도위원회 위원들을 만나보기로 한다.

 빈센트는 3개월간 수습 선교사로 받아들여진다. 그리하여 그는 보크마 목사를 수행하여, 브뤼셀의 라컨이라는 촌락으로 간다.

 그의 누이 아나는 환상을 품지 않는다. "그 괴팍한 성격으로는 첫 임지에서 그리 오래 버티지 못할 거야." 실제로 빈센트는 교육도 조언도 잘 참아내지 못한다. 동료들이 보기에 그는 교사들 말에 복종하지 않고 오히려 공공연한 도발을 서슴지 않는, 늘 볼멘 표정에, 의심 많고, 걸핏하면 화를 내는, 아주 변덕스러운 젊은이다. 언젠가는 한 동료가 그를 성가시게 하자 세찬 주먹질을 해버린다.

　얼마 지나지 않아 목사는 그의 종교적 열성에 불안감을 느낀다. 목사는 그가 배우길 거부한다고 비난하면서, 그의 신경질적 태도와 화술 부족, 빈약한 기억력을 문제 삼는다. 다시 한 번 빈센트는 실패를 맛본다. 자신을 벌하기 위해, 그는 음식도 거부하고, 잠도 맨바닥에서 잔다. 그는 "어떤 특별한 감정, 당연하지만 쓸쓸한 우울감이 없지 않은, 어떤 오랜 향수에 젖어", 이 도시의 교외와 무덤들을 방황한다.

3개월간의 수습 기간이 끝나자, 그의 태도에 절망한 위원회 위원들은 그를 설교자 직업에 부적합한 사람으로 판정한다. 전혀 놀랍지 않은 판결이지만, 빈센트는 완전히 절망한다. 더는 잠을 자지도, 뭘 먹으려 하지도 않으며, 눈에 띄게 수척해진다. 불안해진 셋방 주인은 결국 그의 부모님에게 편지를 써서 그를 데리러 오게 한다. 부모님은 아들을 보고 깜짝 놀란다. 이토록 침울하고, 단순한 행복들에 이토록 적대적인 그를 보기가 괴롭기만 하다. 그들에게 빈센트는 그야말로 저주나 다름없다. 어떡할 것인가?

베베 살롱

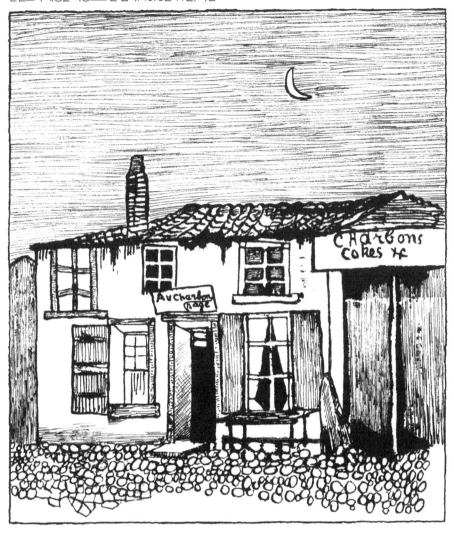

 1878년 12월. — 몇 주 동안 실의에 찬 나날을 보낸 뒤, 빈센트는 누구의 지원도 받지 않고, 혼자서, 보리나주 지방을 방문하기로 결심한다. 석탄을 채굴하여 "검은 나라"로 불리기도 하는 벨기에 남부 지방이다. 그는 테오에게 '탄전炭田에서'라는 간판을 단 작은 카페 그림을 보내준다. 유치하긴 해도("비범할 게 전혀 없다"고 빈센트는 인정한다), 이 그림은 빵을 좀 챙겨 들고 이곳으로 맥주를 마시러 오는 "검은 아가리들", 광산 노동자들의 은신처를 보여준다. 크로키에 살아 있는 사람은 단 한 명도 없다. 그저 잿빛 하늘 속 야윈 달 하나가 장식 위로 불쑥 튀어나와 있을 뿐이다.

　보리나주의 광부들에게는 일요일을 뺀다면 날이라는 게 존재하지 않는다. 하루 2프랑 50상팀 이상을 벌기는 어려우며, 기대 수명이 45세를 넘지 않는다. 갱 속에서는 붕괴 위험이 시시각각으로 광부를 위협하며, 그 밖에도 갱내 가스 폭발이라든지 지하수의 돌연한 분출 같은 위험도 상존한다. 눈이 멀어버린 말들이 광석을 실은 광차鑛車들을 끈다. 수많은 아이들, 14세 이하의 소년소녀들이 완전히 지칠 때까지 거기서 일을 하고 있다.

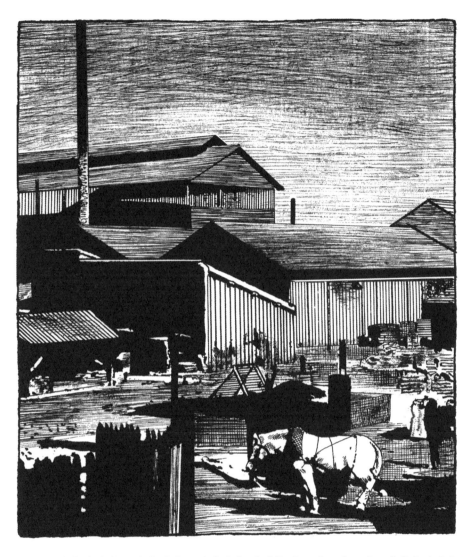

그는 먼저 파튀라주 시에 자리를 잡았다가, 탄광촌 마르카스와 프라므리에서 가까운 프티 왐이라는 마을의 어느 농부 집에 기숙하게 된다. 저녁에, 집주인의 다섯 자녀에게 공부를 가르친다. 장난감 대신 그림을 그리며 놀게 하지만, 격렬하고 예측 불가능한 반응이 잦은 그의 태도가 아이들을 겁에 질리게 한다.

이 마을에 작은 신교도 집회가 결성된다. 예배를 올릴 예배당이 없었으므로, "베베〔아기〕"라 불렸던 아가씨를 기리는 뜻에서 '베베 살롱'이라는 별칭이 붙은 옛 카바레 무도장에서 집회가 이루어진다.

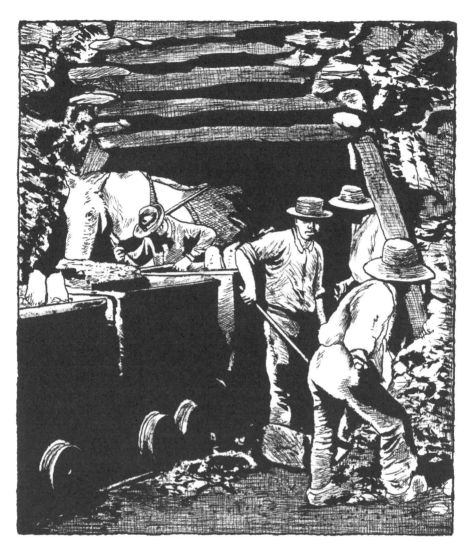

　빈센트는 6개월간 수습 기간을 갖기로 하고, 복음 전도사 일자리를 구한다. 봉급은 보잘것없지만 그 이상을 요구하지 않는다.

　이 작은 교구의 신자들은 애초에는 옷을 제대로 차려입은 한 남자가 도착하는 것을 보지만, 그러나 얼마 지나지 않아 그 남자는 옷들을 필요한 사람들에게 나눠주고, 단지 기움질한 군복 상의 하나, 석탄 자루에서 잘라낸 각반들을 덧씌운 낡은 구두 한 켤레, 광부들의 나막신, 그리고 가죽으로 된 챙 모자 하나만 착용한다.

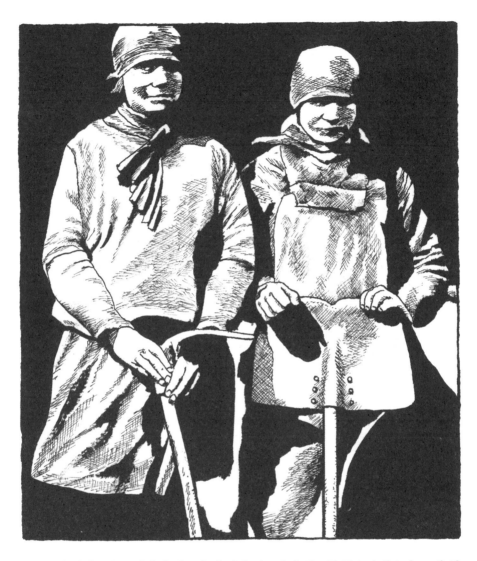

　처음에 사람들은 호기심에 이끌려 이 신참 전도사의 설교를 들으러 왔으나, 그의 설교를 들으면 들을수록 점점 더 오기를 망설인다. 그의 설교를 듣지 않고, 오히려 그에게 욕설을 하는 일이 잦아진다. 금방 줄이 듬성듬성해진다. 빈센트는 이에 개의치 않고 더욱더 열심히 설교한다. 그는 정원의 오두막에서 자기로 결심한다. 그의 그런 자기희생에 사람들이 불안해한다. 방의 안락함을 거부하고 밀짚 위에서 잠을 자는 이 "하느님의 미치광이"는 대체 어떤 사람인가? 누구이기에 빵과 쌀과 당밀만 먹고, 차가운 날씨에 맨발로 걷고, 포장용 천 조각만 걸친단 말인가?

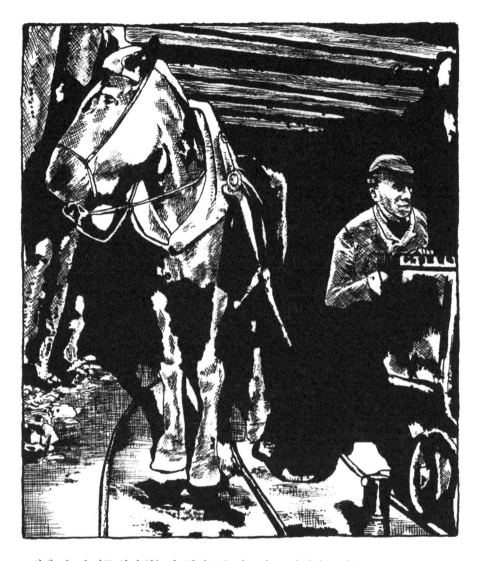

빈센트는 용기를 잃지 않는다. 환자들을 방문하고, 잡일하는 여자들을 돕는 등, 온갖 고생을 무릅쓴다. 드물게 몇몇 광부들이 그를 받아들이더라도, 그는 자신이 불러일으키는 반감을 의식한다. 해 질 무렵이 되면, 그는 굴뚝 청소부처럼 시커메져서 갱에서 빠져나오는 적의에 찬 그늘진 사람들을 관찰한다. 하얗게 눈이 내리면, 그들은 "복음서의 페이지처럼", 흰 종이 위에 적힌 검은 글자들을 닮는다. 주변 마을들은 아무도 사는 이가 없는 것 같고, 거리들은 죽은 것만 같다. 어쩌다 이삭 줍는 여자들을 보기도 한다 ─ 석탄 자루들을 주워 모아 등에 짊어지고 나르는, 등 굽은 여인들, 그리자유〔회색조의 색채만을 사용하여 그 명암과 농담으로 그리는 화법〕 속의 잿빛 같은 사람들.

　삶의 핵심은 지하에서 펼쳐진다. 어깨가 딱 벌어지고, 두 눈이 눈구멍 깊이 들어간 이곳 원주민들은 교육받은 적 없고 글을 읽을 줄도 모르지만, 그렇다고 지성이 없는 것은 아니다. 그들은 "자신들의 자유를 소중히 여기는 용감한" 사람들이다. 뱃사람들이 그 힘든 노역과 위험에도 불구하고 바다를 떠나는 즉시 바다에 향수를 느끼듯이, 광부들은 지상보다는 지하를 더 좋아한다. 누군가가 그들의 법이 아닌 다른 어떤 법을 그들에게 부과하려 하면, 그들은 꼬박도 않고 버틴다. 빈센트는 몹시도 그들의 풍속에 적응하고 싶다. 그는 겸손하게 처신할 뿐, 전혀 건방을 떨지 않는다. 그들의 신뢰를 얻기 위해, 최대한 그들 가까이에 머무르고자 한다.

그는 기꺼이 그림을 그리지만, 어디까지나 취미 삼아서다. 멀리 보이는 수직갱도 버팀기둥들과 흙을 버리는 장소 앞, 더러운 크레용으로 줄을 죽죽 그어 어설프게 스케치된 노동자들. 초라한 작은 관목들은 하늘을 향해 울고 있는 것만 같다. 말뚝처럼 뻣뻣한 인물들은 잘린 듯이 묘사되어 있다. 원근법도 초보 수준이다. 그의 데생은 열 살 난 어린아이의 데생 같다. 그 나이 때, 빈센트는 어머니의 그림들을 베껴 그렸다. 이제 스물다섯 살이 되어서야, 마침내 그는 자신이 될 수 없었던 그 어린아이를 표현할 수가 있다. 언젠가 데생 화가가 되고 싶다면, 참으로 많은 공부가 필요하다는 것을 그는 안다.

　1879년 1월, 왐. — 빈센트는 가장 오래되고 가장 위험한 탄광의 하나인 마르카스 탄광 깊은 곳으로 6시간 동안 내려가도 좋다는 허락을 받는다. 몸을 반으로 접은 채, 램프 빛에 의지하여, 그는 늪으로 변해가는 물웅덩이들 속을 첨벙거리며 좁고 긴 갱도를 따라 앞으로 나아간다. 엄청난 곡괭이질의 소음 속에서, 눈앞에 펼쳐지는 광경에 넋이 나간다. 때 이르게 늙어버린, 고통에 시달리는 남자들의 그 깡마른 창백한 얼굴, 그리고 머리카락을 포목 숄 아래에 감춘 채, 욕설을 하며 광차의 쓰레기를 비울 인부를 기다리고 있는, 이른바 광차 운반부로 불리는 그 "창백하고 시든" 여자들, 멍한 눈으로, 대지의 검은 열매를 힘겹게 분류하고 있는 어린아이들.

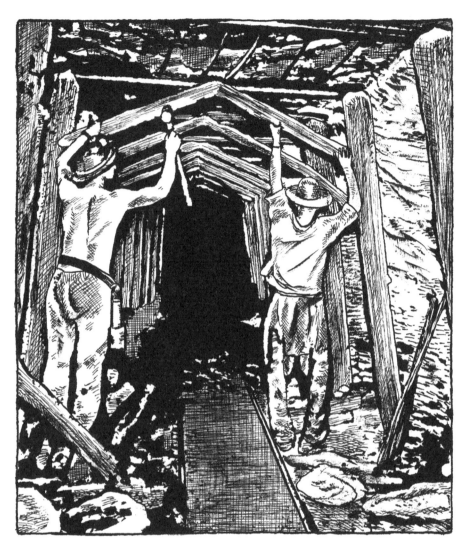

그곳은 이 세상 바깥의 장소다. 물이 사방에서 새어나온다. 램프들의 희미한 빛이 갱도를 따라, 마치 축축한 종유석처럼, 혹은 목매달아 죽은 이들의 실루엣처럼 이어진다.

나중에 빈센트는 광부들이 "관棺" 또는 "공동 묘혈"이라고 부르는 아그라프 탄광 바닥을 방문하게 된다. 사망자들, 부상자들, 중화상자들이 그해에는 유난히도 많다.

1879년 2월 26일. ― 그의 아버지가 보리나주를 방문하기로 결심한다. 그는 어느 오두막에서, "끔찍하도록 쇠하고 야윈 모습으로, 밀짚으로 속을 채운 자루 위에서 자고 있는" 아들을 발견한다. 그는 깜짝 놀란다.

　1879년 4월 17일. — 왐에서 멀지 않은 아그라프 탄광 바닥에서 거대한 폭발이 일어난다. 불기둥이 몇 킬로미터 떨어진 곳에서도 보인다. 검은 연기구름이 일대의 풍경을 뒤덮는다. 광부 121명이 죽고 많은 이들이 중상을 입는다. 지난 10년간, 벨기에에서 일어난 사고들 중 가장 비극적인 사고다. 현장에는 의무실이 없다. 의사 몇 사람이 뛰어가, 우선 살아남을 만한 사람들부터 헌신적으로 치료한다. 빈센트도 거기에 있다. 그도 최선을 다해, 알코올로 상처들을 소독하고, 옷과 내의를 찢어 붕대를 만든다. 그는 부상이 가장 심각한 광부들을 구조하려 든다.

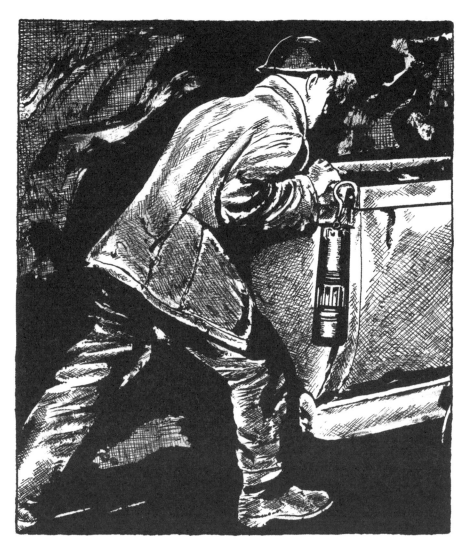

　사람들이 이마가 너덜너덜해진 피에 젖은 사람을 구덩이에서 꺼낸다. 의사들은 죽음을 면키 어렵다고 선언하지만, 빈센트는 그를 자기 집으로 데려가 정성을 다해 치료한다. 그를 밤낮으로 보살피고, 여러 주에 걸쳐, 그가 완쾌할 때까지 보살펴준다. 환자들 곁에 있어주는 것, 그가 그들에게 해줄 수 있는 위안은 그것뿐이다. 그 역시 평소처럼 거의 모든 음식을 거부하며, 겨울 냉기 속을 맨발로 걷는다. 그는 비누를 "비난받아 마땅한 사치"라며 거부하고 씻기를 일절 중단한다. 아이들이 그를 들볶으며 "미치광이" 취급을 한다. 아직도 그의 설교를 들으러 오는 몇 안 되는 신자들은, 목사가 그런 궁핍한 생활을 할 정도로 자신을 낮출 수 있다는 사실을 받아들이지 못한다.

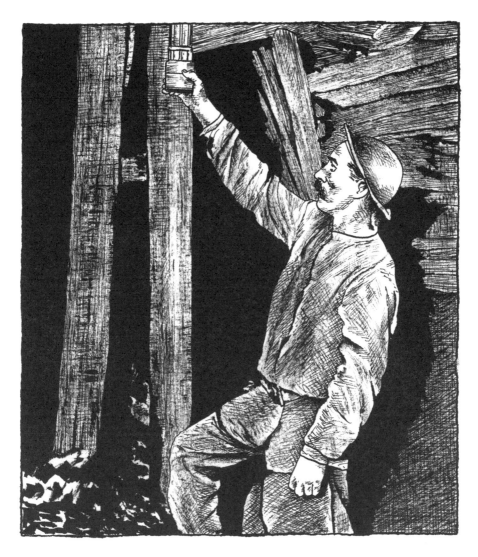

하지만 빈센트는 행복하다. 그리스도처럼, 그는 설교를 했고, 위안을 주었고, 치료도 해주었다. 아이들은 여전히 그를 뒤쫓으며 놀려대지만, 도처의 주변 주민들은 그저 자신들이 잘되기만을 바라는, 헌신적이고 자비롭고 성실한 사람이라고 수군거린다. 그렇긴 해도, 우정과 애정 결핍으로 괴로워하며 우울감에 사로잡히는 날이 없지는 않다. "나는 대중의 샘도 아니요, 돌이나 쇠로 만들어진 가로등도 아니다." 하지만 그러다가도 금방 다시 용기를 낸다.

6개월이 흘러갔다. 복음전도위원회에서 파견한 로슈디외라는 사람이 감사를 나온

다. 그는 누더기를 걸친 웬 방랑자 같은 인물을 발견한다. 사람들, 특히 광부들에게 지나치게 헌신적인 인물, 기독교적이라기보다는 사회주의적인 주장들을 그들과 공유하며, 오두막에서 밀짚을 깔고 자는 인물이다. 보고서에서 그는, 광신자의 모습을 두루 갖춘 듯이 보이는 "이 선교사의 유감스러운 과잉 열성"을 강조한다. 빈센트의 헌신에도 불구하고, 위원회 나리들은 그의 화술 부족을 구실로 그를 면직한다. 그는 크게 낙심한다. 그리고 외친다. "주여, 대체 언제까지?"

<p style="text-align:center">✳</p>

1879년 8월 1일. ── 삼베옷을 입고, 어깨에 보따리를 하나 걸치고, 겨드랑이에 데생 마분지를 낀 채, 그는 보리나주를 떠나, 아무 곳에서나 잠자며 브뤼셀까지 걸어간다. 그는 두 발에 피를 흘리며 아브라함 피터르선 목사 집에 도착한다. 복음 전도 학교 입학을 도와준 바로 그 목사다. 그에게 문을 열어준 아가씨는, 먼지 뒤덮인 넝마를 걸친 데다 붉은 수염이 가시처럼 돋은, 때에 전 이 허수아비를 보고 공포의 비명을 지른다. 하지만 목사는 그를 친절하게 맞이한다. 열기에 찬 시선을 가진 이 젊은이 앞에서 그는 감동에 휩싸인다. 그에게 자신의 아틀리에를 방문해달라고 청하면서 며칠간 머물다 갈 것을 제안한다.

장시간의 대화 끝에, 목사는 이 젊은이의 가장 나쁜 적은 바로 그 자신이라는 결론을 내린다.

틈이 나면 수채화를 즐겨 그리는 미술 애호가인 피터르선은 기꺼이 빈센트의 데생들을 살펴본다. 그는 그 데생들 중 하나(광부의 초상화)를 간직하고 싶다고 말하며, 끈기를 갖고 계속 그림을 그리라고 빈센트를 격려한다. 이 만남이 빈센트의 삶에서 결정적 전환점이 된다. 그가 예술가의 소명을 느끼게 된 것이다. 브뤼셀에서 그는 큰 데생 앨범 하나와 고급 종이를 구입한다. 또한 구필 화랑의 옛 상사 테르스테이흐에게서 수첩 하나와 물감 한 통을 받는다. 그는 종종 밤을 새우기까지 하며, 점점 더 많은 그림을 그린다.

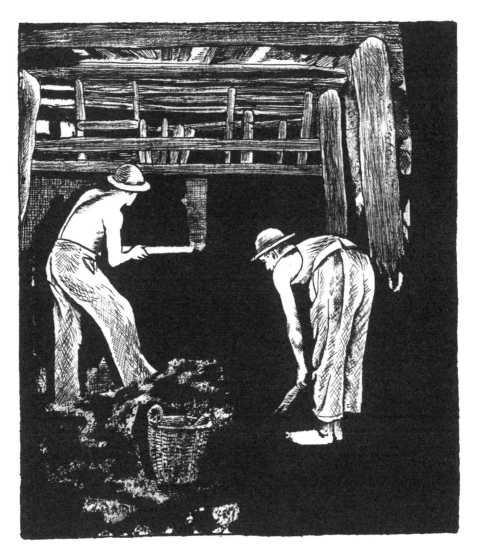

 하지만 그렇다고 해서 빈센트가 설교자의 소명을 포기한 것은 아니다. 또다시 그는 '검은 나라', 이번에는 퀴엠 탄광촌으로 떠난다. 피터르선의 추천서를 받고 그를 집으로 맞이한 복음 전도사 프랑크는, 자신에게는 그에게 줄 일거리가 전혀 없다고 알려준다. 그가 '베베 살롱'에 남긴 추억이 그보다 먼저 이미 곳곳에 당도해 있다. 어떤 교회도 그에게 자원봉사 자격으로조차 전도 일을 맡기지 않는다. 이후 그는 자비로 복음을 전도하게 된다. 그는 자기 자신에게 점점 더 견디기 힘든 벌을 내린다. 몸을 학대하고, 단식을 더 길게 연장한다. 먹거리로는 빵 껍질과 얼어터진 사과만 허용한다.

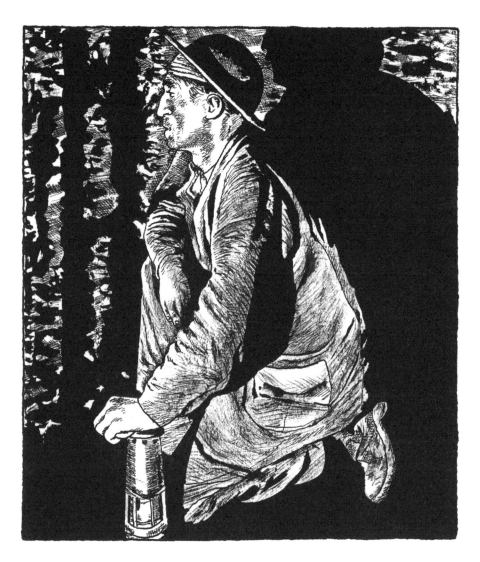

　주민들은 그가, 소나기가 쏟아지건 눈이 내리건, 맨발로, 누더기를 걸친 채, 때에 전시커면 얼굴을 하고서 쓸쓸한 황야를 돌아다니는 것을 본다. 가는 곳마다 사람들이 그를 "미치광이" 취급 한다.

　티푸스가 창궐하여, 온 나라가 비탄에 잠긴다. 절망한 광부들이 들고 일어나 파업을 한다. 보리나주가 노동자 소요의 중요한 진원지가 된다. 30여 년 전, 마르크스와 엥겔스는 이곳 브뤼셀에서 「공산당 선언」을 작성했다. 석탄 상인들이 항의운동의 선봉에 섰고, 운동은 유럽 전역으로 퍼져나갔다. 파업은 피로 진압되었다.

　하지만 자본주의 질서의 잔혹함에 맞서 강력한 조합운동 흐름이 일어나, 상호 협동

적인 연합체들, 노동자 동맹들의 조직망이 생겨난다.

광부들의 소요가 극에 달한다. 3년 만에 봉급이 3분의 1로 감봉되고, 갱내의 가연성 가스나 붕괴 사고로 수백 명씩 죽어나가기 때문이다. 빈센트는 그들 편에 선다. 경영진에게 가서 그들의 명분을 옹호해준다. 사람들은 그에게 코웃음만 친다. 자신들의 말을 들어주지 않자 분노한 광부들은 탄광을 불살라버리겠다고 위협한다. 긴장이 극에 달한다. 어떤 폭력에도 반대하는 빈센트는 그들을 진정시킨다. 그는 자신의 교리에 따라, 지혜와 존엄성을 설교한다.

동생이 그를 방문한다. 하지만 둘의 면담은 짧게 끝난다. 테오는 빈센트의 선택들에 더는 동조해줄 수가 없다. 그는 형을 더는 이해하지 못하겠다고 말하면서, 송장送狀용 문양을 새기는 석판전사공이든, 회계사든, 목수 보조든, 제빵공이든, 생계를 꾸릴 직업을 가질 것을 명한다. 장문의 편지에서 빈센트는 그의 조언을 따르지 않겠다고 답한다. 빈센트는 이렇게 말을 맺는다. "우리가 서로 적이 되는 일은 절대 없기를 바란다." 1879년 10월 15일의 이 편지 이후, 그는 여러 달 동안 동생에게 편지 쓰기를 중단한다.

1880년 3월, 그는 옷도 거의 걸치지 않고, 병든 짐승처럼 굶주린 몸으로, 프랑스의 파 드 칼레를 향해 장거리 여행에 나선다. 거기에서 뭔가 일거리를 구할 수 있지 않을까 하는 막연한 희망을 품고서다. 아주 하찮은 일이라도 상관없다. 그는 프랑스 국경까지 기차를 타고 간 뒤, 그 뒤부터는 도보로 여행을 계속한다. 그는 망슈 해협까지 가고 싶어 한다. 참담한 실패로 끝난 연애의 추억이 서린 영국을 마주 보는 해협이다. 하지만 랑스에서 걸음을 멈춘다. 이곳에서 그는 맨땅에서 자기도 하고, 나뭇단 더미 위나, 버려진 자동차 안, 혹은 건초 더미 속에서 자기도 한다. 아침이 되면 차가운 서리에 잠이 깬다. 차가운 비바람에 시달리며, 돈 한 푼 없이, 그는 끊임없이 떠돈다 — "휴식이나, 식량이나, 식기 같은 것은 어디에서도 구하지 못한 채, 방랑자로 끝없이 떠돌고 떠돈다."

화가 쥘 브르통의 아틀리에가 있는 쿠리에르 마을을 통과하지만, 감히 문을 두드려볼 생각을 하지 못하고 발길을 되돌린다. 하지만 주변 경치를 실컷 즐긴다 — 건초 더미들, 보리나주의 대지에 비해 너무나도 선명한 대지, 그리고 하늘, 안개도 는개도 없는, 투명한 하늘.

　지친 몸, 상처 입은 두 발, 게다가 "다소 우울한 정신 상태로", 결국 그는 해변에 닿으리라는 희망을 접고, 검은 나라로 되돌아가기로 결심한다.

　돌아가는 도중에, 그는 가방에 넣고 다니던 데생 몇 점을 이곳저곳에서 빵 껍질과 바꿔 먹는다. 그래도 이번 여행에 후회는 없다. 비참과 대면하면서, 사물을 다른 눈으로 볼 줄 알게 되었기 때문이다.

　탄광촌 주민들은 그의 깊은 슬픔, "두려움마저 들게 하는 슬픔"에 깜짝 놀란다. 그를 곳간에 재워준 광부는 그의 울음소리와 신음에 놀라 한밤중에 깨어난다.

힘과 용기의 한계에 이른 그는 부모님을 다시 만나려고 에턴으로 간다. 하지만 도착 즉시, 자신이 그들에게 "도무지 감당 안 되는 수상쩍은 인물"이 되었음을 절절이 느낀다. 자신이 보기에도, 괴이한 언동을 일삼다가 쓰라린 후회에 사로잡힌, 열정이 과한 사람 같다. 그는 후회와 슬픔으로 괴로워하다가 쓰러진다. 그는 마음 깊은 곳에 "밀물처럼 밀려드는 혐오"를 느낀다. 그는 이렇게 외친다. "나는 내가 전혀 다른 사람이 될 수 있다는 걸 알아! 한데 내가 무슨 일에 쓰일 수 있고, 무엇에 봉사할 수 있다는 거야! 내 속에 뭔가가 있는데, 대체 그것이 뭐냐고!"

그의 부모님은 "자신들이 짊어져야 하는" 이 "십자가"의 무게에 짓눌려 있다. 도뤼스는 아들을 요양원에 입원시키기로 결심한다. 그는 정신병 전문의인 라마르를 면담한다. 마침 그는 헤이그 주변 지역의 정신병원 감독관이기도 하다. 하지만 진단서가 없으므로, 도뤼스는 가족회의를 소집하여 모두의 동의를 받아야 한다. 화가 난 빈센트는 목사관 문을 쾅 닫아버리고는 퀴엠으로 달아난다.

그는 다시 데생을 시작한다. 성경 대신 크로키 수첩을 들고서, 석탄 줍는 여인들 초상화 연작을 시도한다. 데생이 그에게 종교보다 훨씬 더 큰 위안을 준다. 테오에게 그는 내부에서 불타는 "거대한 아궁이" 이야기를 한다.

그의 크레용이 "좀 고분고분해지고, 날이 갈수록 점점 더 그 자신이 되어가는 것 같다". 이제 그는 방직공들에게 세심한 관심을 기울인다. 그가 보기에 그들은 별개의 종족 같다. 그는 그들을 존경해 마지않는다.

지금까지는 소일거리에 불과하던 것이 그의 고정 관심사가 된다. 이제 사도의 길을 간다는 야심은 접었다 ― 이제부터는, 예술의 미덕으로 인류에게 위안을 안겨줄 생각이다. 그는 테오와 테르스테이흐에게 데생 교본들, 특히 샤를 바르그의 『목탄화 연습』과 『데생 강의』, 아르망 카사뉴의 『알파벳순으로 정리한 데생 길라잡이』를 보내줄 것을 요청한다. 그는 한 장 한 장, 끈기 있게, 갈수록 점점 더 고난도의 습작들을 연거푸 시도한다. 이른 아침부터 밤늦게까지 작업에 매달린다.

　언제나 그는 베껴 그릴 좀 더 많은 이미지를 보내달라고 요청한다. 밀레, 브르통, 야코프 반 라위스달, 샤를 도비니, 테오도르 루소 등의 판화들. 밀레의 「씨 뿌리는 사람」은 다섯 번 연거푸 다시 그리기도 하며, 그후에도 부단히 이 그림을 베껴 그린다. 그는 동생에게 이렇게 털어놓는다. "열심히 작업에 매달리고 있지만, 아직은 아주 기분 좋은 결과를 내지 못하고 있어. 하지만 이 가시나무들이 언젠가 때가 되면 흰 꽃을 피울 것이요, 지금 보기엔 불모의 투쟁 같지만 이것이 다름 아닌 분만의 노고가 되리라는 희망을 품고 있어."

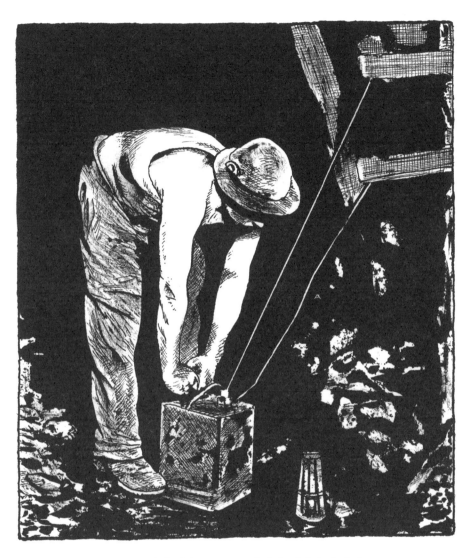

1880년 6월, 테오가 그에게 처음으로 50프랑짜리 지폐를 보낸다.

　새로운 소명을 가슴에 품은 지 두 달 뒤, 빈센트는 보리나주를 떠난다. 앞으로 그에게 남은 생은 겨우 10년 정도다.

나는 그 개다

1880년 가을. — 빈센트는 브뤼셀로 돌아와, 미디 로路, 72번지에 정착한다. 그는 별 확신 없이, 왕립 미술 아카데미에 등록한다. 이 학교의 "고대 양식 데 생" 수업에서 자유 청강생 자격으로 강의를 듣기 위해서다. 테오가 그에게 반 라파르트라는 인물을 소개해준다. 같은 학교에 다니는 부유한 네덜란드 화가 로, 빈센트는 곧 그의 아틀리에를 함께 쓰게 된다.

안톤 헤라르트 알렉산더르 반 라파르트는 귀족 가문 출신이다. 위트레흐트의 어느 부유한 변호사의 아들로, 기사 작위를 자랑스럽게 여긴다. 여름철에는 요 트를 즐기며 시간을 보내거나, 바덴바덴 같은 이름난 물의 도시들을 돌아다니 며 시간을 보낸다. 그는 고상하지만 당찬 데가 없는, 별 개성이 없는 순응주의 자다. 빈센트는 그를 지독히도 똑똑한 체하는 사람으로 여긴다. 한편 라파르트 는 이 동급생을, 편한 마음으로 사이좋게 지내기 어려운 성마른 사람으로 기억 한다. 그렇긴 하지만 두 사람은 서로를 썩 잘 이해하는 편이다. 기사 청년은 빈 센트의 갑작스러운 변덕들을 군말 없이 참아준다. 그는 빈센트에게 진지한 우 정을 쏟으며, 그의 개성과, 그의 "침울하게 광신적인" 성격과, 토론과 궤변에 대 한 과도한 취미와, 특히 일에 대한 열정에 감탄해 마지않는다.

빈센트는 그림을 많이 그린다. 샤를 바르그의 『데생 강의』, 오귀스트 알롱제 의 『목탄화 모음집』, 알베르트 폰 찬의 『화가들을 위한 해부 소묘』에 나오는 이 미지들을 크레용이나 목탄으로 꼼꼼하게 베껴 그린 습작들로 수첩들을 가득 채 운다. 단 한 번의 회합에서, 한 장에 10상팀이나 하는 앵그르지紙를 대량으로 시

커멓게 칠해놓는다. 거의 매일같이, 그는 친구의 아틀리에로 새 모델("늙은 중개인이나 노동자나 소년 등등")을 불러들인다. 그는 그들에게 앉거나 선 자세로 포즈를 취하게 하거나, 삽이나 랜턴을 들고 걸어가게 한다. 그들이 시키는 대로 하지 않으면 서슴지 않고 질책을 가한다. 그는 자신이 원하는 대로 모델들에게 옷을 입힐 수 있도록 작은 작업복 컬렉션(브라반트 작업복 상의, 광부의 회색 제복, 가래질꾼들이 입는 짧은 외투, 농부의 나막신, 그 밖에 여러 가지 여성복)까지 갖추었다. "나는 삽을 든 농부를 다섯 번이나 그렸고, 갖가지 자세로 가래질꾼을 그렸고, 씨 뿌리는 사람을 두 번, 빗자루를 든 아가씨를 또 두 번 그렸다. 그다음에는 감자 껍질 까는 여자와 지팡이를 짚고 선 목동을, 그리고 머리를 두 손으로 감싼 채 난로 옆 의자에 앉아 있는 늙고 병든 농부를 그렸다."

모델료, 부대 물건들과 의상에 드는 비용 등, 그의 무분별한 지출 앞에서 부모님은 괴로워한다. "그가 하도 우리를 슬프게 해서, 우린 지금 우울증에 빠져 있어." 하지만 테오는 몽마르트르 대로의 구필 화랑 지점장으로 막 승진한 참이다. 달마다 형에게 월급을 보낼 수 있을 만큼 돈을 잘 번다. 한동안 빈센트는 그 돈이 아버지에게서 오는 돈인 줄 안다.

요즈음 빈센트는 마른 빵과 감자와 밤을 주로 먹는다. "내놓기에 부끄럽지 않은 팔릴 만한 데생들"을 그려 생계를 꾸리고 싶어 하면서, 귀스타브 도레나 오노레 도미에, 폴 가바르니, 앙리 모니에 같은 이들처럼, 책이나 잡지 삽화가가 되길 꿈꾼다. 그는 인쇄소들을 방문하여, 데생 화가로 일할 뜻을 내비친다. 석판화 일을 배워볼 생각도 한다. 하지만 헛수고다. 두드리는 곳마다 문이 닫힌다. 한 대장장이가 자신의 가마를 그린 데생 몇 점을 받고 그에게 돈을 몇 푼 쥐여준다.

빈센트는 인물화와 풍속화에 전념한다. 그는 이 분야가 단지 솜씨만 요구하는 것이 아니라, 지속적인 노력과 신체병리학에 대한 깊은 이해를 요구한다는 사실을 절실히 깨닫는다. 데생 화가가 된다는 것은 보람 없는, 게다가 몰이해까지 야기하는 끝없는 과업이다. "어째서 데생 화가가 저걸 그리지 않고 이걸 그리는지를 정말로 이해하는 이들은 극소수다. 내가 한 시간 동안 꼼짝도 하지 않고 나무줄기 그리는 것을 본 농부는 내가 미쳤다고 생각하고 나를 놀린다."

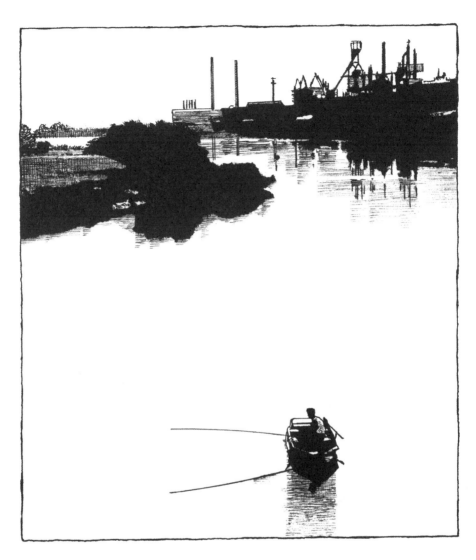

1881년 4월 17일. ─ 빈센트는 돌연, 브뤼셀을 떠나 네덜란드로 가는 첫 기차를 탄다. 왕립 미술 아카데미에 얼마나 실망했던지, 거기에 관해서는 단 한 마디도 하지 않으며 그간 쌓아두었던 모든 데생들을 없애버린다. 부모님 댁에 도착한 즉시, 그는 밀레의 「씨 뿌리는 사람」을 수도 없이 베껴 그린다. 그가 보기에, 이 그림은 실패 앞에서의 부활과 인내를 상징한다.

그는 데생 작업으로 밤을 꼬박 새우며 에턴에서 9개월 동안 머물게 된다. 그의 삼촌이 그에게 물감 한 통을 선물한다.

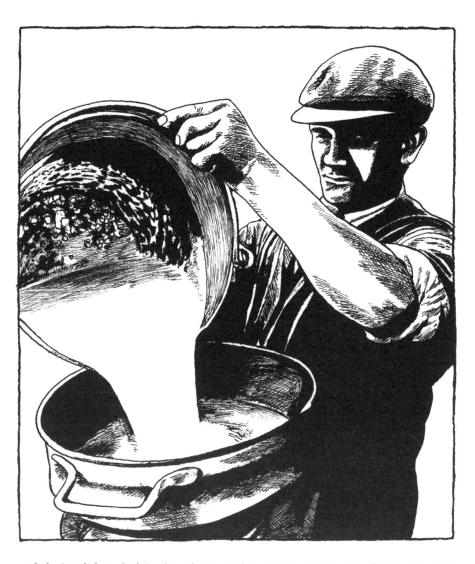

　빈센트는 비가 오지 않을 때는 시골로 그림을 그리러 떠나곤 한다. "이제 나는 가래
질하는 사람들, 씨 뿌리는 사람들, 일꾼들, 남자들과 여자들을 쉼 없이 그려야 한다.
농촌 생활과 관계된 모든 것을 연구하고 그려야 한다." 시골은 그에게 깊은 영감을 준
다. 그는 그 목록을 작성하고 싶어 한다 — 밭, 방목장, 히스가 무성한 들판, 운하, 물
레방아.

　빈센트와 아버지의 관계는 여전히 좋지 않다. 어느 날 아버지는 아들이 두 손에 프랑
스 책을 들고 있는 것을 본다. 물론 프랑스대혁명의 이념에 영향을 받은 책이다.

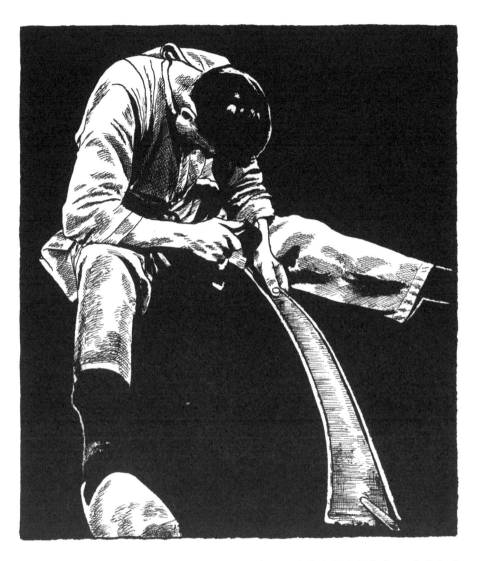

　도뤼스는 쥘 미슐레와 빅토르 위고 같은 사람들을 방화범에 비유한다 — 심지어 살인자에 비유하기까지 한다. 빈센트는 아버지가 제발 한두 페이지만이라도 읽어볼 것을 요구한다. 아버지는 거절한다. 그리고는 그에게, 그런 프랑스 이념에 물들었다가 결국 알코올 중독에 빠져버린 증조부 얘기를 내뱉는다.

　하지만 아버지가 다른 무엇보다 배척하는 것은 바로 빈센트의 예술적 야망이다. 어떻게 생계를 꾸릴 생각인가? 모델료와 자재비 등을 어떻게 지불할 생각인가? 도뤼스도 그의 생필품 비용을 조금은 보조해준다. 그에게 바지 하나와, 저고리 하나를 사준다. 하지만 그는 빈센트를 억누르고 숨 막히게 한다. 그들의 토론은 날이 갈수록 격해져간다.

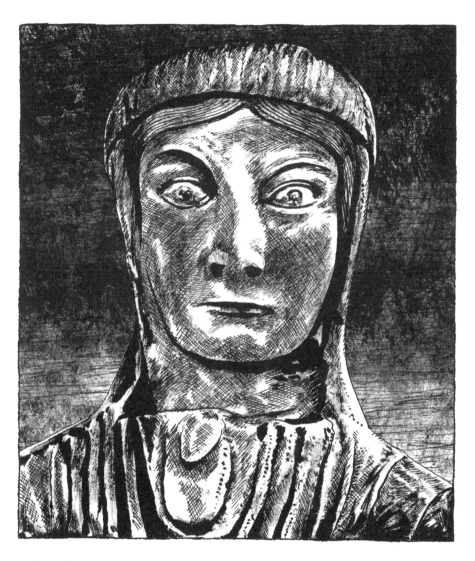

결국 가족 모두가 빈센트에게 반대하고 나선다 — 테오만 예외다. 빈센트는 굴하지 않는다. "데생 화가의 솜씨를 가진 자가 생계를 꾸릴 가능성을 갖지 못하게 된 게 언제부터였는가?" 모든 예술가가 궁핍한 생활을 할 수밖에 없다는 것, 그것이 그들의 운명이란 것을 그는 안다. 이제 그는 아버지의 종교적 진정성을 의심한다. 아버지가 신을 믿지 않는다고 비난한다. "나는 목자들의 신은 영영 죽어버렸다고 생각해. 그래서 내가 무신론자인 걸까?" 신이 목자들의 마음속에 살고 있지 않다면, 그들의 "추론과 도덕률"이 다 무슨 소용이란 말인가?

1881년 크리스마스. — 빈센트에게, 이제 교회를 들락거리는 것은 생각조차 할 수 없는 일이다. 그는 아버지에게 종교 체계는 그저 끔찍하기만 할 뿐이라고 말한다. 하지만 목자들 중에도 인간의 마음을 가진 이들이 더러 있기는 하다고 인정해준다.

에턴에서 빈센트는 코르넬리아 포스, 일명 '케이트'라고 불리는 사촌을 사랑하게 된다. 그는 3년 전 암스테르담에서 그녀를 만났다 — 당시 그녀는 아이 하나를 막 잃은 데다 남편도 임종을 맞고 있었다. 지금은 과부로, 두 번째 아이와 함께 홀로 살고 있다. 빈센트는 그녀에게 솔직하게 사랑을 고백한다. "난 네가 나와 가장 가까운 사람이라는 감정을 품고 있어. 정말이지 내 감정은 이 말의 의미에 단 한 치의 어긋남도 없어. 난 너를 나 자신처럼 사랑해." 즉시 그녀는 "절대 안 돼! 어림도 없는 일이야!"라며 그를 거부한다. 자신은 지난 과거에서 치유될 수 없다고, 자신이 사랑했던 남자를 잊을 수가 없다고 털어놓는다. 그래도 빈센트는 고집을 꺾지 않는다. 사랑에 눈이 먼 그는 감정 그 자체에 대한 사랑, 그 감정에 달아오른 자기 자신에 대한 사랑에 빠져든다. 그는 그녀가 자신을 사랑하게 될 때까지 그녀를 사랑하기로 결심한다. "그 '어림도 없다'는 말은 내가 심장 위에 놓고 짜서 녹여버려야 할 얼음 조각 같은 것이다."

그는 비탄에 잠긴 채, 참을 수 없는 것을 참고, 지옥의 고문들을 견딜 준비를 한다. 예술가라면 예술가가 되기 위한 위대한 사랑을 경험해보아야 하는 것 아닐까? 자신의 감정을 작품 속에 드러내고자 한다면, 마음 깊은 곳에서 그것들을 느껴보아야 하는 것이다. 다음 세 단계가 그에게 주어진다.

1. 사랑하지도 사랑받지도 말 것.

2. 사랑하되 사랑받지 말 것.

3. 사랑하고 사랑받을 것.

빈센트는 이렇게 결론짓는다. "첫 번째보다는 두 번째 단계가 더 낫지만, 세 번째 단계, 바로 '그거!'야."

어느 날 저녁, 그는 케이트가 살고 있는 스트리커 이모 댁을 찾아가다가 골목에서 길을 잃는다. 결국 집을 찾아내고는 초인종을 누른다. 하녀가 나와 가족 전

원이 식사 중이라고 알려주고는, 그래도 집 안으로 들어오라고 청한다. 가족 전부가 있으나, 케이트만 없다. "그녀는 어디에 있습니까?" 하고 그가 묻는다. 이모부(그도 목사다)가 아내 쪽을 돌아보며 묻는다. "여보, 케이트는 어디에 있는 거요?" 이모가 대답한다. "케이트는 외출했어요." 식사가 끝나자 빈센트가 다시 묻는다. "그녀는 어디에 있습니까?" 그러자 이모부가 못을 박듯이 또박또박 대답해준다. "그 애는 네가 도착한 것을 알자마자 집을 나갔어." 그러자 빈센트는 램프에 다가가서 손을 불꽃 위에 올린다 — "그녀가 올 때까지 이 불로 내 손을 태우겠어요!" 이모부는 그리 놀랍지 않다는 듯이 그에게 다가가 입김을 불어 불꽃을 꺼버리곤 이렇게 단언한다. "너는 두 번 다시 그 앨 보지 못할 거야."

그후 오랫동안, 빈센트는 손에 난 깊은 화상 흔적을 간직하게 된다. 다음 날, 그는 고집을 꺾지 않고, 다시 스트리커 이모 댁에 나타나지만, 똑같은 대답을 듣는다. "넌 그 앨 다시 보지 못할 거야."

빈센트는 자살을 생각해본다. "그래, 물에 뛰어드는 사람들이 있다는 게 이제 이해가 돼." 하지만, "자살이 언제나 내게는 정직하지 못한 사람의 행동처럼 여겨졌다"는 밀레의 말을 떠올리곤 생각을 바꾼다.

빈센트는 이제 두 번째로 사랑의 실패를 맛본 참이다. 이를 어떻게 극복해야 할지 몰라 그는 동생에게 사실을 털어놓지만, "장사에 시달리는 사업가"가 과연 사랑 같은 일을 판단할 수 있을지 의구심을 갖는다. 하지만 몇 달 전에 형제는 여성을 논하면서, 여자는 "정의의 유린"이라는 점에 씁쓸한 심정으로 동의한 적이 있다. 빈센트는 자신에게 묻는다. 대체 여자란 무엇이고, 정의는 또 무엇이란 말인가? 지금, 케이트의 말들이 그의 귓가에 울린다. "안 돼, 난 절대 널 사랑할 수 없을 거야, 절대로!" 빈센트의 머릿속에 은유들이 잇달아 떠오른다 — 난바다에서 흔들리는 조각배, 폭풍, 소나기. 신체와 정신의 질병들에 관한 책을 읽는 것이, 그의 찢긴 마음을 위로해준다.

아들의 행실을 통보받은 도뤼스가 끔찍하도록 화를 낸다. 케이트에게 추근거리는 짓을 즉시 그만두라고 명한다. 하지만 빈센트는 요지부동이다. 그러자 아버지가, "너한테 신의 저주가 있기를!" 하고 내뱉고는 집에서 내쫓아버리겠다고 위협한다. 빈센트는 "제가 떠나죠"라는 공식 통보로 응수한다.

1881년 12월. ― 빈센트는 배를 타고 헤이그로 간다. 그는 새 친구들을 사귀길 꿈꾼
다. 우선 당장은 옛 친구들과의 인연을 다시 이어나가고자 한다. 그는 우울한 방랑에서
벗어날 탈출구를 찾고 있다. 우울이라고? "나는 침울하고 나태하게 절망만 곱씹는 우
울보다는, 희망을 갖고, 노력하고, 뭔가를 추구하는 우울을 더 좋아했다."

그는 안톤 마우버와 다시 만난다. 이 사촌은 모든 면에서 성공한 예술가의 이상이다.
부부생활은 활짝 핀 꽃 같고, 네 자녀에 저택과 넓은 아틀리에가 있고, 성공은 점점 더
커져만 간다. 빈센트는 그를 "천재"로 여긴다.

빈센트는 그에게 회화의 기초를 좀 배웠으면 싶으니 그의 아틀리에에 한 달가량만 맞
아달라고 간청한다. 친절하게도 마우버는 그의 청을 수락한다. "나는 늘 네가 멍청하기
짝이 없다고 여겼는데, 이제 보니 전혀 그렇지 않다는 걸 알겠구나." 사실 그는 이 다루
기 힘든 청년에게서 약간은 자기 자신의 모습을 본다. 그도 목사의 아들이고, 또 아버
지와 의견이 맞지 않아, 그림에 헌신하기 위해 열다섯 살 때 집을 떠났다.

빈센트는 그가 그림 그리는 것을 보려고 거의 매일같이 아틀리에로 온다. 마우버는
그를 도와주려고 노력한다. 그와 함께 먼저 데생의 첫 관문이라 할 수 있는 손과 얼굴
의 비례 문제를 다룬다.

　그에게 아낌없이 조언해주고, 그의 크로키를 수정해주고, 목탄화법 말고 다른 기법들, 즉 찰필擦筆화법, 데트랑프화법, 수묵화법, 세피아화법, 수채화법 등도 탐구해보도록 권한다. 그리고 삼각대에 얹어 그리는 유화의 기초도 가르쳐준다. 빈센트는 정물화를 몇 점 시도해본다. 나막신들, 배추 하나, 당근 하나, 고구마들, 사과들, 항아리 하나. 마우버는 제자에게 그리 관대하지 않다. 그는 특히, 빈센트의 그 "초록비누 같은 기질" 혹은 "짠물 같은 기질"을 비난한다. 그러다 결국에는 그를 그저 "귀찮은 존재"로만 보게 된다. 노력을 해보아도 빈센트는 나아지지 않는다. 마우버는 그런 줄 알면서도 감히 그에게 그런 말을 해주지는 않는다. 그러기보다는 그를 낙담시키는 편을 택한다.

그러면서도 그에게, 그림을 좀 팔아볼 생각이 있다면 수채화에 헌신해보는 게 어떻겠느냐고 권하기도 한다. 그러나 빈센트는 데생으로 만족하려 한다. 그러자 마우버는 테르스테이흐에게 호소하고, 테르스테이흐는 신체의 균형도 그릴 줄 모르느냐며 그를 비난한다. 빈센트는 할 말이 없어 그저 듣기만 한다. 그는 자신의 손이 얼마나 서툰지 알고 있다. 하지만 열심히 작업에 매달리다 보면, 말을 잘 듣지 않는 이 손도 결국 자신에게 복종하게 되리라는 것도 안다. 테르스테이흐는 전문가의 눈으로 보아, 그의 데생들이 "불쾌할" 뿐 아니라 "팔리지도 않을" 작품들이라고 판단한다. 그는 빈센트에게 재능이 전혀 없다고, 낙서처럼 휘갈겨놓은 것은 그저 사기일 뿐이라고, 그러니 지체하

지 말고 다른 직업을 선택해야 할 거라고 되풀이하길 서슴지 않는다 — "내가 보기에 넌 예술가가 아닌 게 분명해" 하고 그는 결론짓는다. 사실 빈센트는 오랫동안 테르스테이흐에게 유감을 품고 있었다. 이제 사태가 아주 분명해졌다. 테르스테이흐는 그의 철천지원수인 것이다.

한 달 후, 마우버는 그를 아틀리에에서 내쫓는다. 하지만 그에게, "빈센트, 네가 데생을 할 때 보면, 넌 화가야"라는 한 마디 위로의 말을 해준다. 몇 달 후, 두 사람은 우연히 스헤베닝언 모래언덕에서 다시 만난다. 빈센트는 마우버에게 자기 집에 들러 새로 그린 데생들을 보아달라고 청한다. 마우버는 이렇게 대답한다. "내가 네 집에 갈 턱이 없지. 우리 사이는 끝났어. 넌 더러운 성격을 가졌으니까." 얼마 전부터, 헤이그에서, 빈센트는 만나는 사람마다 싸운다. 그 스스로도 자신에 대해 이렇게 말한다. "난 미친놈이야!"

문득 그는 자신이 매달 받는 돈이 아버지가 아니라 테오에게서 오는 것임을 알게 된다. 그러자, 더는 부탁을 하는 게 아니라 아예 대놓고 요구한다. 고마워하지도 않는다. 그저 확인을 할 뿐이다. 매달 받는 100프랑이면 그에겐 충분할 텐데도(부양가족이 있는 노동자가 20프랑 정도를 번다), 그는 늘 더 많은 돈을 원한다. 어떤 지출 앞에서도 물러서는 법 없이, 큰 비용을 들여 아파트를 꾸미고, 많은 책을 구입하고, 고가의 펜걸이들을 사고, 새 삼각대를 구입한다. 그리고 끊임없이 모델들을 부르며, 집안일을 할 아가씨를 한 명 고용하기도 한다. 헤이그에 도착한 지 5개월 만에 그가 취득한 판화와 삽화가 천 장이 넘는다. 이제 그는 동생에게 150프랑을 요구한다. 동생의 봉급 절반에 달하는 액수다.

✷

빈센트는 몇 시간씩 모델을 구하러 돌아다닌다. 무료급식소, 고아원, 노인요양원까지 들어간다. 누구든 그의 아틀리에로 들어오는 사람은 그의 노리개가 된다. 그는 그들을 제 마음대로 다루는데, 그가 특히 좋아하는 것은 동정심을 유발하는 자세, 몸을 굽히거나, 가래질을 하거나, 이삭을 줍거나, 머리를 두 손으로 감싼 채 쪼그리고 있거나 하는 자세들이다. 그는 자신을 "인민의 화가"로, 노동자들이나 가난한 사람들과 운명을 함께하는 화가로 여긴다.

　1882년 초, 헤이그. ― 결국 빈센트는 케이트를 잊었다. 하지만 그는 여자가 필요하다. 사랑 없이는 살 수가 없다. 그러지 않으면 자신이 "화석화"해버릴 것만 같다.

　그가 클라시나 마리아 호르닉을 만난 것은 서민 동네의 어느 카페에서다. 실제 나이보다 열 살은 더 들어 보이는 서른두 살의 알코올 중독 창녀인 호르닉은 자녀가 열한 명이나 되는 가난한 집안 출신으로, 밤이 되면 쌀쌀한 골목으로 나가 손님들을 유혹한다. 빈센트는 그녀의 병약한 모습에 끌린다. 그녀에게 '신'이라는 별명을 붙여준다. 처음에는 그저 모델로 고용하여, 겨울 내내 데생 모델로 포즈를 취하게 한다.

　그녀를 두고 사람들은 "추하고 시든" 여자라고 말하지만, 그러나 빈센트의 말에 의

하면, "얼굴의 선들이 단순하면서도 우아한 데가 없지 않은" 여자다. 큰 편이고 깡말랐다. 시선은 텅 빈 듯하고, 얼굴에는 천연두 자국이 가득하다. 예전에 앓았던 목병 때문에 아직도 쉰 목소리로 말을 한다. 손은 인민의 여성, 노동을 한 여성의 손이다. 대부분의 사람들은 그녀를 혐오감을 주는 끔찍한 여자로 여긴다. 하지만 "추하고, 늙고, 가난한" 여성을 꺼려하지 않는 빈센트는 그녀에게서, "삶에 시달린 여자들의 얼굴에 대단한 매력을 부여하는, 뭐라 형언키 어려운 퇴색미退色美"를 발견한다.

그녀는 스물다섯 살 때 첫 번째 출산을 하지만, 아기는 태어난 지 며칠 만에 죽는다. 두 번째 아이는 지금 열다섯 살이 된 딸로, 아버지에게서 버림받고 그녀와 함께 살고

있다. 신은 세 번째 아이, 아들을 한 명 출산했지만, 생후 4개월 때 죽었다. 지금 그녀는 또 누군가의 아이를 임신 중이다 — "목사들은 단상 높은 곳에서, 바로 이런 여자들을 저주하고, 비난하고, 모욕한다."

아기가 태어나기 몇 주 전까지도, 빈센트는 동생에게 그녀와의 관계를 전혀 드러내지 않았다. 그의 편지들은 철저하게 진실에 대해 침묵한다.

신은 돗자리와 낡은 양탄자가 깔린 나무 바닥에, 가구가 거의 없는 방에서 산다. 요리용 스토브 하나, 찬장 하나, 큰 침대 하나. "한마디로, 진정한 노동자의 인테리어"다. 거기서 빈센트는 편안함을 느낀다. 그녀의 방세를 내준다. 그에게 그녀는, 처음에는 그저 자기처럼 외롭고 불행한 여자일 뿐이었다. "그러다 차츰, 알게 모르게, 우리의 감정이 진화했다. 우리는 서로를 필요로 했고, 서로의 곁을 떠나지 않았고, 둘의 삶이 뒤엉켰고, 결국 사랑이 탄생했다."

그는 그녀를 극도의 비탄에서 구해주고, 그 행위를 통해 자신의 고통으로부터 구원받는다. "아무도 그녀에게 관심을 기울이지 않았고, 아무도 원하지 않았다. 그녀는 길거리에 내팽개쳐진 불쌍한 누더기처럼 홀로 버려져 있었다. 나는 그런 그녀를 주워, 내가 줄 수 있는 모든 사랑, 애정, 보살핌을 주었다."

그는 그녀에게 목욕을 시키고 영양제를 먹인다. "자기 신발의 가죽만큼 가치가 있는 남자라면 누구나 그 정도는 할 것"이기 때문이다. 그는 연민 가득한 마음으로 간청한다. "내가 요구하는 것은 단 하나다. 나의 가난이 허락하는 한 저 불쌍하고 허약한 여자를 사랑하고 보살피도록, 나를 가만 내버려두라는 것이다. 우리를 헤어지게 하려고, 화나게 하려고, 슬프게 하려고 끼어들지 말고."

신은 무기력하고, 욕설을 내뱉고, 침을 뱉고, 담배를 피우고, 술에 취한다. 하지만 그는 헤어지고 싶지 않다. "혼자 있는 것보다는 행실 나쁜 창녀와 함께 사는 편이 낫다."

그녀는 그에게 임질을 옮긴다. 덕택에 그는 한 달 간 헤이그 병원에 입원한다. 치료가 고통스럽다. 병원에서 나오자마자 신이 그에게 구조를 요청한다. 그녀는 출산 직전인데, 산고가 지독하다. 의사 다섯 명이 달려들어, 결국 그녀를 클로로포름으로 마취시킨다. 아기는 겸자鉗子로 끌어낸다.

출산의 고통이 얼마나 컸던지 의사들은 완치까지 여러 해가 걸릴 거라고 예고한다. "여자들이 아이를 낳기 위해 치르는 고통에 비하면, 우리 같은 남자들의 비참이란 게 뭐 그리 대수로운 일이겠는가?" 신생아가 "약간 철학자 같은 표정"으로 요람에 누워 있다. 감사의 뜻으로(혹은 이득이 되리란 생각에), 아기 어머니가 빈센트의 두 번째 이름, 빌럼을 아기 이름으로 정한다. 빈센트는 기쁨을 억누를 수가 없다. "오늘 나는 너무나 행복해서 눈물을 흘렸다." 한데 이 엄마와 두 아이를 어디에 살게 한단 말인가? 그는 세를 주고 다락방을 하나 구해 임시 가구들을 들이고, 요람도 하나 구입한다. 그리하여 그의 가정생활이 시작된다.

　빈센트는 낮에는 스헤베닝언 항구와 모래언덕들을 따라 데생을 하러 간다. 붓으로 그린 열두 점의 헤이그 전경 소품으로 돈을 몇 푼 벌기도 한다. 빈센트는 아직도 데생을 숯으로 그린다. 섬세한 파버와 콩테 사의 연필들이 싫어서다. 그는 가공하지 않은 흑연, 목수용 연필, 혹은 검은 분필로 데생을 한다. 또한 가늘고 섬세한 붓을 버리고, 처음으로 깎은 갈대로 데생을 시도해본다.

　아직까지는 빈센트도 자신의 데생이 보잘것없으며, 자신의 그림이 불분명하고 탁하다는 것을 안다.

　이따금 낙심하기도 하지만, 그러면 즉각 태도를 180도 바꿔, 이런저런 주제들, 자신이 엮는 공간, 자신이 간파하는 빛, 자신이 엿보는 영혼에 열정적으로 매달린다. 비록 단 한 장도 팔지 못하더라도, 비록 데생이 서투르고, 완결되지 않고, 불쾌해 보일지라도, 그는 포기하지 않는다. 빈센트에 대해 의혹을 품도록 부추기는 주변의 견해에도 불구하고, 테오는 그를 믿는다. 테오는 잘 견뎌내며, 계속 그에게 달마다 월급을 지불하면서 어떤 보상도 요구하지 않는다. 테오의 애정은 무조건적이다. 고마워할 줄도 모르는 빈센트의 태도며, 계속되는 그의 변덕 등, 모든 것을 받아준다. 태동 중인 그의 작품에서, 아직 아무도 보지 못하는 뭔가를 테오는 보았던 것이다.

　테오는 단지 형의 후원자이기만 한 게 아니라, 그의 속내를 듣는 사람이기도 하다. 빈센트의 편지들은 그의 소명은 물론 그의 내밀한 고민들을 얘기하기도 한다. 늘 되풀이되는 감정이 하나 있다. 바로 실패의 감정이다. 수도 없이 그는 자신을 "실패자"로 규정한다. "대부분의 사람들 눈에 나는 어떤 존재인가? 무능한 자, 아니면 괴팍한 자이거나 불쾌한 녀석이다 — 사회 속에 자리를 갖지 못한 자, 앞으로도 영원히 갖지 못할 자, 무능하기 짝이 없는 자다."

　물론, 그는 신학 공부에 실패했다. 물론, 그는 사생아를 여럿 둔 창녀와 함께 산다. 물론, 그의 데생들은 누구의 흥미도 끌지 못한다. 사실은 더 나쁘다. 흥미는커녕, 혐오감과 비웃음을 산다. 하지만 이 "실패자"는 사회적 성공을, 예법을, 선의善意의 위선을, 공식 종교의 교만을 경멸한다. 말하자면, 사회 전체를 경멸하는 것이다. 그는 진보를 저주한다. 그가 보기에, 문명은 더도 덜도 말고 오로지 자비에 의해 고쳐되어야 한다. 한데 사회에서는, 배려도 동정도 없이 상류층이 약자들을 짓밟는다. 상류층과 자주 만나 보았자 어떤 구조도 기대할 수 없다.

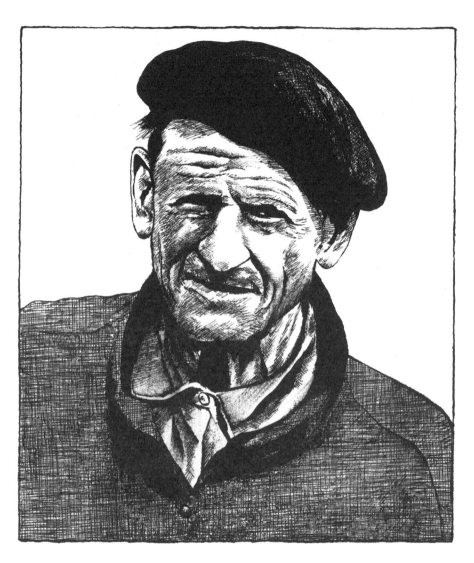

　빈센트가 믿는 것은 연민과, 사심 없는 사랑뿐이다. 또한, 마음속 깊이, 예술을 믿는다. 창조된 세계와 창조해야 할 세계를 뒤섞는 그 해독 불가능한 힘을 믿는다. 비록 자신감이 없긴 하지만, 마음속 깊이 그는 자신이 어떤 의무를 부여받은 창작자라고 느끼며, 그 의무를 회피하지 않을 생각이다. "오직 종교를 가진 자, 무한에 대한 독창적 시각을 가진 자만이 예술가일 수 있기" 때문이다.

　자신의 운명을 확신하기에, 그는 악착같이 그림에 매달린다. 하지만 풍경을 그릴 생각은 않고, 팔 수 없는 초상화, 즉 장인들, 노동자들, 별의별 가난뱅이들의 초상화만 고집한다.

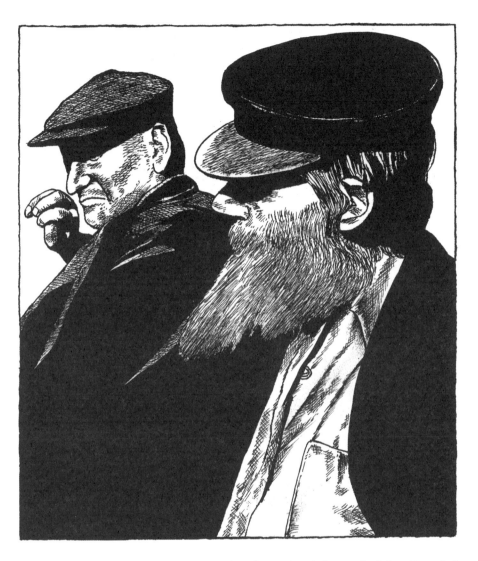

　그의 데생을 사겠다는 사람은 아무도 없는데, 포즈는 시간도 오래 걸리고 돈도 많이 든다. 게다가 인물 표현이 어설프다. 다리와 팔과 손의 비례가 맞지 않는 것 같다. 얼굴 역시 뿌루퉁하고 찡그린 데다, 목탄이나 우중충한 잿빛 기름 때문에 더욱더 어둡게 표현된다. 반면, 드물게 그리는 풍경들은 좀 더 사실적으로 보이지만, 이 역시 낮은 하늘, 진흙길, 헐벗은 나무 등, 지나치게 강조된 슬픔 속에 잠겨 있다. 테오에게 그는 이렇게 털어놓는다. "아무래도 난 풍경화 화가는 아닌 것 같아. 내가 풍경을 그릴 때는, 늘 그 속에 인물 같은 뭔가가 있게 될 거야."

　이는 괜한 얘기가 아니다. 빈센트는 초상화 예술을 선호하지만 사람들은 선뜻 실습

에 응하지 않는데, 이는 어느 정도는 그의 괴이한 행실 때문이다. 포즈를 수락했다가, 어떤 이들은 겁에 질리고, 또 어떤 이들은 그 결과 앞에서 비탄에 빠진다. 그가 깎은 갈대로 얼굴을 풍경처럼, 영혼 가득한 풍경처럼 그리게 되는 것은 훗날의 일이다. 유화를 그릴 때는 돈이 많이 든다. 그러므로 유화는 가족이 밥을 굶는 희생을 대가로 그리는 것이다. 그럴 때는 그 자신도 평소보다 더 많이 밥을 굶는다. 그가 그리는 인물은 모두 가난을, 궁핍을 나타낸다. 질 나쁜 천으로 만들어진 그의 옷들은 이리저리 깁고 수선했으며, 구두 역시 낡아 해져서 형태가 일그러져 있다.

어느 날 웬 여자가 그의 집으로 포즈를 취하러 오게 되어 있었으나, 그는 모델료를 지

불할 수 없어 생각을 바꾼다. 한데 그 여자가 나타난다. 그가 돌려보내려 하자, 그녀가 이렇게 대답한다. "저는 포즈를 취하러 온 게 아니라, 당신에게 먹을거리가 있는지 보러 온 거예요." 그녀는 식탁 위에 강낭콩과 감자 몇 개를 두고 간다. 빈센트는 감동한다. "어쨌든 인생에는 좋은 일도 있는 거야."

그는 오랫동안 농부들을 그렸으나 이제는 프롤레타리아들, 이 현대판 노예들에 관심을 갖는다. 자신이 이 주제를, 완전히 고갈될 때까지 끈기 있게 천착해야 함을 그는 안다. 세계의 비참을 그리다 보면, 자신도 비참 속에 살 수밖에 없다는 것도 안다. 그런 대가를 치르고서야 그의 작품은 "인민의 가슴"에 뿌리를 내릴 것이다. 그가 늘 더욱더 비천해져야만 "삶의 현장"을 포착하게 될 것이다.

빈센트는 전혀 거리낌 없이, 월급을 인상해달라고 요구한다. 월급이 100프랑에서 150프랑으로 인상된다. 유감이지만, 아직 팔릴 만한 데생을 한 장도 그리지 못했다고 시인한다 — "정말이지 그게 안 되는 이유를 어떻게 설명해야 할지 모르겠어."

그의 일상은 짧은 휴식이 간간이 뒤섞인 수난 그 자체다. 신은 불안정한 데다 걸핏하면 화를 낸다. 그녀의 나태함은 빈센트의 화를 돋우고, 또 그만큼 그를 비탄에 빠트린다. 즐거운 비명을 지르며 네 발로 기는 아기가 그의 불행을 덜어주는 유일한 위안거리다. "일단 집에만 들어서면 녀석을 내게서 떼어놓을 방법이 없다. 내가 일을 하고 있으면, 녀석이 와서 소매를 당기거나, 두 다리 사이로 기어들어, 결국은 나의 두 무릎 위에 앉히는 수밖에 없다. 녀석은 종잇조각이나, 끈 조각이나, 낡은 붓을 들고 소리 없이 놀곤 한다. 녀석은 늘 명랑하다. 계속 그런다면 나보다 굳센 사람이 될 것이다."

오랫동안 빈센트는 다른 사람들에게서 어느 정도 공감을 얻게 되길 희망했으나, 그런 것은 오지 않았다. 그래서 그는 무관심해지며, 때로는 고약해져, 불에 기름을 붓는 짓궂은 쾌감을 즐긴다. 그는 "우울하고, 자존심 강하고, 상대하기 까다로운" 모습을 보인다. 다른 사람들과의 교제는 별것 아닌 왕래조차 괴롭기만 하다. 그가 그런 행동을 보이는 것은 단순히 사회에 대한 혐오감 때문만은 아니다. 차가운 거리에서 노숙했던 밤들, 금전적 궁핍, 불확실한 미래, 가정불화 등, 그 "어둠의 세월들"을 보내며 악화된 극도로 예민한 감수성 때문이기도 하

다. 그가 보기에는, 스스로 자초한 바이지만 그런 모든 비참이 그의 변덕스러운 기질과 장기간 지속되는 우울증을 설명해준다.

그는 아침부터 저녁까지 신을 그린다. '슬픔'이라는 제목의 초상화에서, 그는 처진 배와 가슴을 드러낸 채, 쪼그리고 앉아 있는 알몸으로 그녀를 재현한다. 세계의 비참이 이 명철한 시각 속에 요약된다. 하지만 그렇다고 그렇게까지 절망적인 건 아니다. 그는 가정을 꾸렸다. 보잘것없는 화가, 창녀, 그리고 두 명의 사생아로 구성된 가정이긴 하지만, 그래도 가정은 가정이다. 그것도 인류에 대한 그의 시각에 아주 잘 부합하는 가정이다. 그는 신이 자신에게 주는 사랑에 환상을 품지 않지만, 그녀를 버리고 싶지 않다. 그녀가 미쳐버릴까 봐 걱정되어서다. 그녀가 격분을 터뜨릴 때, 그녀에게서 그는 "뭐라 형언하기 어려운 것", "일종의 무심한 평온" 같은 것을 발견한다. 언제나 그는 그녀를 진정시키기에 이른다. 하지만 그녀가 책을 읽지 않는 것이나 예술에 무관심한 점은 유감스럽게 여긴다. 그녀가 달라질 수 있기를 바란다. 어쩌면 훗날 그렇게 될 수 있을 것이다. 그렇게 되면 그들 사이에 다른 관계가 만들어질 것이다. 빈센트는 문학과 예술, 그리고 현실은 오직 하나가 되어야 한다고 생각한다. "나는 사람이 실생활 바깥에서 살게 되는 그런 사회를 불쾌히 여길 것이다. 현실 속에 자리 잡는 자는 모든 것을 알 수 있고 모든 것을 이해할 수 있다. 내가 예술을 현실 속에서 찾지 않았다면, 분명 나의 아내는 내게 약간은 어린아이 같아 보일 것이다. 물론 나도 다르게 보이는 편을 선호하지만, 나는 현실로 만족한다."

하지만 당장의 현실은 책 속에도, 그림 속에도 있지 않다. 아이들과의 잡거생활 속에 있다. 그는 되도록 그런 생활을 피하려고 한다. 틈만 나면 야외에서 그림을 그리려고 거기에서 빠져나온다. 쓸쓸한 심정으로 그는 이렇게 비꼰다. "나의 아내는 병아리들이 졸졸 따라다니는 암탉 같다. 차이가 있다면 암탉은 호감가는 동물이라는 점이다."

빈센트의 물질적 지원이 너무 빈약하기에, 신은 다시 매춘부 일을 시작한다. 돈도 미래도 없는 이 화가와의 관계를 절대 반대하는 그녀의 어머니와 오빠가 그렇게 하도록 그녀를 부추긴다. 그렇게 하면 적어도 두 어린아이의 생필품은 조달할 수 있다.

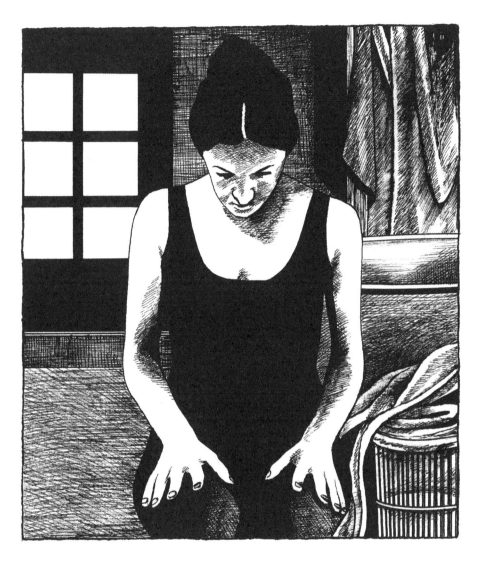

빈센트는 그녀에게 다시는 거리에서 호객 행위를 하지 않겠다고 맹세하게 하고, 약속을 받아낸다. 그녀는 진실을 말하는가? 그는 그렇게 믿고 싶다. "그런 타락에도 불구하고 그녀는 이상하게 순수해 보인다. 존재 깊은 곳에 때 묻지 않은 뭔가가 남아 있는 것 같다. 그것이 그녀의 영혼과, 마음과, 정신의 폐허 아래에 잔존하고 있는 것 같다." 그는 그녀가 좀 더 나은 사람이 되길 바란다. 자신에게 친절을 베풀 수 없는 사람이라 해도, 마음속 깊이 그렇게 되길 바란다. 그는 그녀가 나쁜 사람이어서 그런 건 아니라고 생각한다. 착하다는 것이 뭔지 모르는데, 어떻게 그녀가 착한 모습을 보일 수 있겠는가? ― "그래서 삶이 다시 더러운 물 색깔을 띠고, 한 더미의 재와 비슷해진다."

빈센트는 점점 더 자주 병이 든다. 신경증 발작, 발열, 실신, 위장병, 현기증 등이다. 그래도 용기를 잃지 않는다. 끈기 있게 데생과 채색 작업에 매진한다. 그는 예술가로서의 자신의 운명을 의식한다 — "내게는 데생이나 채색된 작품 형태로 추억거리를 남겨 감사의 뜻을 표해야 할 어떤 책무와 의무가 있다. 나는 나 자신을 그렇게 본다 — 수년 내로 마음과 사랑이 담긴 뭔가를 완성해야 하는 자, 의지를 갖고 그것을 수행해야 하는 자로 말이다. 좀 더 오래 살면 좋겠지만, 그럴 거라는 생각이 들지 않는다. 몇 년 내로, 뭔가가 이루어져야 한다."

신과 빈센트는 끊임없이 다툰다. 그녀는 자신이 무기력하고 나태하다는 것을, 한낱 창녀일 뿐임을 인정한다. "이 직업마저 없다면 내겐 물에 뛰어드는 것 외에 다른 출구가 없어." 그럼에도 빈센트가 결혼 얘기를 꺼내자, 테오는 형의 정신건강 상태를 불안해한다. 그는 신을 "시든 창녀" 취급 하면서, 빈센트가 "창녀의 아이들"을 입양하는 것을 거부한다. 부모님이 알게 되면 또다시 형을 시설에 넣으려 할 거라고 경고한다. 편지 말미에, "그녀와 결혼하지 마" 하고 그는 쌀쌀맞게 적는다. 형이 이 결혼을 포기하는 조건으로, 1년 더 생활비를 대주겠다고 말한다. 빈센트는 굴복한다. 그후 아주 빈번하게 편지가 오가는데, 편지에서 테오는 자기 역시 파리의 어느 보도에서, 병들어 버려진 불쌍한 여자를 만났다고 털어놓는다. 그가 거둬들여, 그의 정부가 된 마리라는 여성이다.

신은 약속을 지키지 않았다. 어머니와 오빠의 조언에 따라, 그녀는 다시 사창가에 발을 들이려고 했다. 이 사실을 알고 빈센트는 쌓인 분노를 터뜨린다. 그는 그녀가 너무 아래로 추락하여 다시 일어서기가 어렵다고 생각한다. 둘은 헤어지기로 한다. 계속 함께 있으면 결국 재앙에 이르게 될 것이다. 빈센트는 이 결정의 타당성을 확신한다. 그는 자신의 운명에 매달린다. "나의 첫 번째 의무는 아무래도 일인 것 같다. 내 일이 이 여자에 우선한다는 생각이 든다."

파리에서는 한 10여 년 전부터 사람들이 인상주의 얘기를 한다. 테오는 형이 이 새로운 조류에 눈뜨게 해주려고 노력한다. 그가 보기에는 이 회화가 형에게 잘 맞을 것 같다. 디테일의 정확성과 모사의 유연성을 요구하지 않는 회화이기 때문이다. 하지만 빈센트는 아직 빛에 자기 자신을 열 준비가 되어 있지 않고, 색깔에는 더더욱 그러하다.

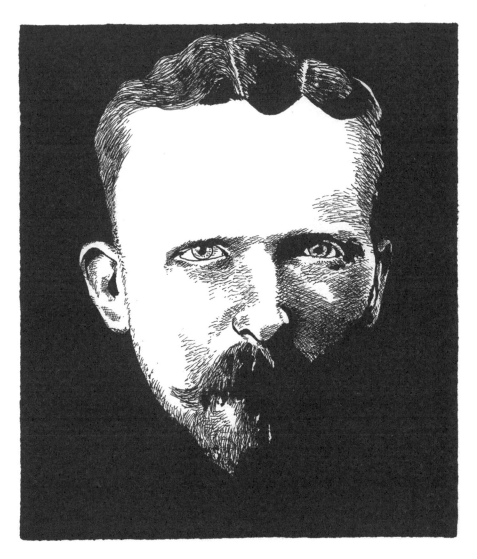

차츰 테오는 형을 후원하는 일에 지친다. 형의 항의와 요구가 이제는 지겹다. 더는 형에게 매달 150프랑이라는 순수한 손실을 당하고 싶지 않다. 그는 형에게 일자리를 구하라고 요구한다. 빈센트는 당황하지 않는다. 오히려 동생의 사교계 활동과 그의 순응주의적이고 부르주아적인 환경을 비꼬면서, 자기 작품들을 팔기 위해 전혀 노력하지 않는다고 그를 비난한다. 테오는 물러서고 만다.

빈센트가 숙적 테르스테이흐를 다시 보지 않은 지가 1년이나 되었다. 빈센트는 그와 대면하기로 결심하고서, 자신의 선의를 표하기 위해, 가래질꾼들이 일렬로 늘어선

모습을 그린 데생 하나를 그에게 선물한다. 테르스테이흐는 그에게 쌀쌀맞게 응대한다. "그 데생 말인데, 이미 작년에 난 자네에게 수채화를 그리는 게 좋겠다고 했네. 이런 건 팔 수 없어. 팔 수 있는 작품이 자네의 작품 제1번이 되어야 해!"

빈센트는 서른 살이다. 이마에 주름이 지고, 두 손도 갈라져 있다. 마흔 살은 되어 보인다 ─ "나는 위기의 시기를 맞고 있다. 물이 차오르고 차오른다. 어쩌면 나의 입술까지 올라올 것이다. 그 위까지 올라올지도 모른다. 어찌 그것을 미리 알 수 있겠는가?"

그는 가버린 젊은 날을 탄식하고, 자신의 시대를 저주한다. 온갖 비참의 행렬들을 이끌고 도처에서 솟아오르는 공장과 철도를 저주한다. 그는 시골이 지닌 그 순박한 시詩를 없애버리는 기계들 앞에서 눈물을 흘린다.

1883년 9월. ─ 빈센트는 헤이그를 떠나, 독일 국경 근처, 네덜란드 북부에 있는 드렌터 지방으로 가서 얼마간 살 준비를 한다. 역 플랫폼으로 배웅을 나온 신이 그가 탑승하는 기차 객실까지 동반해준다. 그녀의 품에 한 살 난 아기 빌럼이 안겨 있다. 빈센트는 이때의 일을 이렇게 회상한다. "그 꼬맹이는 나를 무척 좋아했었다. 이미 객실에 앉은 순간에도, 나는 녀석을 나의 두 무릎 위에 올려두고 있었다. 그렇게 우리는 헤어졌고, 내 생각엔 양쪽 모두 뭐라 말할 수 없는 슬픔을 느꼈지만, 그러나 그뿐이었다."

✻

레이드 병원에서, 신이 다섯 번째 아기를 출산한다. 아기 아버지가 빈센트일까? 우리로서는 알 수 없다. 한편, 얼마 전부터 테오는 거리에서 거둬들인 불쌍한 여성 마리와의 결혼을 꿈꾼다. 위험을 무릅쓰고 부모님께 허락을 요청하기까지 한다. 도뤼스는 단호하게 반대한다. 그는 "조건이 열등한 여자와의 결합에는 부도덕한 뭔가"가 있다고 여긴다.

　드렌터. 절망적일 만큼 평평하고 침울한 고장 — 긁힌 상처 같은 운하들이 뻗어 있고, 물레방아들이 점점이 박힌, 끝없이 죽어가는 단 하나의 드넓은 공간, "안개와, 영원히 썩고 있는 이탄에 우울하게 뒤덮인" 땅이다. 희끄무레한 하늘이 도처에 펼쳐져 있고, 평평한 지평선 그 어디에서도 도드라진 것을 찾아볼 수 없다. 인적이 닿은 적이 거의 없는 야생의 고장. 유아 사망률과, 알코올 중독과, 범죄 행위가 맹위를 떨치는 곳.

　빈센트는 호헤베인에서 하차한 후, 숙소를 찾아 역에서 25킬로미터 떨어진 마을로 간다. 마을 주민들은 의심 어린 눈으로, 심지어 혐오 어린 눈으로 그를 뜯어본다. 그들은 이런 무뢰한을 아직 한 번도 본 적이 없다.

사람들은 그가 지나가면 비웃음을 날리며, "불쌍한 행상"이나 "광인" 취급 한다.

그는 이탄 캐는 사람들과 뱃사람들에게 다가가보려 하지만, 그들은 다루기 힘든 사람들이다. 자신들의 세계에 틀어박혀 사는, 비참에 이골이 난 이들이다. 그들은 사사로운 감정에 얽매이지 않는다. 이 적대적인 세계에서, 빈센트는 자신이 이방인처럼 느껴진다. 주민들은 그의 모델이 되기를 거부한다. 시골 노파 한 분만이 밭 한가운데에서 그를 위해 포즈를 취해준다. 가는 곳마다 적의와 마주치지만, 그래도 그는 그들과 잘 지내보려고 노력한다.

한 가지 좋은 소식도 알게 된다. 신이 어머니와 오빠의 더러운 권고에 굴하지 않았다는 소식, 사창가로 돌아가지 않고 세탁부로 일하고 있다는 소식이다. 그때부터, 아기 안은 여자만 보면 그의 두 눈에 눈물이 고인다. "신을 생각하다 보면 깊은 우수에 빠져든다. 불쌍하고, 불쌍하고, 불쌍한 여자다!"

그사이 3주가 흘렀다. 그는 이렇게 쓴다. "일이 내 기분을 풀어주지 않을 때는 견딜 수 없는 우수에 사로잡힌다. 나는 일해야 한다, 열심히 일을 해야 한다 — 일로써 나 자신을 잊어버리지 않는다면, 짜부라지고 만다."

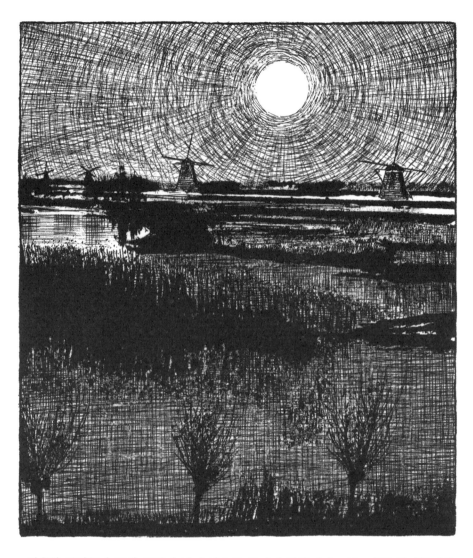

　엄혹한 주민들과 주변 풍경이 날이 갈수록 견디기 힘들지만, 그는 애써 무시하면서 자신의 상황을 이상화하기까지 한다. 그는 테오에게 자기가 있는 곳으로 오라고 제안한다. 화상이라는 직업을 버리고 자기처럼 화가가 되라고 제안한다 ─ "난 네게 예술가의 천품이 있다고 믿어. 아직도 넌 예술가가 될 수 있어." 그렇게 된다면 그가 몹시도 예찬하는 공쿠르 형제처럼, 두 명의 반 고흐가 있게 될 것이다. 빈센트는 동생에게 그의 "씩씩함", 다시 말해 예술가의 주된 속성인, 그 몫의 "인간성"을 되찾으라고 권고한다. 그는 테오가 타고난 화가라고 확신한다. "난 너의 예술적 성향을 너무도 굳게 믿기에, 네가 붓이나 연필 조각을 손에 쥐는 순간 나에게 넌 이미 예술가야."

　한데 만약 테오가 화랑 일을 그만둔다면 두 형제가 어떻게 생계를 꾸릴 수 있단 말인가? 빈센트에겐 이에 대한 대답도 있다. 드렌터에서는 생활비가 별로 들지 않는 데다, 같이 살면 절약을 할 수 있다는 것이다. 게다가 부모님도 사랑하는 아들에 대한 지원을 거부할 수 없을 것이요, 테오가 화가가 되도록 도울 것이며, 그러다 보면 빈센트의 예술가적 자질도 인정하게 될 거라는 얘기다. 이 초대에는 거의 사랑의 메시지라 할 만한 것이 있다. 결혼 요청과 아주 흡사한, 깊은 연대에 대한 욕구 같은 것 말이다. 빈센트는 마리가 그림만 그린다면 그녀도 데려오길 바란다.

　1883년 12월 초. — 빈센트는 아무런 예고 없이, 불쑥 드렌터를 떠난다. 그는 거기

에 1년 머물 예정이었으나, 3개월을 버티지 못했다. 또다시 그는 실패했다. 하지만 그는 낙담하지 않는다. 명철하게, 대차대조표를 작성하고, 자신의 역할과 야망을 요약하는 것도 잊지 않는다. "내가 앞으로 얼마나 더 일할 수 있을지를 생각해보면, 내 몸이 아직 몇 년 정도, 대충 6년에서 10년은 더 견딜 수 있을 것 같다. 몸을 아낀다거나 마음의 동요와 이런저런 어려움을 피해 갈 생각은 없다. 좀 더 오래 사는 문제에는 그다지 관심 없다. 내가 명심하고 있는 것, 그것은 수년 내에 분명한 과업 하나를 완수해야 한다는 것이다. 30년이나 떠돌아다녔기에, 내겐 갚아야 할 부채와 완수해야 할 과업이 있으며, 세상이 내게 관심을 갖는 건 오직 내가 감사의 표시로 추억거리를 하나 남기는 한에서인 것이다. 어떤 집단이나 학파의 환심을 사려고 그린 그림이 아니라, 진솔한 인간의 감정을 말하는 데생이나 회화로 말이다. 그 작품이 끝인 이유는 거기에 있다."

입에 파이프를 물고, 모직 팬츠를 입고, 밀짚모자를 쓰고, 성가신 미술 도구들과 보따리를 하나 짊어지고, 그는 호혜베인 역까지 걸어간다. 주민들의 욕설과 야유를 들으며, 작은 마을들을 가로지른다. 눈과 바람을 무릅쓰고, 절망으로 두 눈에 눈물을 가득 머금은 채, 쓸쓸한 광야를 몇 시간 동안이나 걸어간다.

<center>✳</center>

12월 말. — 그의 아버지가 또다시 근무지를 옮겼다. 몇 달 전부터, 가톨릭이 다수인 브라반트 지방의 뉘넌이라는 마을에서 사목 활동을 하고 있다.

빈센트가 아버지의 집을 다시 찾은 것은 돌아온 탕아로서가 아니요, 화해의 꿈을 품고 온 것은 더더욱 아니다. 그는 앙갚음을 하러 왔다. 그를 맞이하는 태도는 싸늘하다. 이틀 동안, 서로 불만만 가득한 채, 누구도 감히 불쾌한 화제를 꺼낼 생각을 하지 못한다. 사흘째 되는 날, 더는 참지 못하고서, 빈센트가 공격에 나선다. 그는 아버지에게 2년 전 자신을 사제관에서 내쫓아 상처를 준 일을 인정하라고 요구한다. 하지만 도뤼스는 뭘 알고자 하는 마음이 전혀 없다. 빈센트는 한이 맺혀 있다. 그는 아버지의 결점들을 조목조목 꼽는다. 부당하고, 까다롭고, 편협하고, 거만하고, 권위적이고, 특히 "목사라는 허영심"에 빠져 있다고 비난한다. 그러자 도뤼스는 한술 더 뜬다. 팔리지도 않는 그림을 뭣 하러 그

<center>116</center>

린단 말인가? — "넌 그저 서투른 환쟁이일 뿐이야." 아버지는 그가 동생이 주는 생활비로 산다고 비난한다. 그러면서 그를 시끄럽게 짖어대는 덩치 큰 털북숭이 개, "더러운 짐승"으로 여긴다. 이 비난에 대해 빈센트는 테오에게 보낸 편지에서 이렇게 답한다. "더러운 짐승이란 말이지. 좋아 — 하지만 그 짐승에겐 인간의 이야기가 있고, 비록 개이긴 해도 인간의 영혼이 있어. 그것도 사람들이 자기를 어떻게 생각하는지 느낄 수 있는 섬세하고 예민한 영혼이 말이야. 그래서 그 개는 사람들이 자기를 데리고 살면, '이 집에서는' 그게 곧 자기를 너무 많이 참아주고 견뎌주어야 하는 것과 같다는 걸 알고서, 다른 둥지를 찾아 나설 궁리를 하게 되지. 물론 그 개는 사실 예전에는 파의 아들이었지만, 파가 그 개를 너무 자주 거리로 돌아다니도록 방치해서, 어쩔 수 없이 좀 더 거칠어질 수밖에 없었어. 게다가 만약 — 개가 광견병에 걸리기라도 해서 — 개를 잡으려고 전원 감시인을 불러야 하는 경우에는, 개가 무는 일도 일어날 수 있는 거야. 그 개는 다만 자기가 있던 곳에 그냥 계속 있지 않은 걸 후회할 뿐이야. 이 집 — 그들의 갖은 친절에도 불구하고, 나는 나 자신의 참모습을 알았지 — 에 있는 것보다는 히스 무성한 들판에 있는 편이 훨씬 덜 고독했으니까. 내가 그 개야."

그의 아버지가 특히 비난하는 것은 무엇보다도 그가 하느님에게서 멀어져 무신론을 주장하기까지 한다는 점이다. 이제 아버지와 아들 사이에 깊은 심연이 가로놓인다 — "우리는 우리의 존재 가장 깊은 곳까지 화해가 불가능하게 되었다." 빈센트는 하루 종일 부모님을 대놓고 무시하면서, 짧막한 쪽지로만 그들과 소통하면서, 2년 가까이 뉘넌에서 머무르게 된다. 그래도 '무'와 도뤼스는 관계를 유지해보려고 한다. 그들이 믿는 종교의 가르침에 따라, 이해심을 보이려 노력하고, 그에게 옷을 제공하고, 납품업자에게 지불할 돈을 꿔주겠다고 제안하기도 한다. 그의 대생들에 관심을 갖는 척도 하고 축하를 해주기도 한다. 그렇게 유지되는 그들의 관계는 역설적이다. 부모님이 내쫓겠다고 위협하면 그는 있겠다고 고집을 부리고, 그들이 있어달라고 하면 그는 가버리겠다고 위협한다.

빈센트는 목사관 정원을 그린다. 구불구불한 큰 나무들 아래, 단정한 빈 정원을 상복 차림의 실루엣이 가로지르는 그림이다. 그는 그림 하단에 "우울"이라고 적는다.

　뉘넌 주민들은 생전에 화가라곤 본 적이 없다. 무슨 일이든 투덜거리고 욕설을 해대고, 떠돌이 같은 차림새를 하고서, 고기도 단것도 먹지 않고, 줄담배를 피우고, 코냑을 마시는 목사 아들 화가는 더더욱 그렇다. 그들은 그를 "뉘넌의 미치광이 녀석"이라 하거나, "화가 녀석" 혹은 "환쟁이 녀석"이라 하거나, 아니면 그냥 "빨강 머리"라고 부른다. 한 마을 주민은 훗날 그에 대해 이렇게 말한다. "그는 호감 가는 사람이 아니었어요. 괴상하고, 화를 잘 내고, 늘 투덜거렸지요." 또 다른 이는 이렇게 덧붙인다. "그는 사방으로 뻗는 터부룩한 빨간 수염을 길렀어요. 대단히 지저분했지요."

 그리고 한 소년은 그를 이렇게 기억한다. "그는 깍지 낀 두 손을 가슴 위에 얹은 채, 삼각대에서 좀 떨어져 오랫동안 자기 그림을 뚫어지게 바라보곤 했어요. 그러다 마치 화폭을 공격이라도 하듯 벌떡 일어나, 두세 번 빠르게 붓질을 하고는, 다시 자리에 앉아, 두 눈을 찌푸리고, 이마를 훔치고, 두 손을 비비곤 했죠. 마을 사람들은 그가 미쳤다고 했어요."

 이제 빈센트는 농부들이 아니라 방직공들을 그리려고 한다. 자신의 화폭 위에, 그들이 작업하는 육중한 베틀을 복원하려고 애쓴다.

　이 복잡한 기계와, 이 기계 전용 방의 희끄무레한 어둠 속에 갇힌 고독한 직공이 그를 매혹시킨다. "기왕이면 풍경을 그리면 좋을 텐데 참 유감이야" 하고 도뤼스가 탄식한다. 빈센트는 현상 유지에 지쳤다. 이제 그는 아버지를 "최악의 적"으로 여기며, 아버지에게 할 말을 충분히 다 해주지 못한 것을 후회한다. 그는 아틀리에로 쓰던 목사관 세탁장을 떠나, 성당 관리인에게 세를 낸 두 칸짜리 집으로 거처를 옮긴다. 지금까지 기도와 뜨개질 수업을 하는 공간으로 쓰이던 곳이다. 도뤼스에게 그가 이처럼 교황주의자들의 집에 세를 얻은 것은 또 하나의 용납할 수 없는 도발이다.

빈센트는 그를 집 안으로 맞아주는 농부들과 직공들 집에서 하루를 보내곤 한다. 하지만 고기며 야채며 과일 등, 그들과 식사를 함께 하는 것은 사양한다. "그들이 그 모든 걸 나를 위해 마련했단 말인가? 내겐 그런 좋은 음식이 필요 없다. 그건 나를 너무 귀하게 여기는 일이다." 그는 마른 빵과 치즈로 만족한다. 이제 그는 자신을 농부들의 화가로만 보는 것이 아니라, 농부 화가로도 여긴다. 건초 더미를 쌓아 올리는 농부들처럼, 그도 하루를 습작들 수확으로 끝낸다 — "나는 그들이 밭을 일구듯이 나의 화폭을 경작한다."

　1884년 1월. ― 테오와의 관계가 악화된다. 빈센트는 그가 신을 버렸다고 비난하고, 구필 화랑을 때려치우지 않았다고 비난하고, 드렌터로 와서 자기와 함께하지 않았다고 비난한다. 테오도 원망을 감추지 않는다. 그는 형이 아버지 집에 되돌아가는 일이 없게 하려고 파리에 직장을 구해준다. 삽화를 쓰는 잡지 《르 모니퇴르 위니베르셀》이다. 하지만 빈센트는 제안에 응하지 않는다. 그에겐 꿍꿍이속이 있다. 그가 바라는 것은 테오가 자신의 대리인이 되는 것, 자신의 작품을 구필 화랑이나 다른 화랑들에 전시하는 것이다. 그러면 테오는 더 이상 그의 후원자가 아니라 그의 판매상이 될 것이다. 하지만 테오가 보기에 빈센트의 작품은 아직 팔릴 수 없는 것들이다.

빈센트는 일을 더 많이 해야 한다. "아직 몇 년은 더 걸릴 것"이라고 예고한다. 그는 동생을 기분 상하게 하지 않으려고, 1884년 2월, 동생과의 거래를 받아들이는 체한다. 앞으로 테오는 달마다 우편환을 보내주는 대가로 빈센트의 그림 전부를 받게 된다. 사실 테오는 (무엇보다 부모님에게 알리지 않고) 후원자로서의 역할을 계속하려고 하는 것이다.

뉘넌에서 빈센트는 옛 목사의 세 딸 중 막내인 마르홋 베헤만을 알게 된다. 마흔세 살의 미혼 여성이다. 그녀는 그를 열렬히 사랑하게 되며, 그 역시 그녀의 매력에 무심하지 않아 가정을 꾸릴 생각까지 한다. 하지만 베헤만 가족이 이 결합을 완강하게 반대한다. 빈센트를 날건달로 여기는 것이다. 마르홋은 전혀 들으려고 하지 않는다. 그녀는 빈센트와 함께 산책하면서 종종 이렇게 되풀이한다. "지금 이 순간 죽고 싶어." 결국 그녀는 클로로포름이나 아편 팅크에 스트리키니네를 섞어 음독을 시도한다. 즉시 위트레흐트의 어느 의사 집으로 옮겨져, 다행히 목숨을 구한다. 소문이 나자 베헤만 부부는 딸이 두 번 다시 빈센트를 만나지 못하게 하고는, 온갖 수단(도덕을 앞세우거나, 중상, 협박 등)을 동원하여, 주민들이 이 "죄인"의 초상화 모델로 나서는 것을 막는다.

빈센트는 음과 색 사이에 상응이 존재함을 확신하고서, 에인트호번의 어느 오르간 연주자 노인에게서 피아노 교습을 받기로 결심한다. 그러나 선생은 제자가 자꾸만 피아노의 음들을 감청색이나 군청색, 황갈색, 밝은 카드뮴옐로 같은 색깔들에 비교해대자, 개인 교습을 중단해버린다.

한 아가씨가 빈센트에게 정기적으로 포즈를 취해주기로 한다. 한데 얼마 지나지 않아 그녀가 임신 사실을 알린다. 아기 아버지가 누구냐를 놓고, 어쩔 수 없이 그에게 의심이 쏠린다. 구구한 억측이 쏟아지고, 중상과 적의에 찬 말들이 꼬리를 문다. '무'와 도뤼스로서는 참으로 경악할 일이다. 아들이 한도 끝도 없이 자신들을 수치스럽게 하는 것이다.

겨울이 되자 농부들이 일을 덜 한다. 덕택에 빈센트는 초상화를 50점 넘게 그릴 수 있게 된다. 광대뼈가 불거지고, 겁에 질린 어두운 시선을 가진, 투박하고 슬픈 형상들. 그는 어느 가족에게, 식사 시간에 감자 요리와 커피잔들 앞에서 포즈를 취해달라고 부탁한다.

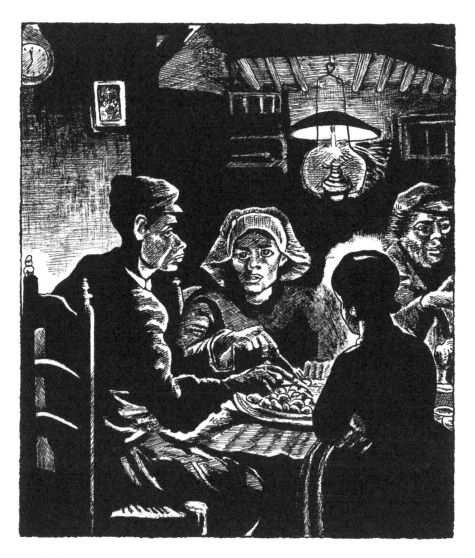

　희미한 석유램프 빛 아래에서 식탁에 앉아 있는 농부들. 혐오스러운 얼굴의 세 여자와 두 남자가 원래 모습보다 더 추루해 보인다. 신체의 기형성과 푸르스름하고 갈색기가 도는 어두운 색조 — "짙은 초록비누 색깔" — 에 의해 과장된 그 추루함, 빈센트는 그것이 이해할 수 없는 어떤 성찬식을 거행 중인 가난한 사람들의 투박함과 진실을 표현한다고 주장한다. 이 그림(나중에 그는 이 그림의 이본을 하나 더 그리고 석판화로도 제작한다)의 제목은 '감자 먹는 사람들'이다. 빈센트 반 고흐가 그린 연극의 주된 막幕이라고 할 수 있는 작품이다.

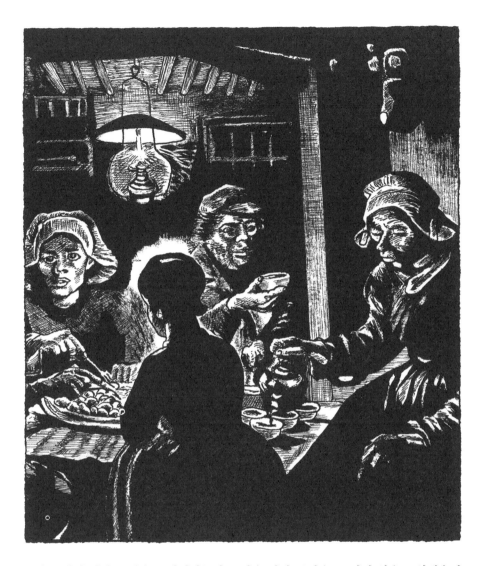

　이 그림이 말하는 것은 무엇인가? 이 그림은 어떤 즐거움도, 어떤 식욕도 일깨우지 않는 한 순간에 대해 말한다. 감자를 먹고 있는 사람들은 삶에 짓눌린 사람들이다. 어두운 실내 장식에 갇힌, 거친 직물의 옷에 파묻힌 그들, 그들이 어떤 고된 삶을 살고 있는지는 하느님만이 아실 것이다.

　한데 이 가족, 부끄러워하며 숨어 있는, 그러나 이 농부의 땅 곳곳에 퍼져 있는 이 인류 속의 인류, 어떤 태양도 애무하지 않는 이 인간 가족의 정경은 얼마나 인간적인가.

　그것은 그리스도 없는(벽에 작은 십자가상이 하나 걸려 있긴 하지만) 그리스도의 무대요,

신의 버림을 받은 무대다. 그 속에서는 구약성서의 단죄와 폭력이 그저 일상적인 비참이요, 정지된 시간이요, 되풀이되는 고역과 동작들일 뿐이다. 이 불쌍한 피조물들, 그들이 기도를 올리기는 했을까? 눈을 들어 하늘을 바라보기는 했을까? 하지만 하늘은 없다. 그저 면병을 대신하는 감자뿐이다.

이 그림은 보기 흉하다. 한눈에 드러나는 그 미숙함은 거북하기까지 하다. 그것은 역겨움을 주고, 더없이 비천한 자비에 호소한다. 한데, 문득, 빈센트가 거기에 있다. 그가 식탁에 앉아, 모두의 손을 잡고, 감자 요리를 축복한다. 그는 거대한 연민에 휩싸여, 묵상에 잠긴다. 그는 심판하지 않는다. 두 손에 눈물을 가득 움켜쥔 채, 이 세상의 잔악함을 그대로 포용하면서, 성경의 말들을 소리쳐 외치면서, 이루어지지 않을 구원을 위해 자신의 붓질을 제공하면서, 그저 거기에 있을 뿐이다. 그는 그만의 복음을 그렸다. 그는 대속자요, 그에겐 그저 과분하기만 한 그들의 발에 입을 맞추는 치유하는 영혼이다.

그는 대단히 종교적인 작품을 그렸지만, 젖을 빠는 신의 아이들이라거나, 기적, 단죄, 수난, 부활 등, 종교화 특유의 화려한 잡동사니들은 어디에도 없다. 그가 그린 화폭에는 단지 가난한 식사를 둘러싸고 있는 가난한 사람들이 있을 뿐이다. 더 무슨 말이 필요한가.

그는 이 「감자 먹는 사람들」을 숱한 밑그림과 수정을 거쳐 완성했지만, 차후로는 전혀 다른 방침, 즉 "단번에, 되도록 단 한 번 만에" 그린다는 방침을 따르게 된다. 크로키 화첩을 구비한 채, 그는 새로운 초가집들과 새로운 모델들을 찾아 시골을 누비고 다닌다. 그가 걸어가는 길마다, 어린 꼬맹이들이 놀려대며 그를 뒤쫓는다.

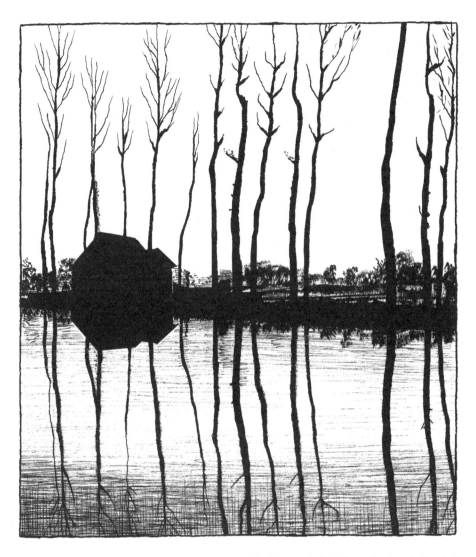

　1885년 3월 26일. ── 테오도뤼스 반 고흐가 산책을 나갔다가 돌아오는 길에, 사제
관 문턱에서, 뇌일혈로 갑자기 사망한다. 불길하게도, 장례일인 1885년 3월 30일이 하
필이면 빈센트의 서른두 번째 생일이다. 그의 누나 아나가 모두들 속으로만 생각하는
말을 감히 큰 소리로 그에게 외친다. "네가 아버지를 죽인 거야!"

　장례식이 끝난 뒤, 빈센트는 파리에서 온 동생에게 다가간다. 갈 때 자기를 함께 데려
가달라고 간청한다. 그러나 테오는 아직 때가 너무 이르다고 생각한다.

　유서를 개봉한 자리에서, 빈센트는 아버지와의 불화를 생각하면, 아버지 돈을 받을

권리가 없다는 느낌이 든다고 말하며 제 몫의 유산을 사양한다. 그러나 동생의 월급만은 받기로 하고서, 자신의 그림 창작의 절반은 동생이 이룬 것이라고 인정한다. 그의 "후원"이 단순한 물질적 지원이 아니라, 진정한 예술적 도움이기도 하다는 것이다.

「감자 먹는 사람들」의 석판화를 받은 반 라파르트는 주제 표현이 피상적이고 붓질도 날림으로 한 것 같다고 생각한다. "이런! 내 생각에 예술은 이처럼 아무렇게 다뤄져서는 안 될 숭고한 무엇일 것 같은데." 어쩌면 기사인 반 라파르트의 사회적 지위가 서민의 슬픔과 괴로움을 표현한 이 그림을 제대로 평가할 수 없게 하는 것인지도 모른다. 어쨌든 빈센트는 최근 5년 동안 그가 사귄 유일한 친구와도 사이가 틀어지고 만다.

뉘넌에서 그는 아버지 후임으로 온 목사와의 관계를 일체 거부한다 ─ "대체 이 목사라는 사회적 신분은 무엇이며, 그 명예로운 사람들이 장사를 하는 이 종교라는 건 또 무엇인가? 오! 단지 사회를 일종의 정신병원으로, 뒤집어진 세상으로 탈바꿈시키는 부조리일 뿐이잖은가 ─ 이 신비주의를 어찌 해야 하나!"

빈센트는 시사점이 많은 그림을 한 점 그린다. 불 꺼진 촛대 곁에, 이사야서 53장이 펼쳐진 회색 성경이 있고, 그 옆에 노란색 표지의 에밀 졸라 소설, 『삶의 기쁨』이 있다.

그의 누나 아나는 얼마 동안 어머니 곁에 머무르고자 한다. 곧바로 그녀는 빈센트를 내쫓기로 결심한다. 그녀는 아버지를 죽였듯이 엄마마저 죽이려 한다며 그를 비난한다. '무'는 '무'대로, 이제는 아들을 식탁에 부르지도 않는다. 가족 간의 원한이 극에 달한다. 빈센트는 뉘넌을 떠나야 한다. 어쨌거나, 이제는 그도 목사관의 분위기와 주민들의 비방에 진절머리가 난다. 그는 대도시 속으로 사라지고 싶은 욕구를 느낀다.

＊

1885년 5월 1일, 그는 안트베르펜 행 첫 기차를 탄다. 120여 점의 유화와 240여 점의 데생을 브레다의 어느 돼지고기장수 집에 남기는데, 돼지고기장수는

그 그림들을 어느 고물장수에게 팔고, 고물장수는 작품 일부를 점당 10상팀의 헐값으로 넘긴다. 마우언이라는 어느 양복쟁이가 그 대부분을 구입하여, 그것들을 팔지 않고 간직한다.

도착 즉시 빈센트는 관광객들에게 팔 생각으로 일련의 소품들을 시도한다. 하지만 어떤 고객도 나타나지 않고, 상인들도 그가 그린 풍경 이미지들을 팔기를 거부한다.

그야 어쨌든, 그는 지금도 변함없이 불쌍한 인간들을 그리는 편을 선호한다. "내게는 불쌍한 거지나 거리의 여자의 눈동자가 더 흥미롭다."

9월, 처음으로 그는 작품 몇 점을 헤이그의 어느 미술재료 판매점 진열창에 전시하여 대중에게 선보인다. 한 점도 팔지 못한다.

1885년 11월 말, 안트베르펜. ― 빈센트는 월세 25프랑짜리 작은 방을 하나 세낸다. 이미지 로, 194번지의 어느 미술재료 판매점 윗방이다. 항구에서, 그는 선원들이 여행에서 돌아오며 가져온 일본의 크레퐁 그림을 발견한다. 그 그림들의 단순함을 높이 평가한다.

그는 북적거리는 생활 속에 섞여들어, 웃고, 욕설을 주고받고, 아코디언의 가락에 빠져들기도 한다. 식사로는 빵만 먹는다 ― "이곳에 온 이후, 따뜻한 식사는 세 끼밖에 하지 않았다…." ― 사창가에도 자주 드나든다.

그는 미술관들을 자주 들락거리며 렘브란트, 프란스 할스, 요르단스, 라위스달, 반 호이언 등의 그림을 실컷 감상한다. 하지만 그를 흔들어놓는 화가는 루벤스다. 그는 루벤스를 여기서 재발견한다. 빈센트는 타는 듯한 그의 색깔들, 그의 깊은 진홍, 그의 코발트블루에 매료된다. 그에게 그것은 하나의 계시였다. 곧바로 그는 그리자유에 잠긴 갈색과 푸르스름한 색조를 버리고서, 그것을 다색 배합으로 대신하게 된다. 앞으로 다시는 이전처럼 그리지 않게 된다.

그는 허기를 때우기 위해 담배를 한껏 피우고 많은 양의 커피를 마신다. 경각심이 들 정도로 체중이 빠진다. 어느 날, 그가 술에 잔뜩 취해 고래고래 소리 지르며, 카프나유 의사네 문을 밀치고 들어서려 한다. 의사는 그를 거부하다가 결국 안으로 맞이한다. 의사는 그를 노동자나 철도 건설 인부로 여긴다. 빈센트

가 반색을 한다. "내가 늘 변신하고 싶었던 모습이 바로 그겁니다. 젊었을 적에는 지친 지식인의 모습이 엿보였는데, 이제 고철 만지는 인부처럼 보이나 봅니다." 하지만 그의 병세는 그가 생각한 것보다 더 중하다. 그는 규칙적으로 희끄무레한 액체를 토한다. 하감下疳과 궤양이 그의 피부를 뒤덮고 있다. 위도 상해 있다. 부실한 영양 섭취의 결과다. 게다가 기침을 한다. 과도한 흡연 탓에, 오랫동안 발작적으로 기침을 해댄다. 이빨까지 빠지고 있다. 진단 결과는 명확하다. 매독에 걸린 것이다. 카프나유 의사는 그에게 수은 욕조에서 오랫동안 반신욕을 하도록 권한다. 효과가 미심쩍은 그 요법은 병의 원인을 치료하는 것도 아니요, 위통, 설사, 빈혈, 시청각 장애, 탈모, 성 불능 등, 부작용도 상당하다. 침의 과다 분비를 수반하며, 침이 끈적끈적해지고 악취를 풍긴다. 게다가 수은을 많이 흡수하면 광기와 사망에 이를 수도 있다.

1886년 1월 18일. ─ 빈센트는 안트베르펜 미술 아카데미에 등록한다. 그는 자신이 정확성이 너무 부족하고, 사람 얼굴을 비슷하게 그릴 수 없다는 이 명백한 사실을 인정한다. 그래서 모든 것을 시작부터 다시 하기로, 데생과 채색을 다시 배우기로 한다. 수업은 무료이며, 아카데미즘에 푹 빠진 페를랏이라는 그 지역 화가가 담당이다. 빈센트는 센세이션을 일으킨다. 그가 그림 그리는 것을 관찰하기 위해 학생들이 방방이 그를 쫓아다닌다. 그는 바닥으로 뚝뚝 떨어져 내리는 두터운 물감으로 열심히 채색을 해댄다. 학생들은 폭소를 터뜨린다. 한편 격분한 페를랏은 그를 데생 초급반으로 보내며 이렇게 말한다. "난 썩은 개들을 지도하지는 않아."

그의 동급생 한 명은 그를 이렇게 묘사한다. "모난 마스크, 뾰족한 코, 거칠고 더부룩한 수염 한가운데에 박힌 짧은 담배 파이프." 빈센트는 브라반트 지방 농부의 낡은 푸른색 블라우스를 걸치고, 머리에는 모피 모자를 쓰고 있다. 그는 잠자코 동료들의 조롱을 감내한다. 이때 처음으로 자신의 초상화를 그린다.

1886년 2월. ─ 그는 이제 곧 서른세 살이다. 사람들은 열 살은 더 들어 보인다고 할 것이다. 치과의사가 그의 썩은 이를 열 개 정도 뽑아내고는 되는 대로 대충 수리해준다. 빈센트는 가뜩이나 의기소침해져 있는데, 설상가상으로,

학기말 데생 시험에서 심사위원회가 그를 열다섯 살 난 학생들 반인 기초반으로 강등시킨다.

그는 점점 더 기력이 약해짐을 느낀다. "작품을 삼십대에 들어서야 시작"했으므로, 적어도 마흔 살까지는 살고 싶다. 한데 고통받는 이가 그 혼자뿐인 것은 아니다. 사회 전체가 병이 들어, 완전히 소멸해버리는 것도 불가능한 일은 아닌 것 같다. 왠지 그럴 것 같은 예감이 든다 ─ "우리는 어떤 거대한 혁명으로 끝장이 날 마지막 사반세기 속에 살고 있다."

가을 저녁 일몰이 펼치는 무한한 시를 생각하면서, 그는 자연과 마찬가지로 사회 역시 어떤 베일에 싸인 목표를 향해 나아가고 있음을 관찰한다. 썩고 악취 풍기는 사회는 임박한 태풍을 맞을 준비를 하고 있다. 어떤 거대한 서늘함, 정화된 공기가 그 뒤를 이을 것이다.

짜증

　현재 테오는 그사이 '부소 & 발라동' 화랑으로 변한 몽마르트르 대로의 옛 구필 화
랑 지점 지배인으로 있다. 그는 자신이 파는 그림들에는 별 관심이 없다. 그는 인상파
그림들을 선호한다.

　1886년 2월 28일. ― 그는 파리에 불쑥 찾아온 빈센트의 쪽지를 받는다. 루브르의
카레 궁정에서 정오에 만나자는 내용의 쪽지다. 빈센트가 거기에서 파이프 담배를 피
우며 그를 기다리고 있다. 하지만 테오는 낯을 찡그린다. 그는 형의 도착을 미리 통보
받지 못했다. 라발 가에 있는 그의 아파트는 두 사람이 살기엔 너무 작다. 거기에 아틀
리에를 꾸밀 수는 없다. 그렇다면 이사를 해야 한다.

　테오는 집을 구하려고 난리를 치다가, 결국 6월에 르피크 가 54번지에 있는 건물 4층에 거처를 구한다. 큰 방 세 개, 작은 방 하나와 부엌 하나, 그리고 거의 늘 불이 켜져 있는 큰 스토브가 하나 있다 — 두 형제는 유난히도 추위를 많이 탄다.

　몽마르트르에서, 빈센트는 페르낭 코르몽이라는 아카데미풍 화가의 아틀리에에 등록한다. 스승과 제자가 서로 이해하지 못하는 일이 잦다. 하지만 코르몽은 빈센트의 태도나 행동거지가 거슬리기는 해도 그에게 관대한 태도를 보인다. 한편 학생들은 기회만 생기면 이 동급생을 놀려댄다.

　그들 가운데 네 명은 그를 존중해준다. 존 피터 러셀, 루이 앙크탱, 앙리 드 툴루즈 로트레크, 그리고 좀 더 나중에는, 에밀 베르나르가 그들이다. 하지만 빈센트의 데생은 그것을 서투르다고 판단하는 동료들에게 별 감명을 주지 못한다.

　한편, 테오는 마침내 '부소 & 발라동'의 경영진을 설득하여 가게가 있는 층에 인상파 화가들의 그림을 전시할 수 있게 된다. 그는 형을 이 새로운 회화, 말하자면 마네, 르누아르, 드가, 모네, 시슬레, 피사로 등의 그림에 입문시킨다. 빈센트는 매혹되었다고 인정하긴 하지만, 그가 머리를 조아리는 것은 나르시스 비르질 디아스 드 라 페냐와 앙

리 드 브라켈리르의 풍경화들 앞에서다.

더욱이, 그는 몽티셸리의 소품들 앞에서 눈이 휘둥그레진다. 테오는 화상 들
라르베레트의 가게에서 그의 많은 컬렉션을 볼 수 있게 해준다.

아돌프 몽티셸리는 최근 알코올 중독과 치매에 시달리다가, 예순한 살에, 거
의 무명으로, 마르세유의 어느 카페 테라스에서 "깡마른 비참한" 몰골로 사망
했다.

그는 1824년 마르세유에서 태어났다. 화가가 되려고 열아홉 살 때 파리로 상
경했다. 두 다리만 그리 짧지 않아도, 그는 연극계에 투신하는 편을 택했을 것
이다. 그의 파리 생활에 대해서는 알려진 바가 전혀 없다. 보헤미안의 삶을 살았
고, 바티뇰 대로의 게르부아 카페에서 세잔을 자주 만났던 것 같다.

죽기 15년 전, 몽티셸리는 마르세유로 되돌아와 바르텔레미 가에 정착했다.
그의 아틀리에는 "난장판"이었다. 그는 매일 그림을 그렸고, 그림이 완성되기
무섭게 거리 모퉁이 카페로 가서 돈 몇 푼을 받고 넘겼다. 한때 탁월한 초상화가
였으며, 너무도 진가를 인정받지 못했던 이 고독한 화가는 남프랑스의 풍경들,
다발을 이룬 꽃들, 정물화, 담소 중인 부인들 묘사에 몰두했다. 그는 두터운 물
감칠과 강렬한 색깔들의 물결로 자신의 화폭을 빛냈다. 특유의 광적인 마티에
리슴과 몸짓 표현으로, 그는 인상주의를 훨씬 넘어서는 곳에 자신을 위치시키
면서, 표현주의와 타시슴을 미리 나타내 보인다.

빈센트가 훗날에 한 표현을 빌리면, 그는 "살짝 미친, 아니 좀 심하게 미친" 사
람이었지만, 그러나 "희귀종" 화가였고, 전통을 밑에서부터 꼭대기까지 혁신하
면서 영속시킨 화가였다. 빈센트는 자신을 그의 아들이나 형제처럼 느긴다. 빈
센트는 그의 계승자가 되고자 하며, 끊임없이 그런 말을 되풀이한다.

유대인 화상 빙의 화랑에서, 빈센트는 대단한 인기를 누리고 있는 많은 일본
판화들을 살펴본다. 우타마로, 호쿠사이, 히로시게 등의 판화들이다. 그 조각된
선의 정치함과, 색깔들의 단일한 색조가 그에게 강렬한 인상을 남긴다. 그는 어
느 고물장수에게서 한 세트를 헐값에 구입한다. 이미 마우버와 이스라엘스의
복제 그림들이 장식하고 있는 자기 방의 벽을 그 판화들로 장식한다.

　5월, 인상주의자들의 마지막 전시회인 제8회 전시회 때, 빈센트는 조르주 쇠라의 작품 「그랑드 자트 섬의 일요일 오후」를 발견한다. 쇠라의 점묘법은 그에게 지속적으로 영향을 미치게 되는데, 그가 파리에서 그린 몇몇 유화들과 특히 후기 데생들에서 두드러지게 나타난다. "쇠라가 대장이야" 하고 그는 한 마디로 요약한다.

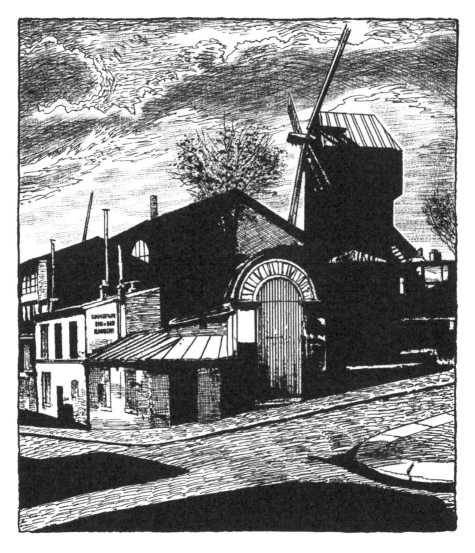

　마침내 빈센트는 제때 식사를 한다. 매일 점심, 테오가 그를 아베스 가에 있는 '라 메르 바타유' 식당으로 데려간다. 거기에서 툴루즈 로트레크, 장 조레스, 프랑수아 코페, 카튈 망데스 등과 어울린다. 그리고 저녁이 되면, 무도장 '물랭 드 라 갈레트'에서 갈레트를 먹고 백포도주를 마신다. 회전목마 타는 값만 내면 춤을 출 수 있는 곳이다. 스타 댄서 '라 굴뤼〔먹보〕'의 무용을 보러 '엘리제 몽마르트르' 카바레로 간다. 죄수 노릇을 하러 '타베른 뒤 바뉴'로 간다 ── 갤리선 죄수 복장을 한 보이들이 시중을 드는 선술집이다. 그리고 '샤 누아르〔검은 고양이〕'에서, '트뤼 끼 필〔도망치는 암퇘지〕'에서, '미를리통〔피리〕'에서, 아리스티드 브뤼앙의 노래를 듣고, 그의 야유와 욕설을 듣는다.

　동생의 소개로 빈센트는 카미유 피사로와 그의 아들 뤼시앙을 알게 된다. 아들 역시 화가다. 피사로는「감자 먹는 사람들」을 포함하여 빈센트의 몇몇 그림에 열렬한 찬사를 보낸다. 그의 아들은 이 네덜란드 화가가 미치광이가 되거나, 아니면 조만간 모든 사람들을 앞서 가게 될 것을 예감한다.

　1886년 여름, 빈센트는 코르몽 아틀리에를 떠난다. 거기에서 3년 동안 수학하겠다고 다짐했으나, 채 3개월도 머무르지 않았다. 빈센트는 즐겁고 행복하다. 그는 몽마르트 언덕에, 튈르리 공원과 뤽상부르 공원에, 그리고 불로뉴 숲에 자신의 삼각대를 세운다.

그의 그림이 밝아지고, 하늘이 트인다. 불쌍한 낯짝들, 굽은 등들, 감자들, 텅 빈 지평선들은 이제 끝이다. 빛과, 색깔들과, 대기의 떨림이 들어설 여지가 생긴다. 그는 꽃다발을 그리고, 자화상을 그린다. 서른 살쯤으로 보이는 자화상이다. 또한 자신의 '구두'도 그린다. 꼼꼼히 신경 써서 진창에 더럽힌 다음 너덜너덜하게 만들어놓는다. 그 투박한 신발들, 그것들은 오래지 않은 과거의 온갖 고통들이다. 겨울 네덜란드의 상한 대지 위를 걷던 그의 지친 발걸음들이다. 마지막으로 다시 한 번, 그는 더러운 회색과 갈색기가 도는 녹색으로 되돌아온다. 그것은 그림이 아니다. 덜 아문 상처다.

　새로운 작품은 모두 오랫동안 우물쭈물하고 나서야 구경꾼들 면전에서 폭발한다. 빈센트는 기나긴 수련 과정 중에 있다. 그는 새로운 회화를 그리는 화가들 틈바구니에 내던져져 그 속에서 자기만의 표현을 찾아내려고 한다. 보리나주의 광부들, 드렌터와 브라반트 지방의 농부들과 장인들의 힘겨운 삶이 프랑스 수도의 위엄과, 그 생동감 넘치는 유쾌함으로 교체된다. 물론 어떤 허영 같은 것도 있다. 그는 몽마르트르 언덕 위에 있는 물레방아의 눈부신 풍경을 그린다. 오직 자신이 눈으로 보는 것만 그리고 채색한다.

그는 쇠한 육신들의 초라함과 역겨운 얼굴들을 더는 표현하려 하지 않는다. 이제 그의 관심은 오로지 복잡한 색깔들 문제, 색깔들 간의 관계라든가, 색깔들이 낳고 야기하는 우연들 — 보색들의 난해한 유희 — 에 쏠려 있기 때문이다. 강조된 윤곽, 두터운 터치, 격렬한 대조. 이제 중요한 것은 영감이 아니라 스타일이요, 누구도 흉내 낼 수 없는, 그만의 방식으로 행하는 몸짓의 자의성이다. 이스라엘스와 마우버에 대해 이야기할 때, 그는 그들에 대한 존경과 애정을 부인하지는 않으면서도 그들의 칙칙한 그림은 거부한다. 이제 더 이상 그는 자신의 그림들을 너무나 오랫동안 어둡게 했던 그 "씹는 담배의 즙"을 원치 않는다.

 이제부터 그의 예술은 색깔을 요구한다. 그림이 그에게 마음을 연다. 시련기의 인물들, 농부들과 프롤레타리아들이 자취를 감춘다. 빈센트가 자신의 비참을 잊은 것이다. 마치 그의 첫 번째 생이 그의 검은 땅에서, 안개비와, 모진 바람과, 불 꺼진 별들의 그 추락한 하늘 아래에서 죽어버리기라도 한 것 같다.

 화랑과 살롱을 전전하며, 그는 동시대 화가들의 작품을 주의 깊게 살펴본다. 그도 인상파와 점묘파의 기법들을 시도해본다. 파리의 지붕들이, 다시 태어나는 바다처럼 무한히 솟아오른다.

　태양이 멀지 않다. 여기저기에서, 공원의 촘촘한 나뭇잎사귀들을 통해 미래를 약속하는 듯한 반짝이는 빛으로 미끄러져들지만, 그러나 아직 빈센트는 경계심을 늦추지 않는다. 그는 인상주의자의 별, 마술사의 별을 원치 않는다. 그의 태양은 기다려줄 것이다. 머지않아 그 태양은, 이 세상 위에 징벌처럼 놓일 거대한 눈을 뜰 것이다. 빈센트가 파리에서 그리는 그림은 시시하다. 뭔가 갑갑하다. 그의 그림이 그만의 어휘를 날카롭게 다듬는 것은 야외에서 붓질을 할 때라기보다는 볼품없는 한 다발의 꽃에 열중할 때다. 그래서 그의 그림에는 모네의 아롱거리는 터치들과 쇠라의 빛나는 천공穿孔들이 가득하다. 빈센트의 길은 좁다.

　몽마르트르의 클로젤 가에서, 그는 탕기 영감의 물감 가게를 발견한다. 세잔, 모네, 피사로, 르누아르 등도 그의 고객이다. 쥘리앙 탕기는 파리 코뮌 때 국민군 편에서 참전했다. 전쟁에서 승리한 베르사유 정규군은 그를 교도소에 가두었고, 2년간 브레스트의 폐선들에 강제 수용했다. 그후 그는 파리로 되돌아와, 물감 튜브를 제작하는 자신의 직업에 복귀했다. 그의 가게는 빻을 돌과 색소 플라스크 병이 가득하며, 그가 위탁받아 보관하는 그림들도 있다. 사람들의 탐욕과 시시콜콜한 금전 분쟁들이 그를 구역질나게 한다. 그는 하루 50상팀 이상의 돈으로 사는 인간은 "천민"으로 여긴다.

　빈센트와 탕기 영감의 화합은 완벽하다. 영감은 보헤미안 같은 이 네덜란드인에게서

불굴의 정신과 사심 없는 마음을 본다. 빈센트는 많은 물감을 구입한다. 때로는 하루에 유화 세 점을 그릴 정도로, 미친 듯이 그려대기 때문이다.

반면 영감의 부인 그장티프는 몹시도 그의 마음에 들지 않는다. 그는 그녀를 "독이 있는" 여자로 보고 이렇게 덧붙인다. "탕기 할멈과 다른 부인들은 자연이 이상하게 변덕 부린 탓에 부싯돌이나 발화석發火石으로 된 뇌를 가졌다. 당연한 얘기지만, 이들은 미친개에게 물린 시민들보다 사회에 훨씬 해롭다. 그런 시민들은 파스퇴르 연구소에서 살지만 그녀들은 문명화된 사회에서 활보하기 때문이다. 그러므로 탕기 영감은 자기 부인을 살해하는 편이 골백번도 더 옳을 것이다. (…) 하지만 소크라테스도 하지 못한 일을 그라고 하겠는가. (…) 탕기 영감은 파리의 현대 뚜쟁이들보다는 오히려 고대의 기독교도들, 순교자들, ── 체념과 오랜 인내라는 측면에서 ── 노예들과 유사한 점이 있다."

빈센트와 세잔의 만남을 주선한 이가 바로 이 탕기 영감이다. 세잔은 파리의 번잡한 생활을 피해 엑상프로방스에 정착했다. 둘 사이에 회화에 대한 활발한 토론이 오간다. 빈센트는 논증을 하고, 좀 더 잘 논증하기 위해, 다양한 그림들 (풍경화, 정물화, 초상화)을 세잔에게 제시한다. 세잔은 한 귀로는 그의 말을 들으면서, 오랫동안 그 그림들을 살펴보고는, 화난 듯이 이렇게 내뱉는다. "정말이지, 당신은 미치광이의 그림을 그리고 있소이다!"

빈센트는 자신의 그림 몇 점을 좀체 말을 듣지 않는 화상들에게 맡겨, 라피트 가, 말레셰르브 대로, 앙투안 자유극장 휴게실 등에 (벽보들에 파묻혀서) 전시하는 데 성공한다. 하지만 어느 누구도 관심을 갖지 않는다.

어느 날 저녁, 그는 클리시 대로 62번지의 이탈리아식 레스토랑으로 간다. 최근 개점한 이 '탕부랭'은 카랑 다쉬, 포랭, 스타인렌, 알퐁스 알레 같은 언론사 데생 화가들이 자주 드나드는 곳이다. 빈센트는 여주인에게 반한다. 여주인 아고스티나 세가토리는 미모가 아주 뛰어나다. 그녀는 카미유 코로와 장 레옹 제롬의 모델이기도 했다. 그녀가 빈센트의 애인이 된다. 그녀의 레스토랑에서는 싸움질과 경찰 수색이 다반사다. 어느 저녁, 빈센트는 역시 그녀에게 반해 그를 시기한 한 종업원의 손에 이끌려 길에 내팽개쳐진다. 그는 안으로 들어가 주먹질을 주고받다가 얼굴에 맥주병을 얻어맞고 피를 철철 흘리며 튕겨 나온다.

　빈센트는 "라 세가토리"(사람들은 그녀를 그렇게 부른다)에게서, 일본 판화들을 전시하고 자신의 유화들을 베르나르, 앙크탱, 툴루즈 로트레크의 유화들과 나란히 걸게 하겠다는 약속을 얻어낸다. 이 첫 전시회는 화상 앙브루아즈 볼라르의 표현을 빌면 "폭소의 성공"으로 끝난다. 아고스티나 세가토리와 그의 관계는 지속이 불가능하다. 그녀는 지조 없는 동반자요, 진정으로 자유로운 여자가 아니다. 어느 날, 그녀가 괴로움을 호소한다. 임신을 한 건가? 낙태를 했는가? 유산을 했는가? 두 사람은 합심해서 관계를 끝내기로 한다. 그녀를 그린 감동적인 두 점의 초상화가 증언하듯이, 빈센트는 자신의

모든 애정을 고스란히 간직하게 된다.

밤의 생활은 강렬하다. 빈센트는 몽마르트르의 여러 카페와 레스토랑을 자주 드나든다. 논쟁이 벌어지면 격렬하게 화를 내거나 오로지 자기 자신의 진실만 받아들이지만, 그래도 여러 예술가들과 돈독한 우정을 나눈다. 그들과 어울려 지나치게 술을 많이 마신다. 오후에는 압생트를, 저녁식사 때는 와인을, 그리고 저녁 내내 한껏 맥주를 마시고, 하루 종일 코냑을 수시로 홀짝거린다. 술에 취하면 쉬 이성을 잃곤 한다. 다른 사람을 해치기도 하지만, 특히 그 자신을 해친다. 테오는 괴로워한다. 그는 누이 빌헬미나에게 이렇게 털어놓는다. "형에게는 마치 두 사람이 있는 것 같아. 뛰어난 재능을 가진 섬세하고 부드러운 사람이 하나 있고, 이기적이고 냉혹한 마음을 가진 또 한 사람이 있고 말이야."

빈센트는 정신이 어수선해져서 자기 물건과 테오 물건을 잘 가리지도 못한다. 옷을 벗어 칠이 덜 마른 그림들에 아무렇게나 던져버리고, 동생의 양말로 붓을 닦고, 페인트 통을 아무 데나 끌고 다니기도 한다. 수집가나 화상을 초대하거나 만날 때는 너무 과격한 모습을 보여서 결국 테오는 외출을 일절 거부해버린다. "빈센트가 그저 싸울 생각만 하기에", 어느 누구도 집에 받아들이지 않는다. 종종 그가 저녁에 몹시 지쳐 귀가하면, 형이 예술과 그림 장사에 대한 자신의 이론을 떠벌리며 밤늦게까지 그를 고문한다. 테오가 견디다 못해 자기 방으로 피신하면, 빈센트는 그를 쫓아가 침대 아래에서 논쟁을 계속한다.

누이에게 테오는 이렇게 쓴다. "기회만 있으면 형은 자기가 나를 얼마나 싫어하는지, 내가 형에게 얼마나 혐오감을 불러일으키는지를 느끼게 해줘." 그러곤 결국 이렇게 내뱉는다. "한때 난 빈센트 형을 몹시 좋아했어. 나의 가장 좋은 친구였지. 이젠 끝이야."

하지만 친구들이 보기에, 빈센트에게는 결코 가볍게 여길 수 없는 한 가지 분명한 장점이 있다. 그것은 바로 그의 관대함, 그의 예찬 능력이다. 그는 화가들(늘 헐뜯으려는 경향이 있고 결속을 잘 하려 하지 않는 이들)을 하나의 깃발 아래 모아보고자 한다. "그랑 불바르"〔큰 대로〕의 화랑들을 통해 유명해진 인상파 화가들에 반대하는, 이른바 "프티 불바르"〔작은 대로〕의 화가들이 그것이다.

하지만 쉬잔 발라동은 빈센트가 파리 사회에 통합되는 데 어려움을 겪었다고 전한다. 그는 툴루즈 로트레크의 아틀리에에 들어가, 주의를 좀 끌 수 있지 않을까 하는 기대를 품고 무거운 유화 한 점을 한쪽 구석에 놓아보지만 아무도 그에게 말 한 마디 건네지 않는다. 그는 자리에 앉아 몇 사람과 시선을 주고받다가, 그림을 겨드랑이에 끼고 자리를 뜬다. 다음 주에도 같은 장면이 되풀이된다.

1878년 만국박람회는 일본관을 예외적으로 크게 꾸며 일본을 예찬했다. 그후 파리에 일본풍이 유행한다. 빈센트는 천여 점의 크레퐁화와 판화를 외상으로 구입한다.

　종종 빈센트는 몽마르트르를 떠나 걸어서 교외의 시골로 나간다. 아스니에르, 그랑
드 자트 섬, 쉬렌, 샤투, 부지발까지 간다. 그는 탕기 영감 집에서 알게 된 후 즐겨 점심
을 같이 먹곤 하는 폴 시냐크와 함께, 초기 인상파 화가들이 걸었던 길을 다시 걷는다.
두 사람은 저녁때까지 그림을 그리다가 파리로 되돌아온다.

　아스니에르에서, 빈센트는 친구인 에밀 베르나르와도 자주 만나는데, 그의 부모님이
그랑드 자트 섬에서 얼마 떨어지지 않은 곳에 저택을 소유하고 있다. 베르나르는 그 저
택 정원에 아틀리에 대용으로 쓰는 나무오두막집을 하나 꾸며놓았다.

빈센트는 날씨가 좋든 나쁘든 그림을 그린다. 빨리, 넉넉하게 그린다. 갈수록 점점 더 인상파 화가들의 빛에 등을 돌리고는, 거의 단일 색조로 배치한 "적색과 녹색, 청색과 오렌지색, 유황빛과 자홍색의 대립"을 바탕으로 풍경의 구조만 추구한다. 사물들의 점진적 소멸 같은 건 전혀 알려고 하지 않는다. 그는 사물들의 밀도에 매달린다.

어느 날, 그는 에밀 베르나르의 아버지와 언쟁을 벌인다. 그는 아들이 화가의 소명을 따르는 것을 아버지가 방해한다고 비난한다. 언쟁이 격화된다. 빈센트는 화를 참지 못하고 식탁을 떠난다. 그리고 두 번 다시 되돌아오지 않는다.

1887년 가을, 화상들 중에는 파리의 젊은 화가들에게 관심을 기울이는 이가 아무도 없었으므로, 빈센트는 '그랑 부용'(클리시 가의 서민 식당)의 주인에게 식당의 벽과 벽 사이, 높이 10미터, 넓이 30미터 정도 규모로, 홀 전체에 "감리교 예배당" 같은 분위기가 나게끔 대형 유리창을 떠받치는 전시장을 구성해보자고 제안한다.

이번 전시회의 대상은 부르주아 대중이 아니라 서민들로서, 이 전시회를 계기로 그들은 새로운 회화를 발견할 수 있을 것이다. 즉시 빈센트는 "프티 불바르의 인상파 그룹"이라는 명칭 하에, 시냐크, 에밀 베르나르, 앙크탱, 툴루즈 로트레크, 코닝크의 그림 수십 점과 자신의 그림 백여 점을 모아 넓은 식당 홀에 내건다. 식당 고객들은 그저 조소할 뿐, 전혀 관심을 기울이지 않는다.

한데, 평소에 사람들과 거리를 두는 편인 색채 광선주의(혹은 점묘주의)의 대가 조르주 쇠라가 직접 전시장을 방문하여 빈센트를 깜짝 놀라게 한다. 두 사람은 서로 대화를 주고받는다. 쇠라가 그를 자신의 아틀리에에 방문해달라고 초청한 것을 보면, 서로 상대를 좋게 평가한 것 같다.

피사로와 기요맹도 전시장을 찾고, 그 밖에 또 한 명의 방문객이 그랑 부용에 불쑥 나타난다. 고갱이다. 그는 마르티니크에서 막 돌아온 참이다. 5년 전, 그는 혼신을 다해 미술에 전념하고자, 보수가 두둑한 직장인 베르탱 은행을 떠났다. 그의 아내는 자녀 다섯을 데리고 조국인 덴마크로 가버렸다. 그는 그들에게 돈을 조금씩 보내고 있다. 보낼 수 있을 때, 보낼 수 있는 만큼만이다.

고갱은 개성이 강한 사람이다. 거무튀튀한 튀니크 외투를 걸치고, 아스트라칸 모자를 쓰는 이 복싱과 펜싱 광팬은 곧잘 남들과 드잡이를 한다. 신장 1미터 62센티미터의 작은 체구지만, 상대를 압도한다. 그에게서는 "그 자신도 주체하기 힘든 위협적인 힘"이 발산된다. 그는 직접 조각한 지팡이를 들고 산책을 한다. 빈센트는 자신의 가치를 알고 그것을 믿고 의지할 줄 아는 이 인물에게서 강한 인상을 받는다.

테오는 고갱이 마르티니크에서 그린 그림들을 자신의 화랑에 전시하기로 결심한다. 빈센트는 그 그림들을 보고 경탄을 금치 못한다.

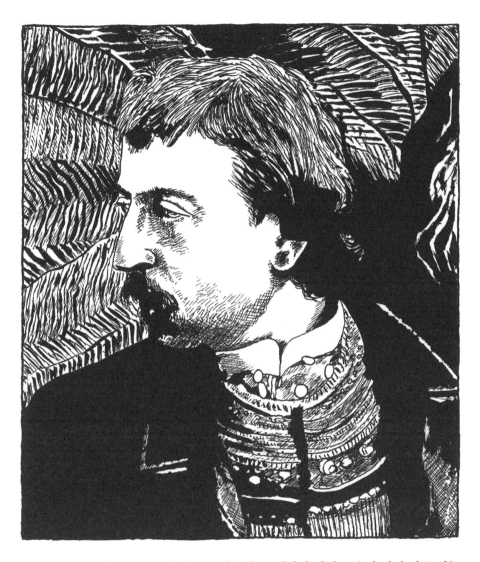

그는 고갱과 함께 여러 아틀리에를 방문하고, 기꺼이 압생트 술병 앞에 마주 앉는
다. 그림 얘기를 하게 되면, 여느 때와 마찬가지로 빈센트는 이론과 논쟁 속에 빠져들
어 횡설수설한다.

겨울이 찾아온다. 빈센트에게는 잘 맞지 않는 계절이다. 여름 햇빛이 그립다. 게다
가 수도 파리가 "이 빌어먹을 파리 포도주와 더러운 비프스테이크 기름"으로 그의 신
경을 자극한다. 의사 리베가 그에게 "매독 3기"라는 진단을 내린다. 그는 지쳤다. 하
지만 그는 자신에게 처방된 아이오딘화 칼륨 기반의 새 치료법을 따르려 하지 않는다.

레스토랑-카바레 '탕부랭'이 파산한다. 빈센트가 거기에 남겨둔 유화들이 있다. 그 그림들은 한 상자에 열 장씩 포장되어, "상자당 50상팀에서 1프랑"의 가격에 팔린다.

1887년 말, 그의 괴상한 행동과 폭발적인 성격 때문에, 경찰은 공공 도로에 방해가 된다는 구실로 빈센트가 거리에서 그림 그리는 것을 금지한다.

테오와의 관계도 나빠진다. 여전히 그는 자신의 그림을 팔지 못한다며 동생을 원망하고 있다. 수시로 벌컥 화를 터뜨리는 게 아주 끔찍할 정도다. 빈센트가 떠날 때가 된 것이다.

 1888년 2월 20일, 파리. ─ 그는 쇠라의 아틀리에를 방문한다. 친구 에밀 베르나르
에게도 작별을 고하고, 이제 미디 역(지금의 리옹 역)을 향해 간다. 그리고 아를 행 기차
에 몸을 싣는다. 돌연, 테오는 혼자가 된다 ─ "2년 전, 빈센트 형이 여기 왔을 때, 우리
가 이 정도로까지 서로에게 달라붙어 있게 될 줄은 미처 생각지 못했다."

 한편, 빈센트는 그렇게 2년을 보내고 나자, "몹시 슬프고, 거의 병들고, 거의 알코올
중독이 된" 자신을 느낀다. 그는 어서 남프랑스를 발견하고 싶다.

"좀 더 음악적으로 살고 싶어 하리라"

　기차가 프로방스 지방을 가로지르자, 빈센트는 감동에 잠긴다. 하늘의 빛이나 색깔들의 광채를 보니, 마치 일본에 온 것 같다. 한데 참으로 놀랍게도, 시골과 도시 모두 눈에 덮여 있다. 여기도 겨울인 것이다. 그는 역을 나서서, 카발리 가 30번지, 카렐 하숙집에 들어선다. 잠을 잘 방 하나, 아틀리에로 쓸 방 하나, 그렇게 방 두 개짜리가 하루 5프랑이다. 값이 비싼 데다 부엌도 형편없다. "그래도 감자 삶아먹는 데는 별 문제가 없을 것 같다. — 도저히 안 되겠다. 쌀이나 마카로니 요리 이상은 곤란하다. 그렇지 않으면 기름에 더러워진다…."

포도주도 파리에서 마시던 것만큼이나 저질이다. 빈센트는 술을 덜 마신다. 어쨌거나, 그는 자신에게 그렇게 "한 방 먹인다". — "술을 끊고, 그토록 피우던 담배를 끊고, 생각을 하지 않으려 하는 게 아니라 다시 사색에 좀 잠겨보려 하니 — 젠장맞을, 얼마나 우울해지고 맥이 빠지는지." 하지만 "내면에서 뇌우가 너무 심하게 우르릉거릴 때는 나를 좀 진정시키려고 한 잔쯤 과음을 하곤 해."

그는 거의 먹지를 않는다. 몸에 힘이 없는 것 같다. 하지만 자신의 피가 "나빠지는 게 아니라 회복되는" 것 같은 느낌이 든다. 추위를 많이 타는 체질이라, 오한에 몸을 떤다. 하지만 나흘에 사흘은 불어대는 쌀쌀한 미스트랄〔프랑스 중부에서 지중해 북서안으로 부

는 차고 건조한 국지풍)에도 아랑곳하지 않고, 야외로 그림을 그리러 나간다.

미스트랄. 그는 이 맹렬하고 "성가신" 바람의 존재를 전혀 알지 못했다. 어쩔 수 없이 삼각대를 말뚝들에 묶거나, 아니면 그냥 땅바닥이나 무릎에 올려놓고 그림을 그리는 수밖에 없다.

그도 아를의 여인들의 미모에 무심하지는 않지만, 그녀들은 이방인과 뒤섞이길 거부한다. 게다가 이 도시는, "살짝 맛이 간 네덜란드인"에게 호의적인 토착민이 아주 없는 건 아니지만, 손님을 환대하는 도시가 아니다. 122년을 산 아를의 여성 잔 칼망은 훗날 이 화가를 이렇게 기억한다. "그는 정말이지 추함의 화신이었지요."

빈센트는 아를의 좁은 골목도, 광장도 그리지 않는다. 로마식 성벽들과 건물들은 더더욱 그렇다 — "이 도시는 옛 거리들이 추하다!"

그는 원형경기장으로 가서 투우를 구경한다 — "한 투우사가 방책을 뛰어넘다가 고환 하나가 박살이 났다." 잡다한 군중이 경기장 못지않게 그에게 깊은 인상을 주지만, 그러나 그는 그것들을 딱 한 번 그린다. 틈만 나면 도시를 떠나, 알필 산맥을 마주 보고 삼각대를 세우거나, 삼각대를 크로 평원 쪽으로 돌려 세운다.

그가 찾는 것은 무엇인가? 물론, 빛이다. 이곳의 빛은 여러 화가들이 주장하듯이 땅을 "무색"으로 만들어버리기는 하지만, 다른 곳은 비교도 안 될 만큼 들판을 가득 적신다. 거기서 그는 새로운 미술에 적합한 뜻밖의 광채를 발견한다. 그는 누그러진 빛깔을 거부하고, 보색들을 이용하여, 색깔들을 서로 다투게끔 함으로써 자기만의 비전을 구성하고자 한다. 순색純色의 터치들로 그림을 그린다는 교훈은 쇠라에 의해 검증된 바 있으며, 빈센트는 그것을 잊어버리지 않았다. 그러나 그렇다고 해서 그가 파리에서 이따금 시도해본 그 점묘법으로 그림을 그리는 것은 아니다. 그는 마치 화폭에 데생을 그리기라도 하듯, 신속하고 유연한 동작으로, 선線들을 쳐서 그린다 — 하지만 그림을 결정하는 것은 색깔, 오직 색깔이다.

물론 그의 방식에는 인상주의의 한 형태라 할 수 있는 것이 남아 있으나, 곧 그것을 떨쳐버리게 된다. 그는 예컨대 모네 같은 화가의 착시를 거부하게 되며, 일체의 리얼리즘을 금하고자 색깔 각각을 고조시킨다. 그런 점에서 그는 분명 아돌프 몽티셀리의 계승자라 할 만하다. 비록 몽티셀리가 지금도 여전히 인상파, 혹은 급진 인상파로 남아 있긴 하지만 말이다.

빈센트는 풍경에 몰두하지만, 스스로 고백하듯이, 자신이 훨씬 더 능하다고 느끼는 초상화를 선호하는 게 분명하다. 한데 아를에서는 어느 누구도 그를 위해 포즈를 취하려고 하지 않는다.

"나를 피곤하게 하는 것은, 내가 원하는 모델을, 내가 원하는 곳에서, 내가 원하는 만큼 오래나 짧게 포즈를 취하게 할 수 있는 권위가 내게 없다는 것이다."

보리나주 주민들의 경우와는 달리, 빈센트는 아를 사람들과 관계를 맺는 데 실패한다. 그는 어린아이들의 비웃음과 어른들의 경계하는 눈초리를 받으며, 그림 도구 일체를 챙겨 들고 늘 혼자서 걸어가는 살짝 "맛이 간" 이방인인 채로 남는다. 하지만 그가 보기에 사회생활이란 것은 별로 중요하지 않다. 그가 남프랑스에 사는 것은 빛을 위해서다. 그는 스스로를 전적으로 빛에 헌신하는 봉사자로 여긴다. 중요한 것은 그가 하루하루 수행한 과업에 대한 만족감, 그가 수확한 그림들뿐이다. 적대를 하건 예찬을 하건, 그것이 그와 무슨 상관인가. 그는 화가요, 더도 덜도 아닌, 오로지 화가일 뿐이다.

아를은 백악질이며, 창백하다. 엷게 빛바랜 약간의 황토색과, 많은 잿빛으로 뒤덮여 있으며, 생생한 색채를 찾아볼 수 없다. 어떤 강렬한 보라색도 어떤 신랄한 노란색도 없고, 진홍색이나 정정한 녹색은 전혀 찾아볼 수 없다. 이 도시는 네덜란드의 어느 하늘의 그리자유, 마우버와 이스라엘스의 그리자유에 속한다. 빈센트는 거기에서 도망쳐 나왔다. 그 속에선 자신이 파멸하리라는 것을, 말라비틀어지고 말리라는 것을 알았기 때문이다.

그는 다른 것을 찾고 있는데, 대체 그게 무엇일까? 플랑드르의 마지막 거장들이 도달한 그 정점에 무엇을 더 덧붙일 수 있을까? 회화는 혁신을 요청하고 있다. 그는 이를 예감한다. 인상파가 이 작업을 시작했지만, 지금 관건은 끝까지 나아가는 것, 색깔의 해체에서 그 결과들을 도출해내는 것이다. 인상파 그림들 앞에서는 눈만 가늘게 뜨면 그 파편화된 재현이 돌연 사실적이 된다. 빈센트는 이 술책이 우습다. 그는 자신의 화폭에 현실과의 어떤 타협도 받아들이지 않는다. 회화는 현실과 전혀 무관하다는 것을, 그는 확신한다. 회화는 회화 자체의 현실을 받아들이게 해야 한다.

풍경 앞에서, 그는 자신이 보는 것을 복원하지 않는다. 그는 다시 보고, 다시 관찰하고, 눈앞의 모든 것을 해체하여, 그만의 어떤 풍경을 다시 만들고자 한다. 그런 점에서 그는 시냐크와 쇠라를 포함하여, 인상파 화가들을 넘어선다. 하지만 그는 현실의 사물, 눈으로 보는 사물을 포기하지 않는다. 그는 베르나르와 고갱처럼 상상의 회화 속에서 방황하지 않는다. 그런다고 해서 그가 별들을

확대하고 태양의 몸집을 불리지 못하는 건 아니다.

아를에는 알제리 보병이 칼뱅 막사에 주둔하고 있다. 그들이 입는 생생한 붉은 색깔의 헐렁한 바지가 인상적이다. 빈센트는 밤의 카페들이나 "보병들의 사창가"에서 그들과 마주친다. 그는 붓으로 중요한 초상화 두 점을 그리는 데 성공한다.

어느 사창가 앞에서, 이탈리아인 두 명이 알제리 보병 둘을 살해한다. 빈센트는 조사 현장을 지켜본다. 그러다 이 기회를 이용해 리콜레트 가의 갈보집 안으로 들어간다. 바로 거기에서, 그의 아를의 여인이 될 가비라는 여자를 만난다.

그는 파리에 남은 화가 친구들의 미래를 생각하며 슬픔에 잠긴다. 모두 혹은 거의 모두가 엄청난 물질적 어려움을 겪고 있다. 언제나 빈센트는 사회가 화가들을 지원하지 않는 만큼, 화가들이 몇몇 화상들과 함께 상업 조합 같은 것을 구성해야 한다는 생각을 품고 있다. 그 조합의 목적은 소득은 물론 손실 역시 공유하면서, 화가들을 세상에 알리고 물질적으로 그들을 지원하는 것이어야 할 것이다. 그런 생각이 그의 뇌리를 떠나지 않는다. 한때 그는 가난한 사람들에게 봉사하고자 했다. 지금은 화가들을 구제하고 싶어 한다.

과수원들에 꽃이 피었다. 빈센트는 열심히 작업에 매달린다. 화창한 날씨가 그를 들뜨게 한다. 그 어느 때보다도 그림이 잘 될 것 같은 느낌이 든다. 수차례에 걸쳐, 그는 랑글루아 다리를 그리고 채색한다. 그 그림들 중 하나를 보면, 풀잎과, 작은 배들의 나무판, 다리의 작은 담장과 부속 설비 등은 노란빛인 반면, 하늘과 물은 선교船橋 아래의 그늘까지 포함하여 푸른빛으로서, 거의 보완적 경쟁관계를 이루고 있다. 하지만 물은 그다지 빈센트의 관심을 끌지 못한다. 물은 구름들과 마찬가지로 너무 덧없다. 그는 자신의 팔팔한 동작을 나무나 꽃, 들판 같은 부동의 사물들에 부여하길 선호한다. 그는 자연과 일체가 된다.

그의 삼각대 위에, 꽃이 핀 복숭아나무가 두 그루 있다. 누이가 보낸 편지 한 통이 그에게 안톤 마우버의 죽음을 알린다. 그 소식에 빈센트는 목이 멘다. 그는 화가로서보다 그라는 인간을 더 좋아했다. 마음속 깊이 그를 좋아했다. 그 화폭에, 그는 이렇게 적는다. "마우버를 추억하며, 빈센트와 테오가."

날들이 흘러간다. 먹을 것이나 커피를 주문하는 것 외에, 단 한 마디도 내뱉는 일 없이 하루가 끝나는 일이 잦다. 하지만 고독이 그를 그리 짓누르는 것 같지는 않다. 어쨌든 특별히 그런 불평을 하지는 않는다. 그의 최고 관심사는 바로 남프랑스의 강렬한 태양과, "그것이 자연에 미치는 효과"다.

그에겐 그림을 그릴 권리가 있지 않은가? 누가 그것을 가로막고자 한단 말인가? 그의 그림들은 매력이 없다고? 그래서? 채색된 화폭이 손대지 않은 화폭보다는 더 가치가 있지 않은가? 그림을 그리는 것 외에 그가 더 바라는 것은 아무것도 없다. 그가 치르는 대가는 그저 "완전히 망가진 몸뚱이"와 "맛이 간 뇌"뿐이다. 그는 동생 앞에서는 의혹을 품지 않는 척한다. 뿐만 아니라, 자신의 화상이 되면 테오도 화가가 될 거라고 단언한다.

그는 수염을 깎는다. 그것이 자화상 한 점에 영감을 주는데, 이 자화상 속의 그는 "미치광이 화가" 못지않게 "아주 평온한 신부"처럼 보이기도 한다.

동생에게 그는 무슨 말인가를 하다가 이렇게 털어놓는다. "지금도 여전히 내 의지와 무관한 언짢은 감정들이나, 정신이 몽롱해지는 날들로 고통스러워하긴 하지만, 곧 진정이 될 거야."

　빈센트와 카렐 하숙집 지배인들 간에 관계가 나빠진다. 이제 그들은 달마다 40프랑이 아니라 67프랑을 내라고 요구한다. "사취詐取"당한다는 느낌이 들었지만, 그래도 그는 그들에게 액수를 조정해달라고 제안한다. 그들은 거부한다. 그가 건물을 떠나며 자신의 커다란 여행 가방을 챙겨 가려 하자, 그들이 그것을 압수한다. 그래서 그는 치안판사에게 소송을 제기하기로 결심한다. 문제가 곧바로 결판이 난다. 그가 소송에서 이긴다. 카렐 하숙집 지배인들은 그에게 여행 가방을 돌려주어야 하고, 과하게 징수한 돈도 돌려주어야 한다. 빈센트는 손해배상을 받기를 거부하지만, 이 일은 모든 사람의 입에 오르내린다. 네덜란드인이 아를의 상인들을 상대로 소송에서 이긴 것이다.

　이후 빈센트는 라 가르 카페에서 식사(훌륭한 요리 한 끼에 1프랑)를 하고, 밤새도록 문을 여는 알카자 카페에서 잠을 잔다.

　그는 역 쪽으로 어슬렁거리며 가다가, 라마르틴 가 2번지, 크르불랭 식료품점 옆에 붙은 아무도 살지 않는 빌라 한 채를 눈여겨본다. 2층에 방이 네 칸인 건물로, 한 면은 거리로, 다른 한 면은 플라타너스가 심어진 공원으로 나 있다. 수도는 갖춰져 있으나, 가스는 없다. 빈센트는 자비로 가스 설비를 갖춘다. 또한 실내 벽 모두를 다시 칠한다. 건물 정면이 놀랍다. "생生초록색 덧문들이 달린 신선한 버터빛 노란색"에 뒤덮여 있어서다.

빈센트는 거기에서 영감을 얻어, 거리와, 그의 집과, 주민들과 이웃 카페, 멀리 보이는 철도 교각 등을 화폭에 노랗게 칠하게 된다. 그 전부가, 그의 대조 취미에 따라 푸른색으로 칠해진 밤하늘 아래에서 폭발한다.

5월 1일, 그는 이 집에 정착한다.

그 며칠 전, 그의 옛 동문 러셀의 친구인 마크 나이트라는 미국 화가가 그를 찾아왔다. 그들은 서로에게 호감을 느낀다. 두 사람은 5월 3일에 다시 만난다. 빈센트는 그에게 이 '노란 집'에 와서 거주하라고 청하고 싶을 것이다. 다른 화가들도 이 집으로 와서 그들과 함께하게 될 것이다. 그러면 이 집은 '남프랑스의 아틀리에'가 될 것이다. 하지만 일이 그렇게 전개되지는 않는다. 어쩌면 빈센트는 고갱을 부르는 편을 선호하는 것일까? 고갱의 아내 메트는 지금 아이들과 함께 코펜하겐에서 살고 있다. 그녀는 그에게 끝없이 돈을 요구하지만, 그에겐 땡전 한 푼도 없다. 그는 뭘 해야 할지, 누구에게 그림을 팔아야 할지도 모른다. 아무도 그의 그림을 원치 않는다. 단 한 사람, 테오 반 고흐만 예외다.

✱

빈센트가 그림을 그리기 시작한 지는 이제 겨우 8년째다. 이따금, 그는 우울감에 젖어, 지금까지 걸어온 길을 되돌아보고, 앞으로 걸어가야 할 길을 불안해한다. 아직도 그에게 그럴 여력이 있을까? 미래의 화가는 "이제껏 한 번도 등장한 적 없는 채색화가"이리라는 것을 그는 안다. 인생이 짧다는 것도 안다. 어떤 희생도 감수하고 그림을 그려야 한다. 회화는, "늘 돈을 쓰고 또 쓰면서도 절대 만족할 줄 모르는", 못된 애인 같은 존재임을 아는 까닭이다.

그는 그저 몇 개의 선으로 그림을 그릴 수 있었으면 싶다. 거리나 대로의 행인들을 크로키로 잡아채어, 새로운 모티브들을 폭발시키고 싶다.

아를에서, 그는 마침내 카마르그의 갈대를 깎아 만든 펜을 발견한다. 카사뉴의 교본 『여러 유형의 데생을 위한 실용 가이드북』을 읽어보았기에, 그는 그것이 최고라는 것을 안다. 지금까지는 주로 흑연이나 목탄으로, 때로는 강철 펜 등으로만 데생을 했다. 여전히 그의 데생은 울퉁불퉁하고, 꽉 차고, 애쓴 흔적이

묻어나는, 서투른 데생이다. 남프랑스의 풍경과 빛 앞에서, 그는 새로운 문제들을 해결해야 한다. 세피아 먹물에 살짝 적신 갈대 펜이라는 도구 하나로, 어떻게 저 무성한 식물과 호된 여름 하늘들을 그리며, 저 드넓은 전망 속에서 어떻게 전경들과 배경들의 경계를 정할 것인가?

파리에서 그는 점묘법과 분할화법에 대해 많은 것을 배웠다. 지금은 작은 점들로 그림을 그리며, 거기에 딱딱한 선들을, 또 토실하거나 야윈, 둥근 선들을 덧붙인다. 그는 자신의 데생을 근본적으로 혁신하며, 그리고 이 데생은 그의 회화를 선행하거나 혹은 연장한다. 갈대의 선이 붓의 선과 비슷하기 때문이다. 그의 회화가 좀 더 선적인 회화가 되는 것이다. 이따금 그는 하늘을 그릴 때, 구름들의 둥근 모양을 드문드문 찍은 점들로 대체해버린다. 별 이유는 없으며, 마치 유백색의 덩어리를, 혹은 삼복三伏의 덩어리를 암시하려는 것 같다. 고흐 이전에는 누구도 그런 식의 풍경 표현을 시도하지 않았다. 선적 표현의 창안이라는 면에서는 누구에게도 뒤지지 않는 쇠라조차도 말이다. 카마르그의 갈대를 발견하자, 반 고흐는 그저 도구를 바꾸는 것으로 만족하지 않는다. 그는 시각을 바꾸며, 그렇게 함으로써 자기만의 데생을 만들어낸다.

<p style="text-align:center">✳</p>

신은 이제 그의 관심사에서 거의 사라져버렸다. "여기 이 세계"란, "지은이가 자신이 무슨 짓을 하는지 모르는 순간들에, 그가 더는 제정신이 아닌 그런 순간들에", 대강 해치우듯 급조한 세계라는 식의 얘기를 하며 겨우 좀 떠올리는 정도다. 빈센트에게 이 지상의 삶은 자연 빼고는 전부 엉망진창이다. 미래의 삶에 대한 믿음이라는 건, 다만 "고집 센 노파의 미신"일 뿐이다.

어느 날 그는, 좋은 의사를 구하지 못해 그가 지켜보는 앞에서 죽어간 한 사람을 만난다 ─ "그래서 그는 어깨를 으쓱하며 죽었는데, 그 표정을 나는 잊지 못할 것이다."

　1888년 6월. — 생트 마리 드 라 메르는 아를에서 50킬로미터 떨어져 있다. 빈센트는 삼각대와 팔레트를 겨드랑이에 끼고서, 거기에서 며칠 머무르기로 결심한다. 순례 기간의 특별 할인 가격으로, 삯마차를 타고 가는 도정 — "다섯 시간 동안 덜컹대는 마차를 타고 가야 하는" 길이다.

　빈센트는 지중해를 발견한다. 지중해는 "고등어 같은 색깔을 지녔다. 다시 말해, 수시로 변한다. 가만히 보고 있으면 그것이 초록색인지 보라색인지 통 알 수가 없다. 그것이 푸른색인지도 여전히 잘 모르겠다. 그런가 싶으면 금방 그 변화하는 반사광이 장밋빛이나 잿빛 색조를 띠기 때문이다." 사람들이 벌써 해수욕을 즐긴다.

　그는 생선튀김을 먹는다. 센 강변보다 훨씬 더 맛이 좋다. 아가씨들은 "호리호리하고, 곧으며, 약간은 슬프고 신비적"이다.

　한밤, 그는 쓸쓸한 해변으로 산책을 나간다. 구름이 듬성듬성한 하늘에 숱한 별들이 반짝거린다. 머리를 들어 하늘을 올려다보든, 아니면 시선을 해변으로 돌리든, 온통 색깔들의 장관이다. 그의 팔레트가 그의 눈앞에서 폭발한다. 확실하다, "새로운 미술의 미래는 남프랑스에 있다."

　그는 해변의 어선들부터 그리기 시작하여, 겨우 한 시간 만에 데생을 끝낸다. 데생을 구성하는 각각의 요소에 정확하게 그 색깔을 적어둔다. 이를 바탕으로 채색을 한다. 일

본 판화들의 선 같은 간결하고 날랜 선을 써서, 작은 배들에 노랑, 빨강, 파랑, 초록 같은 원색을 붓으로 칠한다 ― 오직 하늘과 바다와 모래만이 점점 희미해진다. 파도 거품은 샹티이 아이스크림 색으로 쳐들려 있다. 생트 마리 드 라 메르의 빛이 전대미문의 선과 빛깔의 어휘 하나를 그에게 계시해준 것이다. 작은 배들 가운데 하나에 "우정"이라는 이름이 붙는다. 그리고 파도에 밀려온 나무상자에, 그는 "빈센트"라고 서명한다.

아를로 돌아온 그는 밀밭과 꽃다발을 그린다. 가끔은 일하는 사람의 실루엣을 곁들인다. "나는 그림 그리는 기관차처럼 해나가고 있다." 그는 수확하는 사람이 밀을 베는

것만큼이나 신속하게 그림을 그린다. 빨리 그리지, 날림으로 그리지 않는다. 오히려 빨리 그릴수록, 더 잘 그린다. 그림을 너무 빨리 그린다고 말하는 사람이 있으면, 그는 그들이 "너무 빨리 본" 거라고 대답한다.

그는 밀레를 생각하고, 들라크루아도 생각한다 ― "어째서 누구보다도 뛰어난 위대한 색채화가 외젠 들라크루아는 남프랑스로 가야 한다고, 심지어 아프리카까지 가야 한다고 판단했을까?" 그는 죽어 땅에 묻힌 화가들, 작품을 통해 자기 세대와 후속 세대에게 말을 하는 그 모든 화가들을 생각한다. 빈센트는 자신의 스승들을 결코 잊지 않는다. "작은 스승들"도 포함해서.

그가 언덕에 올라가 크로 평원을, "그저 무한과… 영원뿐… 다른 아무것도 없는 그 평평한 풍경"을 그리고 있을 때, 웬 군인이 다가온다. 빈센트가 묻는다. "내가 저 풍경을 바다만큼이나 아름답다고 여긴다면 당신은 놀랄 거요?"

"천만에, 놀랍지 않죠. 오히려 나는 저 풍경이 바다보다 훨씬 더 아름답다고 생각해요. 사람이 살고 있으니까."

빈센트는 "놀랍도록 아름다운" 자연 경관 앞에서 기뻐 어쩔 줄 모른다. 프로방스의 시골을 그리면서, 그는 파리의 인상파 화가들에게서 배운 모든 것을 반박한다. 그가 데뷔 시절에 그렸던 것, 조국의 풍경들, 그 경작된 땅이며 거울 속 하늘을 되찾는다. 게다가, "좀 더 자발적이고, 좀 더 과장된 데생"을 그리도록 강요하는 그 스타일까지 함께 되찾는다.

그는 일본 화가들을 생각한다. 그들을 몹시도 닮고 싶어 한다. "너무도 단순한 이 일본인들은 마치 그들 자신이 꽃인 듯이 자연 속에서 산다." 그는 세계를 보는 그들의 시각을 예찬한다. "일본 미술을 연구해보면, 분명 지혜롭고 철학적이고 영리한 한 인간이 보인다. 그는 무슨 일로 시간을 보내는가? 지구에서 달까지의 거리를 연구하면서? 비스마르크의 정치를 연구하면서? 천만에. 그는 그저 풀잎 하나를 연구한다. 한데 그 풀잎이 그로 하여금 모든 식물을 그리게 하고, 나아가 계절들, 풍경의 드넓은 국면들을 그리게 하고, 결국은 동물들을, 이어서 인간의 형상을 그리게 한다. 그는 그렇게 일생을 보내는데, 그 모든 것을 다 하기엔 인생이 너무 짧다."

테오에게, 그는 "예술은 길고 인생은 짧다"라고 쓴다. 이어 이렇게 결론짓는다. "일을 잘하려면, 잘 먹고, 잘 자고, 가끔씩 섹스도 하고, 파이프도 피우고, 편안히 커피도 마셔야 한다." 현명한 철학이다.

때때로 그는 이 자연 앞에서 "무시무시한 통찰력"을 경험한다. 자기 자신을 "더는 느끼지" 못해서, 그림이 마치 꿈속에서 이루어지듯 완성된다. 그가 두려워하는 것(명철한 예감으로), 그것은 이 행복 뒤에 운명처럼 찾아들 우울이다.

　하지만 어떻든 지금 빈센트는 행복하다. "사는 집도, 하는 일도, 나는 너무나 행복하다."

　갈보집에서 그는 수염 난 작은 얼굴에, 목이 굵직하고, 고양이 눈을 가진 알제리 보병 한 명을 눈여겨본다. 아프리카로 떠날 준비를 하고 있는 제3연대 소속의 미예 소위다. 즉시 그는 이 보병의 얼굴과 붉은 두 눈을 그린 후, 생생한 붉은 빛깔의 헐렁한 바지를 입은 채 두 다리를 벌리고 앉아 있는 그의 동료 한 명을 그린다.

　금방 친구가 된 미예는 빈센트의 그림보다는 빈센트를 더 좋아한다. 그의 그림은 뭔가 불명확하고, 잘못 그려진 것 같다. 색깔 역시 "과격하고, 비정상적이고, 받아들이기 힘든" 색깔이다. 한마디로 그의 그림은 "끔찍"하다.

　빈센트가 식료품점 진열창을 너무도 평범하게 그리자, 미예는 이해를 하지 못한다. 그가 보기에 이 네덜란드인은 그림을 "있는 그대로" 그리지만, 자신이 대단한 예술가라는 의식을 갖고 있는 것 같다. 미예는 이 친구가 위통에 시달리는 것을 알아채고 이를 투덜거린다.

종종 빈센트는 어떤 풍경 앞에서, 여섯 가지 기본색과 싸우느라 뇌의 긴장이 극에 달해서, 온몸의 기운이 다 빠져버린 듯한 느낌을 맛본다. 그럴 때면 그는 "사람들이 술꾼에다 치매까지 들었다고 했던 뛰어난 화가", 남프랑스를 "완전한 노란색으로, 완전한 오렌지색으로, 완전한 유황색으로" 그린 몽티셀리를 생각한다.

예술의 진정한 부활은 먼지투성이 공식 전통에 맞서서 이루어지는 것이라고 생각하기에, 빈센트는 테오에게 보낸 7월 29일자 편지에서, 새로운("외롭고, 가난한") 화가들은 미치광이 취급을 받았고, 그런 취급을 받다 보면 실제로 그렇게 될 수밖에 없을 거라고 말한다. 같은 편지에서 그는 또 이렇게 털어놓는다. "영원히 존재하는 이 예술, 그리고 그 부활, 잘린 옛 나무의 뿌리에서 나오는 그 푸른 새싹, 이것들은 너무도 정신적인 것들이어서, 돈이 없었다면 예술을 하지 않고 생계를 꾸렸을 수도 있었으리라는 생각을 하다 보면 어떤 우수에 사로잡히게 된다."

빈센트는 단테를 읽고, 페트라르카, 보카치오를 읽는다. "더 더럽고, 어쨌거나 더 성가신" 회화보다는 시가 더 "멋지기" 때문이다.

그는 지누 가족이 운영하는 라 가르 카페에 자주 드나든다. 거기서 한껏 술을 마시고 담배를 피운다. 우체국 직원 조제프 룰랭을 만난 곳이 바로 거기다. 열혈 공화주의자에 사회주의자인 이 사람을 그는 충실한 동반자로 여긴다. 룰랭은 "다른 많은 사람들보다 훨씬 더 흥미로운 사람"으로, "많은 시간 카페에서 살며, 당연히 어느 정도는 술꾼"이다. 키 1미터 95센티미터에, 나이는 마흔일곱 살. 빈센트는 푸른색 우체국 제복 차림에, 소크라테스의 머리, 희끗희끗한 긴 수염을 기른 그의 초상화를 여러 장 그린다.

　그런 모든 일들에도 불구하고, 빈센트는 시간이 지루하게 느껴진다. 시골의 뜨거운 태양 아래에서 보내는 하루하루가 어느 누구와 말 한 마디 주고받는 일 없이 지나가는 일이 잦다. 그런 나날들이 그를 지치게 하는 것 같다. 겨울이 되면 더더욱 그럴 것이다. 고갱이 와서 함께 지내면 달라질 것이다. 날이 갈수록 점점 더 그런 생각이 든다.

　12월 초. ― 빈센트가 묵는 알카자 카페는 밤새도록 문을 여는 곳이다. 이따금 창녀들이 고객과 함께 한잔하러 들르곤 한다. 너무 취했거나 방을 얻을 돈 없이 밤에 돌아다니는 사람들은 동이 틀 때까지 홀이나 테라스에 머물러도 된다.

룰랭과 카페 주인과 단골들을 기쁘게 해주기 위해, 빈센트는 삼각대 앞에 서서, 사흘 밤 동안 카페 실내를 그린다. 카페는 커다란 가스등들로 환히 밝혀져 있다. 벽들은 붉은 핏빛이고, 천장은 초록색이며, 마룻바닥은 노란색이다. "나는 빨간색과 초록색으로 인간들의 지독한 열정을 표현하고자 했다." 이렇게도 말한다. "나의 그림 「밤의 카페」에서, 나는 카페라는 곳이 사람들이 파산을 할 수도 있고, 미치광이가 될 수도 있고, 범죄를 저지를 수도 있는 장소임을 표현하고자 했다."

빈센트는 밤 속에서 새로운 호흡을 찾고자 한다. "나는 몹시도 — 굳이 말하자면 — 종교가 필요해서, 밤이 되면 별들을 그리러 밖으로 나간다." 그는 같은 카페를 다시 한 번 그린다. 커다란 노란 등이 환히 밝혀져 있고, 그 아래에 술꾼들이 모여 있다. 노란 등이 포석 위로 "창백한 유황빛과, 푸른 레몬빛" 반사광들을 뿌린다. 행인들은 어두운 골목 속으로 모습을 감춘다. 하늘에는 터무니없이 큰 별들이 총총하다. 그 별들, 그는 조만간 그것들을 론 강변에서 그리게 된다. 그 별들이 얼마나 찬란한지, 하늘에 밝은 푸른빛이 넓게 퍼진다.

✳

…별들을 바라보노라면 언제나 꿈을 꾸게 된다. 지도에서 도시와 마을을 나타내는 검은 점들이 나를 꿈꾸게 하는 거나 마찬가지다.

이런 의문이 든다. 하늘의 저 빛나는 점들이 지도 위의 검은 점들보다 도달하기가 더 어려울 이유가 무엇인가?

타라스콩이나 루앙으로 가려고 기차를 탄다면, 어느 별로 갈 때는 죽음을 탄다. 이 추론에서 한 가지 확실한 진실은, 우리가 '살아 있는' 한은 어느 별로 갈 수가 없듯이, 죽어서는 기차를 탈 수가 없다는 것이다.

요컨대, 증기선이나, 버스나, 철도가 지상의 운송수단이듯이, 콜레라나 신장결석, 매독, 암 등이 천상의 운송수단이 되는 게 나로선 불가능한 일 같지 않다.

조용히 늙어 죽는 것은 거기까지 걸어서 가는 것이리라.

 구경꾼들이 오밤중에, 삼각대 앞에서, 가장자리에 촛불들이 켜진 밀짚모자를 눌러쓰고 있는 빈센트와 마주친다면 얼마나 놀랄까.

 어느 날, 그는 사진을 보며 어머니의 초상화를 그려보기로 한다. 상상력을 발휘하여, "물감을 듬뿍 칠해" 거기에 색깔들을 입혀보고 싶다. 그러나 실물을 바탕으로 하지 않은 그 초상화는 그를 만족시켜주지 않는다. 겟세마네 동산에 천사와 함께 있는 그리스도도 그려본다. 하지만 즉시 그것을 없애버린다. 이 역시 실물을 바탕으로 그린 그림이 아니기 때문이다.

그는 이를 유감으로 여긴다. "나는 모델 없이는 작업할 수가 없다." 한데 그의 모델을 하겠다는 사람이 없다. 아를의 남자들은 포즈 취하는 걸 겁내고, 아를 여자들의 거부는 변함없이 완강하다. 그의 꿈? 그가 "현대 초상화"라 일컫는 것을 실현하는 것이다. 그걸 못 해서, 그는 "늘 자연만 먹는다".

<p style="text-align:center">✳</p>

가을이다. 나무들이 노랗게 변색하면서 잎을 잃는다. 노란색이 공간을 가득 채운다.

그는 친구인 벨기에 화가 외젠 보흐에게 편지를 쓰다가, 문득 향수를 드러낸다. "영원히 잊지 못할 그 슬픈 고장 보리나주를 나는 너무도 사랑한다네."

빈센트는 레프 톨스토이의 『나의 종교』에 관한 기사 하나를 읽는다. 이 기사를 통해서 그는 톨스토이가 "사람들의 내밀하고도 은밀한 혁신이 일어나, 거기에서 어떤 새로운 종교가, 아직 이름은 없지만, 예전의 기독교가 그랬듯이 사람들을 위로해주고 삶을 가능하게 해주는 효과를 낼, 뭔가 완전히 새로운 것이 재탄생하리라"고 예고하고 있음을 알게 된다. 빈센트는 이제 곧 "사람들이 냉소주의와 회의론과 농담을 지긋지긋해할 것이요, 좀 더 음악적으로 살고 싶어 하리라"고 예언한다.

빈센트의 기분은 갈수록 점점 기복이 심해진다. 몹시 고양된 상태에서 피해망상증으로 돌변하곤 한다. 그런 자신이 불안해서일까? 그는 재빨리 두려움을 씻어내고는, 자신의 감정이 "오히려 영원과 영생 같은 관심사들로 쏠린다"고 말한다.

고갱을 '노란 집'으로 맞이하는 일이 지체되고 있다. 그는 곧 도착할 것이다. 빈센트는 몸과 영혼을 다해, "남프랑스의 아틀리에" 계획을 실행에 옮길 준비를 한다. 이 공동체에 돈 몇 푼이라도 기여하기 위해, "대중의 환심을 살" 마음의 준비까지 하고 있다. 그의 유토피아는 현재로선 고행만 같다. 지붕 하나에 침대 하나, 먹을거리, 그리고 "실패의 본거지를 유지해나가는 일"인데 — 이는 그가 죽는 날까지 지속된다. 관건은 최저 비용으로 살면서, "좀 팔든 팔지 못하

든" 많은 작품들을 생산하는 데 있다. 중요한 것은 미래 화가들을 위한 구원을 준비하는 것이다. "우리는 무엇보다 우리 자신 안에서, 선의와 인내 속에서 치유책을 찾아야 한다. 우리는 그저 평범한 존재로 만족하면서 말이다. 어쩌면 그럼으로써, 새로운 길을 준비하게 될 것이다."

그는 에밀 베르나르를, 조르주 쇠라를, 그리고 고갱의 친구인 샤를 라발을 맞이할 꿈을 꾼다. 기다리는 동안, 벽들을 석회로 하얗게 칠하고, 뽑혀나간 타일들을 교체했다. 침대 두 개(자신을 위한 흰색 나무침대 하나와 호두나무침대 하나), 밀짚 의자 열두 개, 요리용 화덕 하나, 서랍장들, 거울 하나를 구입했다. "퇴폐적"으로 굴지 않기 위해 차분한 분위기를 내려고 애쓰며, "자연 속에서 프티부르주아로 잘 사는" 일본 화가의 삶을 동경한다.

"친구의 방" 장식으로는 일본 판화들과 들라크루아, 밀레, 제리코, 도미에 등의 복제 그림 옆에, 「해바라기들」을 포함하여 자신의 그림을 몇 점 걸었다. 이 전체를 다른 두 그림으로 보완하는데, 이는 최근에 그에게 우송되어 온 것들로, 하나는 에밀 베르나르의 자화상이고, 다른 하나는 고갱의 자화상이다. 고갱의 자화상은 "너무 어둡고, 너무 슬프다", "즐거움의 그림자 하나 찾아볼 수 없다"고 빈센트는 적는다.

고갱이 자꾸 늦어지고 있다. 테오는 그가 아를에 도착하는 즉시 매달 돈을 지불하겠다고 약속한다. 1년에 그림 열두 점을 받는 대가로 매달 150프랑을 지불하겠다는 것이다. 최근에 그에게서 300프랑어치 도기를 구입하기도 했다.

빈센트는 애인을 갈망하는 연인 같다. 그는 열에 들떠 있다. 검은색 비로드 옷 하나와 모자를 구입한다. 한 편지에서 그는 고갱에게 "아틀리에의 대장" 역할을 부여한다. 그뿐이 아니다. 그는 고갱이 질서 유지의 권한을 갖는 "수도원장"이 되기를 바란다. "고갱은 참으로 거장일 뿐 아니라 성품이나 지성 면에서도 절대적으로 탁월한 인물"이기 때문이다. 그런 한편 테오도 잊지 않는다. 그가 이 공동체에 가세한다면, "최초의 화상 사도"가 될 것이다.

빈센트는 화가들이 수도승처럼 살거나, 아니면 넓은 아틀리에에서 각자 자신의 과업을 수행하는 노동자처럼 살아야 한다고 생각한다. 하지만 그렇다고 해

서 그가, 에밀 베르나르에게 분명히 밝히고 있듯이, 화가들의 프리메이슨 같은 것을 창설하려는 것은 아니다. 그는 "규칙이니 제도니 하는 것들을 깊이 경멸"하기 때문이다.

고갱에게 빈센트는 이렇게 쓴다. "나의 예술적 발상들은 당신의 그것에 비하면 지나치게 저속한 것 같습니다. 언제나 나는 짐승 같은 거친 식욕을 갖고 있습니다. 나는 모든 것을 잊고 사물들의 외적 아름다움을 생각합니다만 그것을 표현할 줄 모릅니다. 자연은 완벽해 보이는데 나는 그림에서 그것을 추하고 거칠게 만들어버리니 말입니다."

그는 고갱이 자신에게 미치게 될 영향을 한편 두려워하면서도 기뻐한다. 그는 고갱의 마음에 들고 싶다. "새로운 면모를 보여주기" 위해, 그는 자신을 초극하고자 한다. 점심은 거의 먹지 않고, 저녁은 빵 껍질로 때우면서, 지칠 때까지 색을 칠하고 데생을 한다 — "적어도 3주 전부터, 3프랑짜리 섹스를 하러 갈 돈조차 없다." 허기를 때우기 위해, 늘 그랬듯이 담배를 피우고 커피를 마신다 — 하루에 스물세 잔이나 마신다.

문득, 고갱이 정말로 선의를 가진 것인지 의심이 들기도 한다. 어쩌면 그에게, "자신이 사회적 서열의 밑바닥에 있다고 여기고서, 그릇된 건 아니나 매우 정치적인 수단을 이용해, 다시 지위를 얻고자 하는 타산가적인" 일면이 있는 것도 같다. 한편, 고갱은 고갱대로 테오를 전적으로 신뢰하지는 않는다. 둘 사이에 체결된 합의를 그가 자기 쪽으로 유리하게 돌리지 않을지 의심한다. 고갱은 이 "냉정한 네덜란드인"을 위해 자기 몸을 파는 꼴이 될까 봐 겁을 낸다 — "비록 내게 애정을 가졌다 하더라도, 이 테오 반 고흐라는 자가 단지 나의 환심을 사기 위해 남프랑스에서의 내 생계를 책임지려 하지는 않을 것이다." 한편 빈센트에 대해서는, 그를 지나치게 흥분해 있는 사람으로 여기며, 회화에 관한 그의 견해들에 전혀 동의하지 않는다.

<div align="center">✳</div>

1888년 10월 23일. ― 고갱은 브르타뉴 지방에서 출발하여, 서른여섯 시간 동안 기차를 타고 와 한밤중에 아를에서 내린다. 곧장 그는 늘 열려 있는 알카자 카페로 가서, 빈센트의 집으로 가기 위해 동이 틀 때까지 기다린다. 그를 보자 카페 주인이 탄성을 지른다. "친구라는 분이 바로 당신이군요. 당신을 알아보겠어요."

아침에 '노란 집' 앞에 나타난 그는 미친 듯이 기뻐하는 빈센트를 본다. 고갱은 난감해하는 표정이다. 나중에 그는 노트에 이렇게 적는다. "그 불쌍한 네덜란드인은 아주 뜨겁게, 열광적으로 나를 맞이했다." 낯설어 그런지, 그의 눈에는 "풍경이나 사람들이나, 작고 옹색하기만 한" 이 도시가 보잘것없어 보인다 ― "이곳은 남프랑스에서 가장 더러운 도시다." 그는 빈센트의 그림들로 뒤덮인 방들을 본다. 한쪽 벽에 붙어 있는 문구, "나는 정신이 건강하다, 나는 성령이다"를 보고는 할 말을 잊는다.

집은 그에게 여러 측면에서 불쾌감을 준다. 아틀리에로 들어서니 그 무질서한 광경에 화가 난다. 사방에 물감통이 굴러다니고, 짜낸 튜브들은 뚜껑이 닫혀 있지 않고, 그림들은 잔뜩 쌓여 있다.

　그는 테오와 체결한 계약에 묶여 이 "성가신 존재"에게 전적으로 의존하면서 갇혀 살아야 하는 신세가 되었다고 느낀다. 밖에는 미스트랄이 불고 있다. 고갱은 남프랑스를 저주한다. 그는 브르타뉴의 퐁타벤에 대해 애기하면서, "거기가 이곳보다 모든 면에서 더 낫고, 더 넓고, 더 아름답다"고 강조한다. "불에 그슬린 것 같은 프로방스의 왜소하고 허약한 자연보다 훨씬 장엄할 뿐 아니라, 더 온전하고 더 뚜렷한 특성"을 지녔다고 말한다. 반면 빈센트는 고갱 앞에서 황홀해 어쩔 줄 모른다. 고갱은 "장루를 맡았던 진정한 선원이요 진짜 수부"로서, 바다 노동자의 거친 삶을 살며 온갖 풍상과 위험에 맞섰던 사람 아닌가. 고갱은 그것으로 상대를 압도하며 — 그것을 이용할 줄도 안다.

 두 화가는 지체하지 않고 작업에 착수한다. 그들은 알리스캉(가장자리에 육중한 석관들이 늘어서 있는 옛 공동묘지)에 삼각대를 세운다. 고갱은 두 점을 그리고, 빈센트는 네 점을 그린다. 한 사람은 구성에 신중을 기해 시간을 들이고, 다른 한 사람은 서둘러 장엄한 가로街路와 큰 나무들을 불타오르게 한다. 한데, 빈센트의 그림 두 점은 이례적이다. 물감 덩어리도 없고, 색깔도 단일 색조이며, 구성도 꾸밈이 많다. 고갱의 영향이 명백하다. 빈센트가 "아틀리에의 대장"에게 복종하고 있음이 분명하다. 대장은 거드름 부리며 아낌없이 조언을 늘어놓고, 보란 듯이 아랫사람의 눈을 뜨게 해주고자 한다.

나중에 고갱은 이렇게 말한다. "내가 아를에 도착했을 때, 빈센트는 아직 자기 자신을 찾고 있었다. 반면, 그보다 훨씬 나이가 많은 나는 다 성숙한 인간이었다." ─ 두 사람의 나이 차이는 다섯 살이다.

고갱은 빈센트의 그림들이 불완전하다고 생각한다. 자주색과 노란색이 어울리지 않게 너무 많이 쓰인다고 본다. 거기에 "나팔 소리"가 빠져 있다는 것이다. 빈센트는 고분고분 감사하는 마음으로 그의 말에 귀를 기울인다.

고갱은 거래를 잘한다. 특히 여자들과의 거래에 능하다. "이미 그는 자신의 아를의 여인을 거의 찾아낸 것 같다." 하지만 빈센트는 늘 빈손으로 돌아온다. 그리고 자신의 풍경들, "시시한 일"로 되돌아간다. 그는 동료에게서, "피와 섹스가 야망보다 중시"되는, "야성의 본능을 가진 순수한 존재"를 본다.

그들은 온종일 그림을 그리다가 저녁이 되면, 고갱의 채근에 따라 압생트를 마시러 간다. 빈센트는 술을 많이 마시면 주정이 심하다. 술집을 나와서는 빈센트의 단골 갈보집으로 간다. 그가 충실히 가비를 만나는 곳이다.

비가 내린다. 날씨가 춥다. 고갱은 집주인과 함께 아틀리에에 갇혀 지내는 수밖에 없다. 서로 불화하는 주제가 많으나 특히 그림에 대한 생각이 그렇다. 빈센트는 논쟁하길 좋아한다. 고갱은 얘기하다 지치면, "반장, 당신 말이 맞소!"라고 말하며 항복하는 체한다. 언쟁을 끝내기 위해서다.

가끔은 날씨가 화창하다. "병든 레몬 빛깔의 일몰"을 그릴 기회다.

그들은 돈이 없어서 점심, 저녁을 집에서 먹는다. 고갱이 화덕 앞에 선다. 그는 요리를 "완벽하게" 할 줄 안다. 빈센트는 요리 예술에는 젬병이다 ─ 딱 한 번 그가 수프를 준비한 적이 있는데, 그도 고갱도 수프에 입도 대지 않았다. 훗날 고갱은 그 유명한 수프 얘기를 하면서, 그것이 "그의 그림들에 칠해진 색깔들 같았다"고 말한다.

고갱은 부단히 빈센트에게 영향을 끼치려 든다. 그는 빈센트를 수정해주고 싶어 하며, 더는 모티브에 기대어 구성하려 들지 말고 아틀리에 안에서 머리로 데생을 하도록 부추긴다. 두터운 물감 칠은 그만하라고 권하고, 그가 그린 그림의 물감 덩어리를 기름 바른 수건으로 깎아내라고 요구한다. 빈센트는 그의 명령

에 따른다. 고갱이 상상의 주제들을 시도할 용기를 주며, 그런 것들에 "좀 더 신비로운 특색이 있는 것" 같다고 받아들인다. 그는 과거 속의 한 장면, 에턴 정원에서의 추억을 하나 그려보는데(고갱의 그림 「아를의 나이 든 여인들」과 아주 흡사하다), 산책하는 두 여인, 어머니와 딸이 허리를 굽힌 채 일하고 있는 어느 하녀 앞을 걸어가는 그림이다. 둘 중 한 사람, "달리아의 노란색 자국이 선명하게 얼룩진 어두운 자주색" 여인은 그에게 어머니의 "개성"을 상기시킨다. 그는 이렇게 함으로써 뭔가 이득을 보고자 애쓰지만, 사실 고갱의 충고 하나하나는 그에게 날아드는 비수 같다. 빈센트의 말들은 미술의 장래에 관한 쟁점이나 일반론들, 그리고 그가 예찬하는 화가들이나 싫어하는 화가들 얘기에 국한된다. 절대 그는 깊은 심중에 있는 느낌들을 얘기하지 않는다. 한편 고갱은 오직 자신의 상상력에만 의탁하기 위해 자연을 바탕으로 하는 그림을 그만둔다. 그가 그린 포도밭 풍경을 보면, 포도를 수확하는 여인들이 브르타뉴 지방의 머리쓰개를 두르고 있다. "정확하지 않아도 어쩔 수 없지."

고갱은 상반신을 드러낸 여인의 뒷모습을 그린다. 뭔가를 정돈하고 있는데, 옆에는 돼지 두 마리가 붙어 있다. 빈센트가 이 그림을 보고 기뻐하며 말한다. "아주 멋진 변화와 위대한 스타일을 약속하는 그림이로군."

이 작은 도시, 외부인을 반기지 않는 아를 사람들과 '노란 집' 사이에서, 고갱은 몹시도 따분해한다. 한 시간이 한 세기처럼 느껴진다. 그의 입에서 파리로 돌아가야겠다는 얘기가 나온다.

빈센트는 저녁이 될 때까지, 온종일 시도 때도 없이 화를 내고, 같은 말을 수없이 되풀이하다가 깊은 침묵 속에 틀어박히곤 한다. 또 밤에는, 몇 번씩이나 자리에서 일어나 동료의 방으로 슬그머니 미끄러져 들어간다. 그리고 소리 없이 그의 침대로 다가간다. 본능적으로 잠이 깬 고갱이 화들짝 놀라 외친다. "무슨 일이오, 빈센트?" 그러면 즉시 제 방으로 돌아가 다시 잠이 든다.

고갱은 빈센트의 초상화를 그리기로 한다. 몸을 웃옷 속에 파묻은 채, 얼빠진 얼굴로, 팔을 뻣뻣이 뻗어 한 다발의 해바라기를 그리고 있는 그의 모습을 화폭에 담는다. 빈센트가 외친다. "분명 나이긴 한데, 미치광이가 된 나로군!"

그날 저녁, 카페에서, 그들은 압생트를 주문한다. 빈센트가 그의 얼굴을 향해 술잔을 던지자, 고갱이 얼른 피하고는 자리에서 일어나, 두 팔로 그의 허리를 끌어안고 밖으로 나온다. 그리고 광장을 가로질러 집까지 그를 부축해 가서 침대에 눕힌다. 빈센트는 몇 초 만에 잠이 든다. 아침이 되자, 그는 아주 평온하다. 고갱이 전한 바에 의하면, 그는 그저 이렇게 말한다 ─ "이보시오, 고갱. 기억이 흐릿하긴 하지만 어제저녁에 아무래도 내가 당신을 모욕한 것 같군요."

"마음 크게 먹고 기꺼이 당신을 용서하오만, 어제 같은 일은 또다시 일어날 수 있는데, 만약 내가 도저히 참지 못하고서 당신 목을 조르기라도 하면 어찌 되겠소. 그러니 아무래도 당신 동생에게 편지를 써서 이만 돌아가야겠다고 알려야 할 것 같소."

하지만 그후, 둘의 관계는 평화를 되찾는다. 고갱은 파리로 돌아가려는 계획을 포기한다. 두 사람은 몽펠리에로 가 파브르 미술관을 방문하기로 한다. 하지만 또다시 둘 사이에 불화가 터진다. "토론에 전력 소모가 너무 심해서, 이따금 토론이 끝나고 나면 머리가 마치 방전된 전기 배터리처럼 피곤하다."

빈센트는 에르네스트 메소니에(보들레르가 "난장이들 중의 거인"이라고 했던) 같은 화가나 앙리 도데, 샤를 프랑수아 도비니, 펠릭스 지엠, 테오도르 루소 같은 풍경화가들을 존경한다. 그는 들라크루아만 추종할 뿐, 앵그르와 라파엘을 싫어하고, 세잔은 진지하지 않다고 여긴다. 그리고 몽티셀리 얘기를 할 때는 울음보를 터뜨린다. 그의 신조는 이렇다. 초상화에는 렘브란트와 프란스 할스, 색깔에는 들라크루아, 물감 칠에는 몽티셀리다.

얼마 전부터 대중 여론이 한 가지 범죄 사건으로 시끌벅적하다. 면도칼로 아내의 목을 자르고 체포된 살인자의 이름을 따, 이른바 "프라도 사건"으로 불리는 사건이다. 살인범은 사형 선고를 받았다. 매일같이 빈센트는 신문에 실리는 이 이야기를 읽는다. 신문은 처형을 기다리는 프라도의 불안과 공포, 악몽 등을 소상히 전한다.

12월 23일, 그는 테오에게 이렇게 쓴다. "내 생각에 고갱은 살기 좋은 아를 시와, 우리가 일하는 작은 노란 집에 좀 실망을 한 것 같아. 특히 나한테 말이야."

<p style="text-align:center">✳</p>

12월 24일 저녁, 고갱이 자신의 물건들을 챙긴다. 내일 아침 일찍 떠날 예정이다. 그는 저녁 준비를 하다가, 문득 바람을 좀 쐴 생각으로 밖으로 나온다. 그때 등 뒤에서, "귀에 익은, 급격하고 불규칙한 종종걸음 소리"가 들린다. 뒤돌아서자, 빈센트가 그의 앞에 있다. 험상궂은 얼굴로, 손에 면도칼을 들고, 금방이라도 덤벼들 기세다. 고갱은 차분한 표정으로 그를 뚫어지게 쳐다본다. 그러자 아무 말 없이, 빈센트가 고개를 숙이고는 뛰어서 되돌아간다.

고갱은 이 '노란 집'에서 단 하룻밤도 더 보내려 하지 않는다. 그는 어느 호텔 방에 투숙한다. 잠이 오지 않는다. 그러다 아침 일곱 시에 일어나, 짐을 찾으러 빈센트의 집으로 간다. 빈센트의 집 앞에서, 그는 소란스러운 군중과 맞닥뜨린다. 중산모를 쓴 키 작은 남자 하나가 문턱 앞에 서 있다. 경찰서장 오르나노 씨다.

"선생, 당신 동료에게 무슨 짓을 한 거요?" 하고 그가 비난조로 고갱에게 묻는다.

"무슨 말씀이신지…."

"당신은 잘 아시겠지… 그가 죽었는지 살았는지."

고갱이 몰랐던 것은 전날 밤 서로 다툰 뒤, 빈센트가 방으로 올라가서, 면도칼로 자신의 귓불(서장은 그에게 "머리 바로 가까이"라고 부정확하게 말한다)을 잘라버렸다는 것이다. 그후 그는 많은 피를 흘리면서, 수건과 침대 시트로 출혈을 막으려고 애썼고, 뒤이어 귀 조각을 봉투에 집어넣고는 머리에 바스크 베레모를 눌러쓴 뒤, 열한 시 반에 갈보집에 나타났다. 그는 가비를 만나게 해달라고 요구했다. 그녀가 내려오자 그는 그녀에게 봉투를 내밀었다 ― "자, 날 기념하라고 주는 선물이야!" 아가씨는 그 살점을 보고 실신해버렸다. 그러자 빈센트는 달아났고, 침대로 돌아와 잠이 들어버렸다.

새벽에 신고를 받고 출동한 경찰들은 증거품을 확인한 후 곧장 '노란 집'으로 간다. 아래층 첫 번째 방과 계단, 그리고 빈센트의 방에 피가 묻은 수건들이 곳

<p style="text-align:center">192</p>

곳에 널려 있다. 침대 위에는 부상자가 침대 시트에 감싸인 채, 몸을 웅크리고 모로 누워 꼼짝도 하지 않는다.

그래서 지금 고갱이 피고의 처지가 되어 폭발 직전의 군중 앞에 서 있는 것이다. 참으로 기절초풍할 노릇이다. 서장이 설명을 해보라고 압박한다. "좋소, 그럼 함께 위층으로 올라가봅시다" 하고 고갱이 말한다. 그는 피에 물든 채 침대 위에 누워 있는 빈센트를 보고는, 가까이 다가가서 "부드럽게, 아주 부드럽게" 아주 따뜻한 그의 몸을 만져본다. 빈센트가 숨을 쉰다. 그는 살아 있다.

고갱은 한숨 돌리고 나서, 부상자가 정신 차리면 메시지를 전해달라고 경찰에게 부탁한다. "그가 날 찾거든 파리로 떠났다고 말해주세요. 나를 보는 게 어쩌면 그에게 해로울 수도 있으니 말입니다." 그는 짐을 챙겨 호텔로 돌아가, 전보로 테오에게 이 일을 알린다. 깜짝 놀란 테오는 아를 행 첫 기차를 탄다.

이튿날, 테오는 병원에서 담당 인턴을 만난다. 스물세 살 난 펠릭스 레라는 젊은 의사다. 지금 빈센트는 정신착란 상태에 빠져 있다. 환시와 환청에 사로잡혀, 다른 환자의 침대에 드러눕기도 하고, 간호사에게 덤벼들기도 하고, 탄가루로 얼굴을 씻으려 들기도 한다. 감시원들이 그를 쇠침대에 묶어두었다. 레 의사는 "알코올 과용으로 인한 환각과 정신착란성 흥분의 우발 증상이 특징인 일종의 간질 발작"으로 진단한다. 반면 아를의 시료원施療院 의사 위르파르는 "전반적 정신착란을 수반하는 심한 편집증" 쪽으로 기운다.

고갱이 테오에게 쓴 편지 내용은 이렇다. "나는 파리로 돌아갈 수밖에 없네. 빈센트와 나는 도저히 함께 있을 수 없을 만큼 기질이 달라 절대 무탈하게 같이 살 수가 없다네. 그도 그렇고 나도 그렇고, 우리는 우리의 일을 위해서도 안정이 필요하네. 그는 탁월한 지성을 가진 사람으로, 나는 그를 존경하고 그와 헤어지는 게 참으로 유감이네. 그러나 거듭 말하지만, 이는 꼭 필요한 일이라네."

빈센트는 그동안 자신에게 무슨 일이 있어났는지, 처음에는 전혀 기억하지 못했다. "그저 예술가의 미치광이 짓"이 벌어졌던 것 아닌가? 한데 이 살기 좋은 고장 타라스콩에서는 "너나없이 모두 약간은 미친" 것도 사실 아닌가? 하지만 그는 "끔찍한" 고통을 기억한다. 그 고통에, 거의 무의식적인, 한 가지 기묘

한 생각이 딸려 있었다 — 드가가 그에게, "나는 아를의 여인들을 생각해서 몸을 아껴"라고 말하는 소리를 들었던 것이다.

상처가 빨리 낫는다. 고열뿐, 염증은 전혀 없다. 그는 피를 많이 흘렸었다. 하지만 식욕을 되찾고, 소화도 잘하고, 짧은 시간에 건강을 회복한다. 테오는 안심하고 파리로 떠난다.

1월 1일, 빈센트는 친구 룰랭의 부축을 받으며 처음으로 시내 외출을 한다.

1월 2일, 그는 테오에게 이렇게 쓴다. "이제 우리의 친구 고갱 얘기를 좀 해보자. 내가 그를 두렵게 한 건가? 어째서 그는 내게 안부조차 전하지 않는 거지?"

1월 7일, 레 의사가 그에게 이만 집에 돌아가도 좋다고 말한다. 감사의 뜻으로, 빈센트는 그의 초상화를 그려주겠다고 제안한다. 의사는 예의상 제안을 받아들인다 — 훗날까지도 그는 빈센트의 그림을 조금도 이해하지 못한다.

1월 9일 아침, 그는 병원에서 붕대를 교체한다. 그리고 레 의사와 함께 이런저런 잡담과 "박물학에 관한 얘기"까지 나누며, 한 시간 반가량 산책을 한다. 이제 그의 광기 발작은 잊힌 일이다. 하지만 그는 잠을 잘 이루지 못한다. 낮에까지도 그를 괴롭히는 악몽에 시달린다. 그는 어떤 악령이 하는 말들을 큰 소리로 되풀이하기도 하고, 더는 친한 사람들 얼굴도 알아보지 못하며, 등 뒤에서 누군가가 악의적인 시선으로 바라보는 것 같고, 도처에서 자신을 독살하려 드는 사람들만 본다.

그는 라스파이가 쓴 『건강 연감』을 읽고 장뇌 가루가 불면증에 좋다는 사실을 알고는, 자신의 침대와 심지어 아틀리에에까지 그것을 몇 줌씩 뿌린다. 그가 지나가면 사람들이 관자놀이를 치면서 중얼거린다. "불쌍한 미치광이."

그는 테오에게 토로한다. "팔다리를 부러뜨려도 시간이 지나면 회복될 수 있다는 건 알고 있었지만, 머리의 뇌를 다쳐도 회복이 되는 줄은 몰랐어."

그러나 어머니는 빈센트의 동요된 영혼이 오직 죽음 속에서만 휴식을 취하리라고 확신했다. "가엾은 빈센트, 나는 그 애가 늘 미쳐 있었고, 그 광기가 바로 그 애의 고통과 우리 고통의 원인이었다고 생각해."

비록 전반적인 상태가 호전되고 있긴 하지만, 그는 자신이 "허약한 데다 약간

불안하고 겁에 질려" 있다고 느낀다. "살기 좋은" 도시 아를 사람들은 그를 외면한다. 열여섯 살에서 스무 살 사이의 청년 무리("시건방진 젊은 놈들")는 그에게 양배춧속을 던지며 놀려댄다. 그는 맞대응하지 않고, 늘 입고 다니는 푸른색 작업복 차림에, 푸른색이나 노란색 리본이 장식된 싸구려 밀짚모자를 쓰고, 그저 가던 길을 계속 갈 뿐이다. 그 청년들 중 한 명은 훗날 이렇게 증언한다. "약간 구부정한 큰 키에, 광기 어린 시선, 입에는 늘 파이프를 물고, 시골로 그림을 그리러 가는 그의 모습은 좀 이상했다. 누구도 감히 똑바로 쳐다보지 못하고, 늘 어디론가 도망치는 사람 같았다. 아마 그래서 우리가 욕을 하며 그를 뒤쫓았던 것 같다. 종종 술을 마시긴 했지만, 술을 마셨을 때도 스캔들을 일으킨 적은 한 번도 없었다. 다만 그가 귀를 자른 뒤부터는 사람들이 겁을 냈다. 모두들 그가 진짜 미쳤다는 사실을 알게 되었으니까."

결국 빈센트가 수면장애 문제를 의사에게 털어놓자, 의사는 신경안정제인 포타슘 브로마이드를 처방해준다. 빈센트는 자신이 감수성이 예민한 사람이라고 말하며 이렇게 덧붙인다. "어쨌든 이런저런 이유로 머리가 살짝 돌아버린 화가들이 많으니 그런 사실에서 나도 점차 위안을 얻을 수 있게 되겠죠."

이제 그는 씁쓸한 마음으로 고갱을 생각한다. 그가 무책임한 사람이 아닌지, 동생과 자신에게 "정직"하지 않게 처신한 것이 아닌지 의심한다 — "이미 그는 자기가 '파리 은행'이라고 부르는 것을 여러 번 우려먹은 선례가 있고 자기가 그런 일을 영리하게 잘한다고 생각해." 그리고 고갱이 어느 전문의의 진단을 받아 보아야 할 거라고 덧붙인다. 왜냐하면 "그가 너나 나라면 도저히 할 수 없는 일들을 하는 걸 여러 차례 보았기" 때문이다.

그는 아를에서 모습을 감춘 고갱을 "인상주의의 새끼 호랑이 보나파르트"로 취급한다. 자신의 군대를 "궁핍 속에" 내팽개치고 이집트를 떠나버린 꼬마 하사관[나폴레옹의 별명]에 빗댄 표현이다. 그리고 이렇게 덧붙인다. "다행히 고갱도 그렇고 나도 그렇고, 다른 화가들도 그렇고, 아직 우리는 기관총이나 아주 해로운 다른 전쟁 무기들로 무장하지는 않았어. 난 말이지, 오직 나의 붓과 나의 펜만 무기로 쓰기로 결심했어."

빈센트는 다시 작업에 착수한다. 그의 의지나 영감은 전혀 상처 입지 않았다. 그는 소설책 두 권과 불 켜진 촛불이 하나 놓인 고갱의 빈 의자 그림 옆에, 파이프 하나와 담배 봉지 하나가 놓인 자기 의자를 그린다.

며칠 뒤인 1월 19일, 그는 이렇게 쓴다. "사실 원래부터 고갱과 나는 필요하다면 얼마든지 다시 함께 일할 수 있을 만큼 충분히 서로 좋아해."

그는 테오에게 해바라기 그림을 여러 점 보낸다. "너도 이 그림들이 마음에 들 거야. 하지만 충고하건대 이것들은 너만 보도록 해. 네 아내와 너만의 사적인 그림으로 간직하라고. 이건 보기에 따라 조금씩 달라 보이는 그림이야. 오래 바라볼수록 풍요로워지지. 고갱이 이 그림들을 각별히 좋아한다는 걸 너도 알 거야. 내게 그는 이렇게 말한 적이 있어. '이것… 이게 바로… 꽃이라는 거지.'"

빈센트는 매일 자신의 아틀리에로 돌아가지만, 병원에서 식사를 하고 잠을 잔다. 어느 날 아침 그는 면도 중인 레 의사의 방에 불쑥 들어선다. "의사 선생님, 뭘 하고 계시나요?" "보면 몰라요? 면도를 하고 있죠." 빈센트가 정신이상자의 시선을 하고 그에게 다가가면서 말한다. "그럼, 제가 면도를 해드리지요." 위험을 느낀 의사는 얼른 그를 밖으로 내쫓는다.

또다시 빈센트는 환각에 시달린다. 그는 사람들이 자기를 독살하려 한다고 확신한다. 거리에서 마주치는 사람들이 경계하는 눈으로, 심지어 겁에 질린 눈으로 그를 바라본다. 어린아이들만 그를 뒤쫓으며, 그에게 돌을 던진다. 아이들은 '노란 집'의 벽을 타고 올라가 이층 창문에서 그를 놀려대기도 한다. 이제 빈센트는 더는 뭘 먹지도 않는다. 그러다 결국 쓰러지고 만다. 그의 행동에 불안감을 느낀 가정부가 이런 사실을 이웃들에게 알린다. 곧, 식료품점 주인 다마즈 크르불랭의 주도로, 인근 주민 80명 이상이 시장에게 그의 즉각적인 구금을 요청하는 탄원서를 제출한다. 그의 행동이 격리 처분을 받을 만한 것이 아님에도 불구하고, 시장은 이를 강행하여 오르나노 서장에게 빈센트를 위험 환자들을 가두는 병원 독방에 감금하게 한다.

의사의 보고서에는 빈센트가 독살당할까 봐 겁을 내고 있으며 악의를 가진 목소리들을 듣는다고 기록되어 있다.

"문을 자물쇠로 채우고 독방에 경비원을 세우는" 그런 식의 구금은 전혀 합법적인 것이 아니다. 빈센트에게 주어질 수 있는 해결책이 무엇일까? 사과를 하는 것은 곧 자신의 잘못을 인정한다는 뜻이 될 것이다. 화를 내는 것은 사태를 더 악화시키기만 할 것이다. 그는 체념하고 만다. "다시 한 번 우리의 운명을 닥치는 대로 받아 삼키도록 하자." 그리고 이렇게 탄식한다. "외롭고 병든 사람 하나에 맞서려고 떼로 들고 일어날 만큼 비겁한 사람들이 이곳에 그토록 많다니, 어찌 가슴 한복판에 몽둥이로 한 방 얻어맞은 것 같은 느낌이 들지 않겠는가."

그는 그림을 그리지 못하게 되었고, 다른 환자들에게는 허용되는 담배도 금지당했다. 편지를 쓰는 것도 예삿일이 아니다. 여러 가지 규제가 감옥만큼이나 까다롭다. 빈센트는 이를 운명으로 받아들인다. "우리의 사소한 걱정거리나 좀 더 심각한 걱정거리도 그저 농담처럼 가볍게" 넘기고 싶다. 그러나 그가 씁쓸한 내심을 전혀 드러내지 않는 건 아니다. "이 사회에서 우리 같은 예술가는 그저 깨진 항아리에 불과하다."

그래도 병원에서는 사람들이 그를 친절하게 대해준다. 레 의사는 장시간 그를 면담하곤 했는데, 만약 그가 그림에 그토록 무감각하지만 않았다면 일이 훨씬 더 잘 풀렸을 것이다. 빈센트는 병원에서 먹고 잤으면 하는 마음까지 품게 된다. 이 생각은 시간이 흐를수록 점점 더 분명해진다. 남프랑스의 어느 요양병원에 은신하지 못할 이유도 없지 않을까?

✳

경찰이 '노란 집'에 봉인을 했다. 빈센트는 자신이 자유로운 몸이 되었을 때, 반복되는 모욕과 선동과 욕설을 견디다 못해 자제력을 완전히 상실하게 될까 봐 겁이 난다. 정말이지 그는 사람들이 제발 자신의 삶에 끼어들지 말았으면 싶다. 그림을 그리건, 먹건, 마시건, 잠을 자건, 사창가에 가건, 제발 좀 가만 내버려두었으면 싶다. 그 모든 적의가 그를 짓누르고, 그것이 그에게 불러일으키는 감정이 "일시적인 정신적 동요를 만성 질환으로 바꿔버릴" 수도 있을 것이다. 아직 신심이 남아 있다면, 아마 그는 기꺼이 수도사로 살아갈 것이다.

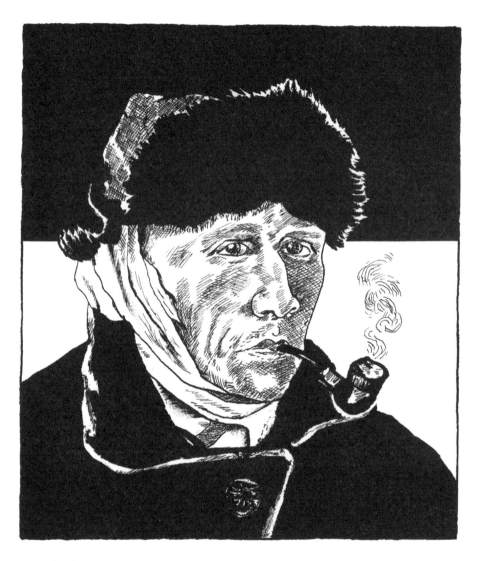

　3월 23일, 폴 시냐크가 파리에서 내려와 병원으로 그를 방문한다. 그가 보기에 고흐는 머리에 붕대를 감긴 했어도 신체적으로나 정신적으로나 건강 상태가 완벽하다. 심지어 "이성이 충만"하기까지 하다. 빈센트는 끊임없이 감시를 받아야 하는 괴로움을 토로하긴 하지만 자신의 운명을 비관하지는 않는다. 시냐크가 그의 외출 허락을 받아낸다. 두 화가는 '노란 집'으로 가서, 경찰이 자물쇠를 훼손해놓았음에도 불구하고 안으로 들어가는 데 성공한다. 많은 그림들이 아틀리에에 쌓여 있거나 벽에 걸려 있다. 「생트 마리 해변의 고깃배」, 「알리스캉의 풍경」, 「밤의 카페」, 「론 강의 별이 빛나는 밤」… 시냐크는 그중 여러 작품이 "아주 좋다"고 여긴다.

　빈센트는 자신이 "습작"이라고 부르는 그 작품들 앞에서 그가 발뺌하려는 모습을 보이지 않아 마음이 한결 가볍다. 하지만 작업에 좀 더 충실하여 자신이 갈망한 것만큼 다 표현해내지 못한 것을 유감으로 여긴다. 친구에게 그는 「청어 두 마리가 있는 정물화」를 선물한다.

　다음 날에도 대화가 계속된다. 빈센트로서는 파리 생활이라든가 화가 친구들 얘기며, 사회나 문단의 소란 등에 대해, "불화나 성가신 충돌 없이" 얘기를 나눌 수 있다는 것 자체가 행복이다.

　하루가 끝나갈 무렵, 빈센트는 대화를 나누면서 문득 가슴이 뻐근해짐을 느낀다.

그는 테레빈유를 한 병 잡아채 내용물을 삼키려 한다. 시냐크가 그를 다시 병원으로 데려간다.

레 의사가 규칙적인 식사를 하지 않고 커피와 알코올을 마시고 산 일을 그에게 상기시킨다. 그러자 빈센트는 그런 사실을 인정하며 이렇게 응수한다. "지난여름에 도달했던 그 노란 고음高音에 도달하기 위해선 정말이지 꼭 한 잔 걸쳐야 했단 말이오."

한 신문이 카르팡트라 해변의 어느 무덤에 새겨진 고대 비문碑文에 관한 소식을 보도한다. "텔휘의 딸이요 오시리스의 여제관인 테베는 어느 누구도 한탄한 적이 없다." 이 문장이 그에게 깊은 감명을 준다. 그후 그는 편지들에 이 문장을 몇 번 인용한다.

　4월 초, 마르세유 우체국으로 전근을 갔던 친구 룰랭이 빈센트를 방문한다. 빈센트
는 성격이 명랑하고 시골 농부의 강인한 기질을 가진 이 친구, 늘 그에게 뭔가 해줄 말
이 있고, 알려줄 게 있고, 또 그를 대단히 존경해주는 이 사내를 마음속 깊이 좋아한다.
"그는 소리 없는 엄숙함과 애정으로 나를 대한다." "신랄하지도, 슬프지도, 완벽하지
도, 행복하지도 않고, 언제나 나무랄 데 없이 정당한 것도 아니다. 하지만 너무나 마음
씨 착하고, 너무나 온순하고, 너무나 감동 잘하고, 너무나 신실한 사람이다."
　시냐크에게, 그는 이렇게 털어놓는다. "아직 내 속에 꽤 굵직한 절망들이 남아 있어
서, 가끔은 삶을 다시 시작하기가 아주 쉽지만은 않을 것 같다는 생각이 드네."

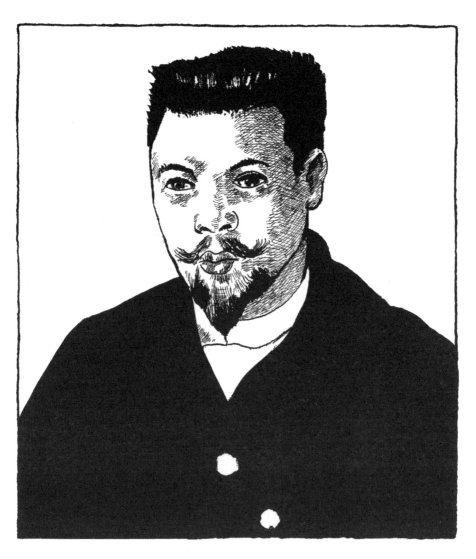

4월 중순, 빈센트는 레 의사가 임대하는 방 두 칸짜리 작은 아파트로 이사한다. 그는 자신의 그림들을 포장하면서, 지금껏 테오가 자신에게 베풀어준 그 모든 선의, 우애와 그 한결같은 재정적 지원을 회상해본다. 나는 그런 후의를 누릴 자격이 있는 사람인가? 그는 아무래도 그런 것 같지 않아 몹시 괴로워하다가, 다음과 같은 경구로 양심의 가책을 털어낸다. "돈은 물론 하나의 화폐지만 그림 역시 하나의 또 다른 화폐다." 테오는 이 말에 반박하지 않는다. 오히려 그 반대다. 테오도 자신들의 형제애를 기뻐하면서, 자신이 평생 가질 수 있는 그 모든 돈보다도 훨씬 더한 가치가 있는 그림들을 보내주어 고맙다고 빈센트에게 감사한다.

빈센트는 자신의 새 거처에는 아틀리에를 꾸릴 수가 없으며, 거기서 혼자 작업한다는 건 더더욱 불가능한 일이라고 털어놓는다. 앞으로도 계속, 모욕과 비웃음을 무릅쓰면서, 소일거리라곤 레스토랑과 카페에 가는 것이 고작인 이 고독한 삶을 이어나가야 하는가? 아니면 또다시 다른 어느 화가와 지붕을 공유하는 것이 나을까? ─ 그는 "그럴 수는 없다"는 결론을 내리고서, 특히 이 말을 강조한다. 그는 자신이 회복 중이라는 사실을 안다. 그래서 "자신의 평안을 위해서나 다른 사람들의 평안을 위해서도" 수용생활을 좀 더 하길 바란다.

그가 보기에 광기는 여느 질병과 다름없는 하나의 병이다. 그것을 받아들이고, 그 발작을 이겨내는 법을 배우고, 그러다 이성이 돌아오면 평소처럼 살아나가면 된다. 하지만 말이 쉽지 사실 그는 다른 무엇보다 그 발작들이 두렵고, 거기에 맞서려면 도움이 필요하다는 것도 안다. 병의 진단과 관련해서, 비록 전문의마다 자기만의 전문용어를 써서 그의 병을 지칭하긴 하지만, 그는 자기 병의 증상들을 완벽하게 알고 있다. 어떤 의사는 간질이라고 하고, 또 어떤 의사는 정신분열증이라고 한다. 하지만 어느 누구도 만족스러운 결론에 이르지는 못한다.

빈센트는 들으려는 사람만 있으면 누구든 붙들고 알코올이 분명 모든 증상의 기원이라고 떠들어댄다. "때로 분명한 이유 없이 찾아드는 끔찍한 불안이랄지, 아니면 머릿속의 공허감과 피로감 같은 것"이라고 그는 말한다.

그 크리스마스 날 밤 이후, 그는 심한 발작을 네 번 일으켰다. 무슨 말을 하고, 무슨 짓을 하고, 무엇을 하려 했는지 그는 모른다. 세 번은 실신까지 했으나, 아무것도 기억하지 못한다. 그는 이렇게 탄식한다. "나는 탈이 났고, 지금으로선 내 삶을 해결해나갈 수 없을 것 같다." 이에 대한 해결책으로, 그는 찰스 디킨스가 자살을 방지하기 위해 처방한 해결책을 칭찬한다. "포도주 한 잔, 빵 한 조각과 치즈, 그리고 담배 한 대." 한 가지는 확실하다. 혼자 산다는 전망에 진절머리가 난다는 것.

＊

1889년 4월 29일. ─ 빈센트는 한 5년 정도 외인부대에 입대해볼 생각을 한 다 ─ "사실 나 같은 사람들은 외인부대에나 처넣는 게 더 옳지 않겠는가." 그 러면 뭔가 쓸모 있는 사람이라는 느낌을 가질 수 있을 테고, 동생에게 재정적 으로 의존하는 생활도 그만둘 수 있을 것이다. 그는 군인이라는 직업이 자신에 게 유익할 거라고 생각하지만, 자신이 과연 그렇게 할 수 있을지 의심하게 되 며, 또한 의사의 동의 없이는 그런 결정이 내려질 수 없다는 사실도 인정한다. 테오는 형의 그런 계획을 알고서, 그것이 사태를 더 악화시키기만 할 뿐이라며 즉각 만류하고 나선다. 그는 서둘러 형의 자책감을 덜어주려고 한다. "나한테 지출과 걱정거리를 안겨준다는 지나친 걱정 때문에 괜히 그런 생각이 드는 거 야. 쓸데없이 일을 골치 아프게 꾸미는 거라고. 돈이라는 관점에서 보면 지난해 는 나한테 나쁘지 않은 한 해였어. 내가 지금껏 형에게 보내주던 것 정도는 걱 정 말고 마음껏 써도 돼."

빈센트는 탈출구를 찾으려 한다. "그 어떤 강렬한 욕망도 강렬한 회한도" 들 지 않으나, 문득 "뭔가를, 어떤 씨암탉 같은 여자를 껴안고 싶은" 욕구가 불쑥 치밀어 오름을 느낀다. 그는 이 "욕망의 폭발"을 히스테리성 과잉 흥분 탓으로 돌린다.

마침내 그는 '노란 집'에서 자신의 그림들을 회수하여 파리의 테오 집으로 보 내면서, 그중 상당수("빵 부스러기 더미")는 없애버리는 게 좋을 거라고 말한다.

날씨가 좋아지자, 그는 다시 자연 속으로 탈출하여 오랜 시간 머무르곤 한다. 남프랑스의 농부들을 관찰해보니 네덜란드의 일꾼들보다 일을 훨씬 덜 하는 것 같다. 사람이 거의 없는 시골 모습도, 가축을 찾아보기 어려운 것도 유감스럽 기만 하다. 이 "족속들"이 좀 더 왕성하게 일한다면, 비료를 써서 땅을 좀 더 비 옥하게 할 생각을 한다면, 아마 수확을 세 배는 더 많이 할 것이고, 아이들을 더 잘 먹일 수 있을 것이다.

텅 빈 방으로 돌아오자, 슬픈 생각들이 그를 사로잡는다. 자신이 중요한 화가

가 되는 일은 절대로 없을 것 같고, 네덜란드에서 그린 그림들의 그 회색 톤을
저버린 것이 후회되고, 몽마르트르의 풍경들에 계속 매달리지 않은 것이 후회
된다. 그는 병원 내부를 그리면서 스스로를 위로한다.

"태양을 정면으로 마주보는 오만 속에서"

　몸은 회복되었지만 빈센트는 점점 더 자신의 정신건강을 불안해한다. 테오의 동의
하에, 그는 1889년 5월 8일 아를을 떠나 생 레미의 정신병자 요양소로 간다. 그는 살레
신부의 안내에 따라 생 폴 드 모졸 옛 수도원 현관을 통과한다. 여러 해째 홀아비로 살
고 있는 왜소한 체구의 통풍 환자 페롱 의사가 두 눈을 새까만 안경 뒤에 숨긴 채 그를
맞이한다. 해군 군의관 출신으로, 마르세유에서 안과 의사로 일한 전력이 있는 그는 정
신질환에 관심은 있으나, 말 그대로 정신병 전문의라고 할 수는 없는 사람이다 ―"이
사람은 이 일에 별 흥미를 느끼지 못하는 것 같은데, 역시 그럴 만한 이유가 있었다."

　페롱은 위르파르 의사의 보고서를 읽어보고 나서, 이 환자가 간질을 앓고 있으며 따라서 그에 대한 지속적인 관찰이 필요하다고 판단한다.

　건물은 한눈에도 쇠락한 모습이 역력하다. 독방이 30여 칸이나 비어 있다. 빈센트의 방은 "회녹색 벽지가 발라진 작은 방으로, 녹색 커튼 두 개가 드리워져 있는데, 커튼에는 아주 창백하나 붉은 핏빛의 가는 선들 덕에 생생한 느낌이 나는 장미들이 그려져 있다". 그는 일층의 방 하나를 아틀리에로 이용해도 좋다는 허락을 얻어낸다. 쇠창살이 붙은 창문을 통해, 담장이 둘러진 작은 밀밭을 바라볼 수도 있고, 일출을 한가로이 바라볼 수도 있다. 이 좁은 풍경에서, 그는 여러 점의 유화와 데생을 그리게 된다.

아침 6시, 그는 종소리를 듣고 잠에서 깨어난다. 저녁에는 이른 시각에 취침한다. 요양소의 한쪽 날개는 여성 환자들이, 다른 한쪽 날개는 남성 환자들이 이용한다. 심신상실자, 편집증환자, 머리가 좀 모자라는 사람 등등으로 구성된 작은 사회가 온갖 괴성과, 기벽과, 특히 아무런 활동도 하지 않는 데 따르는 그 무거운 침묵 속에서, 어쩔 수없이 동거를 해야 한다. 책 한 권 없고, 페탕크와 체커 게임 외에 다른 어떤 오락거리도없다. 빈센트는 테오에게 이렇게 쓴다. "이곳에 오길 잘한 것 같아. 우선 이 요양소에있는 다양한 광인들의 실생활을 보니 뭔가에 대한 막연한 두려움과 공포가 가시는 것같아. 그리고 차츰 광기를 여느 질병과 다름없는 하나의 병으로 여기게 되는 것 같아."

광기가 발작하거나 어떤 갈등 상황이 발생하면 환자들은 놀랍도록 서로 도우며 "진정한 우정"을 발휘한다. 하지만 자제가 안 되는 환자들이나 마구 날뛰는 광인들은 외딴 안마당에 갇힌다. 비가 내리는 날에는 환자들이 "침체된 어느 마을의 삼등 대기실" 같은 큰 방에 모인다. 마치 해변으로 떠날 준비를 하듯, 모자며 선글라스며 지팡이 등으로 괴상하게 치장을 하고서.

이 유료 요양소에서 하는 식사의 품질은 입소자의 주머니 사정에 달렸다. 빈센트의 재정 상황은 삼등 식사를 배급받는 정도다. 일요일을 제외하고는 고기와 포도주와 디저트를 먹을 수 없다.

바퀴벌레들이 더럽힌 음식에서 곰팡내가 난다. 음식은 주로 이집트콩, 강낭콩, 렌즈콩과 식민지 산물들로 구성된다. 빈센트는 그것을 먹지 않고 빵과 수프로 만족한다. 권태와 낙담("극도의 무기력")을 극복하고자, 그는 색칠을 하고 데생을 하는 데 힘쓴다.

밤에는 입소자들의 신음과 아우성에 잠이 깨곤 한다. 그들 중 한 명에게는 빈센트의 환각과 비슷한 환각 증세가 있다. 또 한 명은 광증이 너무 심해 밤낮으로 비명을 지르며, 손에 잡히는 건 뭐든(자기 침대, 머리맡 테이블, 접시) 부수고, 구속복까지 찢는다. 그러나 빈센트는 내심 "삶에 대한 공포가 좀 덜해지고, 우울증 역시 좀 완화되었다"고 느낀다. 하지만 그는 어떤 욕망도 어떤 의지도 느끼지 못하며, 친구들을 다시 보고 싶은 마음은 더더욱 없다.

요양소에서 그렇게 첫 한 달을 보내고 나자, 추호도 다른 곳으로 가고 싶은 마음이 들지 않는다. 그는 자신이 "외부에서 생활하기에는 너무 심하게 훼손"되었다고 느낀다. 그리 빨리 이곳에서 나가게 될 것 같지 않다. 그는 요양소의 정원을 그리고, 샘과, 창문 앞의 땅뙈기를 그리고, 이어 라일락과 붓꽃을 그린다.

6월 초, 페롱 의사가 그에게 외출 허가를 내주자, 그는 수위장守衛長 트라뷕이나 풀레 수위와 함께 건물 밖으로 나와 들판에 삼각대를 세운다. 그는 모델이 없는 것을 불평하지만, 트라뷕 부부의 초상화며, 한 젊은 농부, 어느 환자의 초상화를 그리게 되며, 아마도 홧김에 여러 점의 자화상(그중 하나는 뺨과 턱을 말끔히 면도한 모습이다)도 그리게 된다.

　페롱 의사는 그의 그림에 무관심하며, 그를 위해 포즈 취하길 거부한다. 페롱은 신들린 사람처럼 캔버스에 달려들어, "전속력으로", 한 시간도 채 안 걸려 그림을 완성하는 이 환자를 겁먹은 눈으로 바라보거나 애처로워하는 눈으로 관찰한다. 원장 수녀님과 에피판 수녀만이 그의 작품들에 약간 관심을 갖지만, 그렇다고 "제비 파이"처럼 들어앉은 그 두터운 색깔 앞에서 열광을 하는 것은 아니다.

　6월 9일, 그는 역시 수위의 에스코트를 받으며 생 레미 시내 중심가로 나갔다가, 그곳 주민들이 보는 것을 견디다 못해 하마터면 정신을 잃을 뻔한다.

그는 아틀리에로 쓰는 방에서 「별이 빛나는 밤」을 완성한다 — 어느 상상의 마을 앞에 터무니없이 큰 삼나무가 두 그루 서 있다. 그는 이 나무들에 대한 데생과 유화를 여러 장 시도하는데, 그 시커먼 잎 뭉치를 놀랍게도 소용돌이 모양으로 하늘까지 휘감아 올린다. 하루가 끝날 즈음에는 "죽도록 지루해"한다.

7월 5일, 요하나가 편지를 보내 테오의 아기를 임신한 사실을 알려준다. 출산 예정일은 내년 2월이다. 그녀와 그녀 남편은 사내아이를 바란다. 그들은 나중에 아이 이름을 빈센트로 짓게 된다.

　바로 그날, 빈센트는 이렇게 쓴다. "정말이지 때로는 병이 우리를 치유해준다고 믿고 싶다." 생 레미 요양소에서 그는 지속적으로 자신의 몸을 관찰하고 고통의 강도를 측정한다. "불평하지 않고 아파하는 것을 배우고, 싫어하지 않고 고통을 관찰하는 것을 배워야" 한다. 고통이라고? 고통도 다 이유가 있어서 나타나는 것 아닐까? 한데 지금, 그 고통은 "절망적인 대홍수 같은 크기"다. 아무래도 알 수가 없다면, 차라리 "비록 그림 상태"일지라도 밀밭을 관조하는 편이 더 낫지 않을까? 어떻든 한 가지는 확실하다. "일은 다른 무엇보다 무한히 더 내 기분을 전환시켜준다. 일이 최고의 치유책이다."

　한여름의 열기는 그를 짓누르는 한편 그를 도취시키기도 한다. "바깥에서는 매미들이 귀뚜라미보다 열 배는 더 세찬 날카로운 비명을 지르며 목청껏 노래하고, 완전히 불에 탄 풀잎은 오래된 황금빛 색조로 물들고 있다."

　이제 빈센트는 술은 한 방울도 마시지 않는다. 그에겐 포도주잔이 거부된다. 그는 압생트에 만취하던 때를 기억한다. 그에게 생생한 색깔을 고취시킨 것은 바로 파리의 카페들에서 미친 듯이 마시던 알코올이다. 하지만 이제 그는 "그림을 좀 더 칙칙하게 그리고" 싶어 한다. 때때로 그는 창문의 쇠창살 앞에서 되씹는다. "무슨 짓을 해도, 돈 문제는 여전히 군대 앞의 적처럼 저기 있구나."

　1889년 7월 초. — 빈센트는 수위장 트라빅의 보호관찰을 받으며 아를에 간다. 그를 반겨주는 지누 씨 댁에서 한나절을 보낸 뒤, 잠시 가비를 방문한다. 그리고 그가 말리려고 남겨두었던 그림 몇 점을 챙겨 포장한다.

다음 날, 바람이 심하게 부는 날, 그는 들판에서 그림을 그리다가 극심한 발작에 사로잡힌다. 이번 발작은 거의 두 달 가까이 지속된다. 그는 종교적 환각에 사로잡혀 마귀 들린 사람처럼 얼마나 심하게 아우성을 쳤던지, 목젖이 부어 나흘 동안이나 음식을 먹지 못한다. 글도 쓰지 못하고, 겨우 의사 표시만 할 수 있을 뿐이다. 자신의 독방에서 물감 튜브의 내용물을 목 안으로 집어넣으려 하고, 테레빈유를 한 병 삼킨다. 유색의 침을 입 밖으로 흘리며 의식을 거의 잃고 쓰러져 있는 그를 수위가 발견한다. 사람들이 그에게 즉시 구토제를 처방한다.

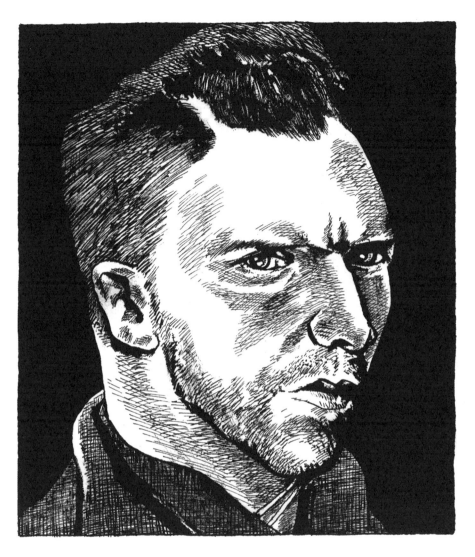

　페롱 의사는 그에게 야외에서는 물론 실내에서도 그림 그리는 것을 금지시킨다. 하지만 8월 말, 테오가 개입하여 빈센트는 독방에서 작업해도 좋다는 허락을 받는다. 6주 동안이나 그는 문밖으로 나가지 않는다. 페롱 의사는, "자살 생각은 사라졌고, 비통한 꿈들만 남았다"라고 기록한다.

　9월 10일, 빈센트는 이렇게 적는다. "지금 나는 자살하고자 했으나 물이 너무 차가워 다시 물가로 나가려는 사람처럼 치유하려 애쓰고 있다."

　"얽히고설킨 끔찍한" 환각들 때문에 그는 종교를 상기시키는 모든 것(수녀님들이건,

수도원의 오래된 돌들이건)을 전적으로 혐오하게 된다.

그는 다시 밖으로 나가 그림을 그린다. 아침저녁으로 "쉼 없이" 그림을 그린다. 호기심에 끌린 몇 사람의 시선 아래에서, 잽싼 손놀림으로 그려나간다. "터치라는 것, 이 붓질이라는 건 참 묘하다"고 그는 중얼거린다. 사실 그의 "터치"는 파리 체류 이후 부단히 진화했다. 지금 그 터치는 점점 더 그의 데생("좀 더 씩씩하고 자유분방하길" 바라는)의 분명하고 확실한 선에 대응한다. 색깔이 부족한 그림에서는 선들과 십자표와 점들이 색깔을 암시하고, 반대로 색깔이 화폭을 가득 채울 때는 붓의 움직임이 깎은 갈대의 움직임을 되찾는다.

건강 상태가 아주 좋을 때, 그는 자신의 운명을 곰곰이 생각해보다가, 그림이 자신에게는 신경 손상으로 대가를 치르게 하고 동생에게는 재정적으로 대가를 치르게 하면서도, 둘 중 어느 쪽에게도 전혀 보상해주는 게 없다는 사실을 확인한다. 그림을 그린다는 건 단지 광기, 그를 점점 더 우울하게 만드는 광기일 뿐이다 — "물이 늪을 채우듯이 슬픔이 우리 영혼 속에 쌓이게 해서는 안 된다."

✳

테오가 밀레와 들라크루아의 흑백 판화들을 보내준다. 그것들을 물감으로 채색해 모작을 만들게 하려는 생각에서다. 그렇게 만든 작품들, 물론 대중을 위한 것들이라 할 수는 없으나, 빈센트는 그것들을 자기 작품의 중요한 일부로 여긴다. 그는 베껴 그리는 것이 아니라 옮겨 그린다. 표절이 아니라 해석이다. "사람들은 우리 화가들에게 늘 창작을 하도록 요구하고 오직 창작자만 되라고 요구한다. 좋다, 그러나 음악에서는 사정이 그렇지 않다. 어떤 이가 베토벤을 연주한다면, 이를 통해 그는 자신의 개인적 해석을 덧붙이는 것이다." 그리하여 그는 방의 벽들에 자기 그림보다는 밀레나 들라크루아 모작 그림을 붙이고자 한다.

그림을 그리지 않을 때는 테오가 보내준 셰익스피어 극작품들을 읽는다. 이 독서가 그를 얼마나 심한 흥분 상태에 빠트리는지, 마음을 가라앉히려면 곧바로 "풀잎이나 솔가지, 밀 이삭을 보러 가야"만 한다.

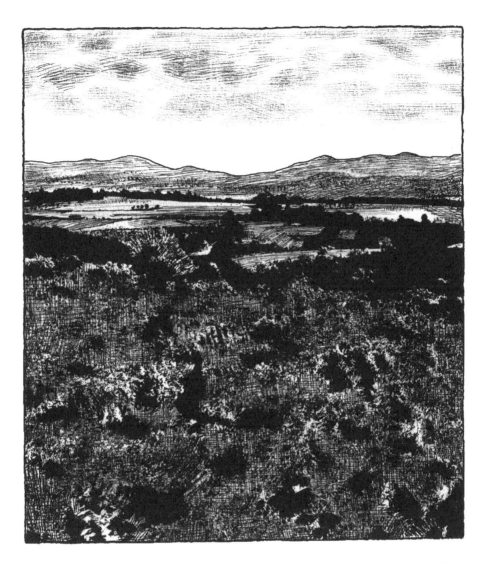

　자연 앞에서 빈센트는 실신할 지경으로 흥분에 사로잡힌다. 하지만 이따금 저녁 무렵, "노란 장밋빛 서가가 있는, 소설책을 파는 어느 서점과 검은 행인들(이는 너무나 본질적으로 현대적인 모티브다)"을 화폭에 담으면서 파리에 있는 꿈을 꾸곤 한다.

　잎들이 노랗게 물든다. 수확의 계절이다. 빈센트는 요양소에서 몇 시간 거리에 있는 포도밭으로 그림을 그리러 간다. 물론 아직 보호관찰을 받고 있다.

　어느 날 그는 한 환자의 초상화를 그린 뒤, 그가 환자들 중 한 명이라는 사실을 잊어버린 것을 알고 놀란다. 광인들 틈에 끼어 살다 보니 더는 그들을 그런 사람들로 보지 않는 것이다. 하지만 그후에 다른 환자를 또 그리지는 않는다.

그는 11월에 또다시 아를에 가도 좋다는 허가를 받는다. 그는 아를에 이틀간 머문다. 친구들인 지누 부부와 가비 외에, 아마도 또 다른 창녀 한 명을 만난 것 같다. 사람들이 너무도 친절하게 대해주고, 축연까지 베풀어주는 것을 보고 그는 몹시 기뻐한다. 역 앞에서 잠시, 기차를 타고 파리로 가버릴까 하는 생각을 품어보지만, 그러나 생각을 고쳐 생 레미로 돌아간다.

다시 북프랑스로 돌아가서 살았으면 하는 생각이 그의 뇌리를 떠나지 않는다. 동생도 그의 생각에 반대하지 않는다. 테오는 해결책을 궁리하다가 카미유 피사로를 떠올린다. 세잔과 고갱을 자택으로 맞아들였던 화가다. 한데 피사로의 부인이 반대한다. 그녀는 정신이상자를 집 안에 들여 아이들을 혼란에 빠트리게 될까 봐 겁을 낸다. 그래서 피사로는 테오에게, 오베르 쉬르 우아즈에 사는 가셰 박사라는 분에게 문의해보라고 권한다. 가셰 박사는 피사로의 친구이자 인상파 화가들을 잘 아는 이로, 그도 그림과 에칭에 심취해 있다.

빈센트는 그림을 여러 점 선물로 주었던 누이에게 편지를 써서, 그 그림들을 복도나 층계, 부엌에 걸어야지 절대 거실에 걸면 안 된다고 충고한다.

고갱의 그림 「올리브나무 정원의 그리스도」의 크로키를 받아 보고서, 고흐가 들고일어난다. 그가 보기에 고갱은 성경 장르를 아주 좋아하는 것 같다. 에밀 베르나르도 같은 주제를 그렸으나 올리브나무는 두 눈으로 직접 본 적이 없다. 그것을 완전히 꾸며내는 것인데, 빈센트는 성경을 환기하는 모든 것에 반대하듯 그렇게 꾸며내는 것에도 격렬하게 반대한다. 오직 원초주의 화가들, 렘브란트나 들라크루아만이 그런 그림을 그릴 수 있다. "꿈이 아니라 사유"를 해명해야 한다는 것이다. 실은 그도 고갱의 지도 하에 '추상' 미술을 시도한 적이 있으며, "어이쿠! 이건 정말 마법의 땅이야. 금방 벽이 앞을 가로막는군." 하고 말했었다. 그에게 중요한 것은 모티브를 바탕으로 한 그림뿐이다. 진실은 거기에 숨어 있다. "나의 야망은 땅뙈기 조금, 싹이 돋는 밀, 올리브나무 과수원, 삼나무 등을 그리는 데 국한된다 — 삼나무만 해도 그리기가 간단치 않다."

11월 말. — 그는 브뤼셀에서 열리는 '20인전' 참여 작가로 초청받는다. 그는 「해바라기」 연작 중 두 점과, 「담쟁이덩굴」, 「꽃이 핀 과수원」, 「해 뜨는 밀밭」, 「아를의 붉은 포도밭」 등, 여섯 점을 출품하겠다고 제안한다.

　파리나 브뤼셀에서, 화가들과 눈이 밝은 미술애호가들이 그의 그림에 관심을 갖기 시작한다. 그들은 수는 적지만 열광적이다. 그들 중 한 명인 석판공 로제는 테오의 집을 방문하여, 고흐의 그림을 마음 깊이 예찬한다고 말한다. 빈센트의 어느 데생 앞에서 그는 "빅토르 위고의 데생들보다도 더 아름다운" 작품이라고 단언하며, 자신에겐 다른 무엇보다도 애착이 가는 작품이라고 말한다.

　1889년 크리스마스. ─ 빈센트가 두려워하던 대로, 첫 발작 후 1년 만에 다섯 번째 발작이 찾아온다. 이어 한 번 더 발작을 일으키지만, 다행히 오래가지 않는다 ─ 겨우 며칠 지속되다 그친다. 다시 한 번 "머리가 심하게 흐트러지긴" 했지만, 그는 안도한다.

　이제 그는 정신병자들과의 잡거생활이 자신에게 해롭다는 것을 안다. 그들이 정해진 시각에 이집트콩을 씹는 것 외에 어떤 활동도 하지 않고 식물처럼 살아가는 모습을 보는 게 더는 견디기 어렵다. 그들과 함께하는 생활이 너무 길어지면, 그나마 아직 간직하고 있는 이성마저 완전히 잃어버릴 수도 있을 것이다. 이따금 그는 자기 그림들을 살펴보다가, 그림을 그린 사람이 환자일 수밖에 없다는 사실을 자각하곤 한다.

　눈이 내린다. 한밤중에 그는 경치를 감상하려고 침대에서 빠져나온다. "자연이 이토록 감동적이고 이토록 예민하게 보인 적은 한 번도, 정말이지 한 번도 없었다."

1890년 1월 31일. — 요하나가 남자 아이를 출산한다. 미리 예고했듯이, 아기 이름은 삼촌이자 대부의 이름을 따 빈센트 빌럼이라고 짓는다. 빈센트는 아기 이름을 할아버지의 이름인 테오도뤼스로 정하길 바랐던 것 같다. 그는 아기에게 놀라운 그림을 한 점 헌정한다. "푸른 하늘을 배경으로 꽃이 핀 아몬드나무의 큰 가지들"이라는 이 그림은 아기의 요람 위에 걸리게 된다.

테오의 중개로, 빈센트는 1월에 발행된 《메르퀴르 드 프랑스》 제1호 한 부를 받는다. 이 잡지에 미술평론가 가브리엘 알베르 오리에가 그의 그림에 대한 열광적인 찬사의 글을 실었는데, 특히 다음과 같은 내용이 그렇다.

"그의 전 작품을 특징짓는 것, 그것은 과잉이다. 힘의 과잉, 신경 흥분의 과잉, 표현의 격렬함이다. 사물들의 특성에 대한 그의 단호한 긍정과, 종종 무모하기까지 한 형태들의 그 단순화와, 태양을 정면으로 마주 보는 그 오만과, 데생 및 색깔의 그 격렬한 푸가와, 심지어 그의 기법의 지극히 사소한 특성들에서도, 대개는 난폭하고 또 어떤 때는 진솔하리만치 섬세한 어떤 강력한 존재, 어떤 수컷, 어떤 대담한 자가 모습을 드러낸다. 게다가, 당연한 일이지만, 그가 그린 모든 것의 그 광란에 가까운 과도함에는, 부르주아의 절제와 자질구레한 일들을 적대시하는 열광자가 있고, 선반의 자질구레한 장식품을 다루는 것보나는 산을 움직이는 데 능한 취한 거인 같은 존재가 있고, 자신의 용암을 예술의 모든 골짜기로 흘러들게 하는 들끓는 뇌가 있고, 대개는 숭고하되 때로는 그로테스크한, 그러나 항상 거의 병적이라고 해야 할 소름끼치는 미친 재능이 있다. (…)

종종 서투르고 다소 무거운 듯한, 급격하고 강력한 그의 데생은 특성을 과장하고, 단순화하며, 거장으로서, 승리자로서, 디테일을 뛰어넘어 이따금 위엄 있는 종합에, 위대한 스타일에 도달하지만, 늘 그런 것은 아니다. (…)

딱하기만 한 오늘날의 우리 예술계에서 너무도 독창적이고 너무도 외로이 있는, 이 순종의 강건한 진짜 예술가, 거인의 거친 손을 가진, 히스테릭한 여성의 신경을 가진, 계시받은 자의 영혼을 가진 이 예술가에게 언젠가 — 모든 것이 가능하다 — 명예 회복의 기쁨을 누리는 날이, 지난 과오를 뉘우치는 유행의 애무를 받을 날이 찾아올까? 아마 그럴 것이다."

이 글의 결론은 이렇다. "빈센트 반 고흐는 이 시대의 부르주아 정신이 이해하기에는 너무도 단순한 동시에 너무도 섬세하다. 아마도 그는 오로지 그의 형제들, 아주 예술적인 예술가들과 (…) 아주 하층의, 행복한 하층민들에게서나 온전히 이해될 수 있을 것이다. '속계俗界'의 유익한 가르침들을 우연찮게 벗어나게 될 사람들 말이다…."

빈센트는 지체하지 않고 반응한다. 그는 이를 "대단히 놀라운" 일로 여긴다. 그가 보기에 알베르 오리에의 찬사는 심히 과장된 것 같다. 2월 12일, 그는 이 평론가에게 반론 가득한 감사 편지를 쓴다. 빈센트가 그를 비난하는 점은 다른 무엇보다도 그가 자신이 빚지고 있다고 느끼는 몽티셀리와 고갱에게 해야 할 찬사를 자신에게 하고 있다는 것이다. 그렇긴 하지만 비평가에게 감사를 표하고, 조만간 파리에서 만나볼 수 있기를 바란다는 뜻을 전하며 편지를 맺는다. 그는 미스트랄이 부는 어느 여름 날, 밀밭 한쪽에 삼나무들이 서 있는 그림 한 폭을 그에게 선물한다.

빈센트는 어머니에게, 그 기사를 읽고 "잠시나마 위로를 받았다"고 쓴다. 그리고 자신의 그림 「아를의 붉은 포도밭」이 브뤼셀 '20인전'에서 화가 외젠 보흐의 누이인 아나 보흐에게 400프랑에 팔렸다는 소식을 테오에게서 듣고 또 위로를 받는다. 그가 판 최초의 그림이다 — 또한 생전에 그가 팔게 되는 유일한 작품이다.

＊

빈센트는 고갱의 데생에서 영감을 얻어, 친구인 지누 부인의 초상화를 그리고는 '아를의 여인'이라는 제목을 붙인다. 그는 이 모델을 매번 똑같은 우울한 포즈로 네 가지 다른 버전을 그리는데, 이를 통해 그녀에게 "파리 여인들의 표정과는 다른 표정"을 부여하고자 한다. 그는 이 얼굴을 그릴 때, 눈물을 흘리며 그림을 그린 밀레를 생각하고, 무릎을 꿇고 그림을 그린 조토와 안젤리코를 생각하고, "너무나 미안해하고, 너무나 감격했던" 들라크루아를 생각한다. 우리가 "성찰하는 법을 배우는 것"은 초상화를 통해서라고, 그는 말한다.

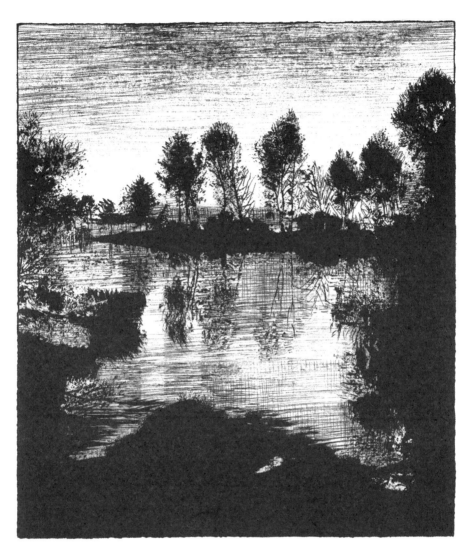

　2월 24일. ― 테오는 페롱 의사의 편지를 받고서, 형이 아를에서 이틀간 머문 뒤 또다시 발작을 일으킨 사실을 알게 된다. 빈센트는 아무것도 기억하지 못하고, 어디에서 밤을 보냈는지도 모른다. 그림도 한 점 잃어버린 모양이다. 이번 발작은 유난히 심하고 고통스러웠다. 지금까지의 어떤 발작보다도 오래 지속된다. 심각한 우울증과 혼수상태와 자살 욕구를 수반하는 환각과 야경증이 두 달 간이나 이어진다. 빈센트는 숯가루 속에서 뒹굴고, 또다시 테레빈유와, 물감 튜브 속 도료나 램프 기름을 삼킨다.

4월 중순경, 그는 차츰 정신을 회복한다. 상태가 나아지기는 해도, 아직 그는 "통증이 있는 것은 아니지만 머리가 완전히 멍한 상태에" 있다고 느낀다.

그의 작품 여러 점이 파리의 '앵데팡당 전'에 전시된다. 3월 19일, 테오는 그에게 편지를 써서, 그의 작품들이 많은 이들의 찬사를 받았으며, "전시회 인기 종목"은 단연 그의 작품들이었다고 외친 이가 바로 고갱이라는 소식을 전한다.

　3월 말, 테오는 피사로의 주선으로 폴 페르디낭 가셰 박사를 만나보고는 그에게서
좋은 인상을 받는다. "그는 세상사를 잘 이해하는 사람처럼 보여." 이 의사는 빈센트의
발작이 광증이 아니라 어떤 다른 병이라고 확신하며, 뭐라고 정확히 특정할 수는 없지
만 자신이 치료할 수 있다고 생각한다.

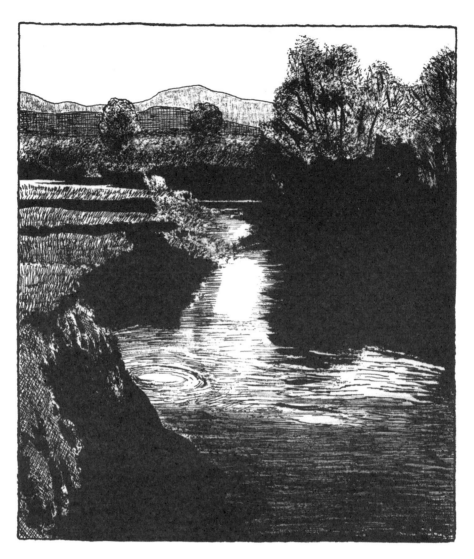

　4월 29일, 빈센트는 테오에게 이렇게 알린다. "오리에 씨에게 내 그림에 관한 기사를 더는 쓰지 말아달라고 부탁해줘. 그에게 간곡하게 말해줘. 우선 그가 내 그림을 잘못 알고 있고, 게다가 사실 난 지금 너무 깊은 슬픔에 빠져 그런 선전을 마주 대할 수가 없다고 말이야."

슬픔은 평생 지속되리라

　1890년 5월 16일. ─ 1년이 좀 넘는 구금생활을 한 후, 빈센트는 마침내 생 폴 드 모졸 요양소를 떠난다. 타라스콩 역으로 가서, 거기에서 파리 행 기차를 탄다. 그는 자신의 그림들을 그리 탐탁지 않게 여기는 페롱 의사에게 많은 그림들을 남겼으나 ─ 의사는 아들이 그 그림들을 소총 사격 연습용 표적으로 삼도록 방치하게 된다. 그중 몇 점을 아마추어 화가이기도 한 지역 사진사가 건지지만, 그도 긁는 도구를 써서 빈센트의 그림을 지워버리고 자기가 그릴 그림을 위한 화폭으로 쓴다.

　5월 17일 아침, 빈센트는 파리의 리옹 역에 내린다. 테오가 플랫폼에서 형을 기다리

고 있다. 그가 피갈 집단주택지, 8번지 4층에 있는 자신의 새 아파트로 형을 데려가자, "요"라는 애칭으로 불리는 요하나가 그들을 맞이한다. 그녀가 생후 3개월 반이 된 어린 빈센트 빌럼을 그에게 보여준다. 요하나가 시아주버니를 만난 것은 이번이 처음이다. 사실 그녀는 이 순간을 두려워하고 있었지만, 막상 그를 만나보니 안심이 된다. 그는 아주 건강해 보인다. 볕에 그을린 얼굴로 미소를 짓는, "어깨가 넓은 튼튼한 남자"다. 오히려 곁에 선 테오가 안색이 창백하고 말라 보이는 데다, 끊임없이 기침까지 해댄다. 식탁에서 빈센트의 병에 대한 얘기나, 그의 오랜 고통과 구금의 세월에 관한 얘기는 피한다.

빈센트는 아파트 벽에 걸린 자신의 그림 일부를 발견한다 — 나머지 다른 것들은 빈대들이 끓는 습한 고미다락에 보관되어 있다. 그 그림들을 그는 오랫동안 살펴본다. 그의 모든 작품이 여기 있다. 일부는 가필을 했으면 싶고, 다른 것들은 없애버렸으면 싶다.

다음 날, 그는 테오와 함께 '살롱 뒤 샹 드 마르스' 전시회에 간다. 피에르 퓌비 드 샤반의 그림 「예술과 자연 사이」 앞에서, 그는 찬탄을 금치 못한다. 하지만 곧바로 대도시의 소요가 그를 불편하게 한다. 떠날 때가 된 것이다.

✳

5월 20일, 그는 파리에서 30킬로미터 떨어진 곳에 있는 마을, 오베르 쉬르 우아즈에 도착한다. 가셰 박사가 사는 곳이다. 박사는 그의 방문을 미리 통보받지 못했지만, 그를 친절하게 맞이한다. 두 사람은 대번에 서로를 존경하게 된다. 빈센트는 이 의사의 진단에 안심한다. 그의 병은 테레빈유 중독과, 북부지방 사람들에게 해로운 남프랑스의 태양 탓일 거라는 게 박사의 생각이다. 가셰 박사는 동료 의사들, 말하자면 빈센트의 병을 일종의 간질로 보는 레 의사와 페롱 의사의 결론을 반박한다. 그는 빈센트가 곧 치유될 것이요, 그림을 "대담하게" 그릴수록 기분이 나아지리라고 확신한다. 그에게 다른 무엇보다도 지난 발작들을 잊어버리라고 권고한다.

빈센트는 건강하다. "아주 건강하다." 그는 자신이 "남프랑스 병"을 앓았으며, 북부 지방으로 되돌아온 것이 건강에 유익하리라고 믿는다. 사방에 다른 환자들이 있는 수용소 생활이 결국 자신에게 해로운 결과를 안겨주었다고 덧붙인다.

가셰 박사는 특이한 인물로, 빈센트의 말처럼 "꽤 엉뚱한" 데가 있는 사람이다. 게다가 빈센트는 그에게 "어떤 신경병"이 있음을 간파하는데, "적어도" 자기만큼이나 "심각하게" 그 병에 걸려 있는 것 같다.

박사는 일주일에 세 번, 자신의 진료실이 있는 파리로 간다. 1870년 전쟁〔파리 코뮌〕

때 구급차 의사가 입던 낡은 상의를 걸치고, 흰색 모자를 썼으며, 머리카락과 수염은 다갈색이다.(사람들은 그를 사프란 의사라는 별명으로 부른다. 그의 엷은 청색 시선에선 깊은 우울이 엿보인다.) 수년 전에 그는 「우울에 관한 연구」라는 학위논문을 쓴 바 있다. 홀아비로 열아홉 살 난 딸, 열여섯 살 난 아들과 함께 사는 그의 집은 동물원을 무색케 한다. 개 여섯 마리와 고양이 여덟 마리, 토끼들, 암탉들, 거위들이 있고, 염소도 한 마리 있다. 그는 사회주의자를 자처하며, 자유연애를 신봉한다. 의술로 유사 요법과 전기 요법을 시술한다. 게다가 관상학, 골상학, 필적학, 손금 등에도 관심이 많다.

하지만 그는 무엇보다도 예술 분야에 상당한 조예가 있는 사람이다. 그가 자주 만나는 사람들 중에는 빅토르 위고, 오노레 도미에, 귀스타브 쿠르베, 오딜롱 르동, 조르주 피에르 쇠라, 카미유 피사로, 폴 시냐크 등이 있다. 또한 마르세유에서 몽티셀리를 만나기도 했고, 세잔도 만났는데, 세잔은 얼마 동안 오베르 쉬르 우아즈에 와서, 특히 「목맨 사람의 집」을 그리기도 했다. 그의 저택이 온통 "시커멓고, 시커멓고, 시커먼 고물들"로 가득하다고 하나, 벽에는 모네, 르누아르, 시슬레, 기요맹, 세잔과 피사로 등, 이 시대 화가들의 작품들도 걸려 있다. 그 자신도 재능이 없지 않은 화가다. 몇 년 전에는 '앵데팡당 전'에 폴 반 리셀이라는 가명으로 작품을 출품하기까지 했다.

가셰 박사는 일요일마다, 어떤 때는 월요일에도 빈센트를 식사에 초대한다. 빈센트는 요리가 최소한 네 가지 이상 나오는 이 집 음식을 간신히 목구멍 안으로 밀어 넣는다. 빈센트는 무심코 집주인을 바라보다가 그의 "슬픔으로 굳은 얼굴"을 보고 깜짝 놀란다.

그가 처음 오베르에 도착했을 때, 가셰 박사는 그를 자기 집과 가까운 생 오뱅 여인숙으로 안내했다. 하지만 숙박료가 그의 예산을 훨씬 웃도는 6프랑이나 되어, 빈센트는 메리 광장에 있는 다른 여인숙으로 가기로 했다. 이 여인숙 주인 귀스타브 라부는 하루 방세로 3프랑 50상팀만 받는다. 방은 간소하다. 빛이 잘 들지 않는 회칠을 한 다락방에, 침대 하나, 테이블 하나, 의자 하나가 전부지만, 라부 가족은 그를 따뜻하게 대해준다. 맏딸 아들린은 귀까지 하나 잘린 그를 미남이라고 여기진 않지만 그의 매력과 선의에 무감각하지 않다.

　한편 아직 어린 막내딸은 매일 저녁 잠들기 전에 그더러 자기 곁으로 오라고 채근하며, 그는 매일 저녁 그 아이에게 "모래 사람"을 그려준다.

　빈센트는 낮에는 마을을 어슬렁거리며 돌아다닌다. 이끼 덮인 (이제는 희귀한) 이엉 지붕들을 보고 감탄하기도 하고, 몇 시간 동안 들판을 가로질러 걷기도 한다. 이 지방의 햇빛이 그의 마음에 든다. 프로방스 지방처럼 강렬한 열기에 빛이 바래지 않았다. 주변 풍경은 그의 마음을 가라앉혀주고, 전혀 다른 방식으로 그에게 영감을 준다. "엄숙하게 아름다운 곳이다. 독특하고 경치 좋은 완전한 시골이다."

그는 아홉 시에 취침하여, 다섯 시에 일어난다. 열심히 일에 매달려, 아주 빨리, 아주 많이 그린다. 지평선까지 펼쳐진 밭들(밀밭, 자주개자리밭, 꽃이 핀 감자밭과 콩밭), 핏자국을 닮은 개양귀비들, 그가 오렌지색과 청색을 대립시키는 건초 더미들, 체커 판 위의 퀸들처럼 서로 마주 보게 하여 쌓아 올려진 높은 밀단들, 그리고 정원들과 그 넘쳐나는 초록들 — 부드러운 초록, 레몬빛 초록, 창백한 초록, 올리브빛 초록, 바닷빛 초록. 그는 일몰 직전의 어두워진 나무들 속의 희미한 성城을 그리고, 어두운 하늘 아래 꾀여 있는 듯한 교회를 그리고, 폭발하는 꽃들, 자줏빛 붓꽃들이며 미나리아제비들, 장미 다발을 그린다. 또한 초상화도 몇 점 그린다. 피아노를 치는 마르그리트 가셰와, 아들린 라부, 그리고 웬 처녀 농군도 그린다. 그가 가장 애착을 갖는 것은 뭐니 뭐니 해도 역시 초상화다. 우리가 흔히 아는 그런 초상화가 아니라, "현대 초상화"다. 무슨 말을 하려고? 그는 그 초상화가 한 세기가 지난 후, 일종의 "환영"처럼 나타나길 바란다. 이를테면 가셰 박사의 초상화들이 그렇다. 얼굴은 "뜨겁게 달궈진 벽돌 색깔"이고, 조산부助産婦의 손 같은 두 손은, "우리 시대의 애통한 표정"을 지닌 그의 안색보다도 더 창백하다. 한편 아들린은 초상화가 자기와 전혀 닮지 않았다고 생각한다 — 하지만 나중에 그녀는 자기가 되고 싶어 했던 여성을 빈센트가 자기 내면에서 간파했음을 인정하게 된다.

빈센트는 자신에 대해서는 언제나처럼 단호한 태도를 취한다. "곰곰이 생각해보면, 내가 하는 일이 좋은 일이라고 말할 수는 없지만, 그러나 이 일은 역시 내가 가장 덜 나쁘게 할 수 있는 일이다. 그 밖에 다른 것들, 사람들과의 관계 같은 것은 아주 부차적인 문제다. 나는 그런 일에는 재주가 없기 때문이다. 그거야 나로선 어쩔 수 없는 일이다."

동생에게 그는 "이곳에 데생을 할 게 많으니" 앵그르지 스무 장만 보내달라고 부탁한다. 구필 출판사에서 편집한 책으로, 석판화 도판들로 구성된 샤를 바르그의 『나체 사생화 습작을 준비하기 위한 목탄화 연습』도 받아보고 싶어 한다. 비록 모델을 구해서 배운 것을 실천에 옮길 가능성이 전혀 없긴 하지만, 그는 비례와 나체에 대한 공부를 심화하고 싶다.

가셰 박사와의 관계는 썩 훌륭하지만, 이따금 의혹이라든가 비난으로 얼룩지기도 한다. 빈센트는 테오에게 이렇게 쓴다. "내 생각에는 가셰 박사를 '조금도' 믿어서는 안될 것 같아. 우선, 내가 보기에 그는 나보다도 더 중한 환자야. 아니면 딱 나만큼 환자라고 해두지. 한데 만약 맹인이 다른 맹인을 안내한다면, 둘 다 구덩이에 빠지게 되지 않겠어?" 의사가 깊은 낙담에 빠진 증세를 보이면, 빈센트는 그에게 서로 직업을 바꿔보자고 제안한다.

빈센트는 마을에서 가스통 세크레탕을 알게 된다. 파리 청년으로, 그의 아버지가 오 베르 쉬르 우아즈에서 멀지 않은 곳에 별장을 소유하고 있다. 나이가 열아홉 살 반인 가 스통은 회화와 조각과 음악에 빠진 예민한 청년이다 ― 나중에 그는 풍자만담가요 작 가로 몽마르트르의 카바레들에 출연하게 된다. 그들은 꾸준히 만나며 기탄없이 미술에 대해 토론한다. 가스통은 이 화가를 "진가를 평가받지 못하고 있는 에이스"로 여긴다.

곧 가스통은 빈센트를 자신의 손아래 동생 르네에게 소개한다. 르네의 나이는 열여섯 살 반이다. 이 사춘기 청년은 챙이 넓은 모자를 쓰고 장화를 신고 으스대며 걷는다. 버펄로 빌(만국박람회에서의 유명한 쇼 덕에 프랑스에서 막 유명 인사가 된 카우보이다)처럼 껄렁거린다. 60년 후, 르네 세크레탕은 빈센트의 시선을 이렇게 회상한다. "위험한 해안에 사는 바닷가 여자들에게서 종종 만나볼 수 있는 그런 깊고 대단히 빛나는 시선이었다. 두 눈은 아무것도 바라보지 않으나, 그 시선은 모든 것을 한눈에 보고 무한 속으로 사라지는 것 같았다. 명상과 번민의 시선, 한 번 보면 쉬 잊지 못할 시선이었다…."

르네와 빈센트의 관계는 곧 불화 상태에 빠져든다. 르네는 이 지역으로 바캉스를 떠나온 파리 청소년 패거리의 우두머리 행세를 한다. 행동거지가 "참새 쫓는 허수아비" 꼴 같고, 앞도 뒤도 없는 찌부러진 펠트 모자를 쓴 빈센트는 곧 그의 '동네북'이 된다. 르네와 어린 친구들은 그를 골려주고 그를 열 받게 할 거리들을 찾는다. 그의 커피에 소금을 뿌리고, 그의 파이프 주둥이에 고추를 문지르고, 그에게 온갖 농지거리를 해댄다. 그들은 그가 "미쳤다"고 말한다. 어느 날은 그의 물감통에 죽은 물뱀 한 마리를 감춰두기도 한다. 빈센트는 하마터면 실신할 뻔했다.

 오후가 되면 그들은 라부 여인숙이나 마르탱 영감네 술집에서 그에게 술을 한 턱 내
곤 한다. 그에게 72도짜리 술 페르노를 마시게 한다. 빈센트는 술에 취해, 화를 버럭버
럭 내고, 얼굴이 시뻘겋게 되어, 모두 죽여버리겠다고 위협하지만, 그러다가도 술이 깨
고 나면 그들에게 앙심을 품지 않는다.

 하지만 그런 모든 일들에도 불구하고, 르네는 빈센트에게 어느 정도 호감을 품고 있
다. "그의 무정부주의자 기질 때문"이다. 훗날 그는 이렇게 말한다. "그는 진짜로 허무
주의자였고 나도 그랬다."

　자신의 카우보이 놀이도구 세트를 완성하기 위해, 르네는 여인숙 주인 라부를 설득하여 권총을 빌려서는 새들이나 다람쥐들, 심지어 물고기들에게까지 쏘아댄다 — 빈센트는 그를 "공포의 훈제 청어 사냥꾼"이라는 별명으로 부른다. 그 "고물 총"은 쉬 고장이 나, 방아쇠를 당길 때마다 늘 격발이 되지는 않는다. 르네는 그 총을 뾰족뒤쥐처럼 생긴 낚시 망태기에 넣어두고 늘 가까이에 보관한다. 나중에 그는 그 총을 빈센트가 훔쳐 갔다고 주장한다.

　6월 초, 파리에서, 테오는 가셰 박사의 방문을 받는다. 박사는 형이 이제 완치가 되었다고 자신 있게 알려주면서, 온가족이 함께 오베르 쉬르 우아즈로 점심식사를 하러 오라고 초대한다.

　6월 8일 일요일, 테오와 요하나와 어린 빈센트 빌럼이 기차에서 내린다. 빈센트가 어린 조카를 맞이하며 가정의 행복을 상징하는 새둥지 그림을 한 점 선물한다. 그들은 모두 함께 멋진 오후를 보낸다. 빈센트는 행복하다. 하지만 아이의 안색이 좋지 않아 불안해한다. 아이가 시골에서 살거나, 아니면 적어도 정기적으로 시골에 머물렀으면 좋겠다고 생각한다. 곧 다시 만나자고 굳게 다짐하며 일가족이 모두 떠나간다.

6월 30일, 테오가 그에게 아들이 몹시 아프다는 소식을 전한다. 요하나가 젖이 나오지 않아 아기가 암소 젖을 먹었는데, 그것을 잘 받아들이지 못해 감염이 되었다는 것이다. 그래서 아기에게 암탕나귀 젖을 주어야 한다고 한다. 나쁜 소식은 그뿐만이 아니다. 고용주들이 월급을 잘 지불하지 않아 생계를 꾸려나가기 어렵다며 불평을 늘어놓는다. 빈센트는 죄책감을 느낀다. 결국 자기 잘못으로 온 가족이 허리띠를 졸라매야하는 처지이기 때문이다.

7월 6일 일요일, 그는 파리로 간다. 파리에서 에밀 베르나르, 툴루즈 로트레크 같은 친구들과 기쁜 마음으로 재회하고, 평론가 가브리엘 알베르 오리에와도 인사를 한다.

　동생 집은 긴장감이 서린 분위기다. 아기가 이제 겨우 감염에서 회복되기 시작했으나, 요하나는 아직 여러 날을 더 누워 있어야 한다. 빈센트는 이번 바캉스 때 온 가족이 오베르 쉬르 우아즈로 오길 바라지만, 요하나는 아들과 함께 네덜란드에서 여름을 보내고 싶어 한다. 빈센트는 난처함을 감추지 못한다. 그는 느닷없이 생각을 바꿔 동생 집에 더 머무르지 않기로 한다. 그날 저녁에 오베르로 되돌아와서는, 다음 날 곧바로 작업에 착수한다. 그는 변덕스러운 하늘 아래 펼쳐진 넓은 밀밭을 그린다.

　테오와 요하나에게 보낸 그의 편지들은 일관성이 없고, 모호하고, 양심의 가책들로 얼룩져 있다 — "내가 할 수 있는 게 뭐란 말인가? 뭐든 당신들이 바라는 어떤 일을 내가 할 수는 있을까?" 그리고 이렇게 덧붙인다. "나는 — 실패자인 것 같다. 그것이 내가 감당해야 할 몫이다 — 아무래도 그것이 내가 받아들여야 할 운명, 더는 변하지 않을 운명인 것 같다."

　이후의 나날들에는 그의 그림이 좀 더 안정을 취하는 것 같다. 우아즈 강 기슭, 초가집들, 도비니 정원 — 전경前景에, 아이가 그린 것 같은 검은 고양이가 한 마리 있다.

7월 27일, 일요일. — 여느 때처럼 빈센트는 라부 여인숙 식탁에서 점심을 먹는다. 평소 그는 아침에 야외로 나가 그림을 그리고, 오후에는 여인숙 중앙 홀 뒤의 작은 홀에서 작업한다. 한데 오늘따라 그는 점심을 먹은 후에 삼각대를 챙겨 들고 들로 나간다. 나중에 한 농부는 그가, "안 되겠어! 도저히 안 되겠어!" 하고 외치는 소리를 들은 일을 기억하게 된다.

질식할 것 같은 하루가 끝나갈 무렵. 밀은 붉은 기운이 약간 감도는 황금빛을 띠고 있다. 구름이 많이 낀 하늘에는 까마귀들이 이리저리 날아다닌다. 빈센트는 성 쪽을 향해 나아간다.

　그는 권총을 꺼내 배에 대고 방아쇠를 당긴다. 총성이 울린다. 그는 땅바닥에 쓰러졌다가 다시 일어선다. 총알은 복부에 박혔다. 피가 약간 흘러나와 셔츠를 물들인다.

　여인숙에서는 라부 일가가 불안해한다. 저녁식사 시간에 늦은 적이 없는 이 숙박인이 아직 돌아오지 않는 것이다. 어쩔 수 없이 그들은 식탁에 둘러앉아 식사를 시작한다. 그때 불쑥, 빈센트가 나타난다. 그는 말 한 마디 없이 식당을 가로지르더니, 계단을 올라가 자기 방으로 가버린다. 하지만 라부 부인은 그가 손을 가슴 바로 아래에 대고 있는 것을 눈여겨보았다. 그녀는 남편에게 위층에 올라가보라고 말한다. 라부 씨가 계단을 올라간다.

　그는 신음 소리를 듣고 문을 두드린다. 아무런 대답이 없다. 안으로 들어간다. 빈센트가 피로 뒤덮인 채, 침대 위에서 몸을 움츠리고 있다. 여인숙 주인이 수차례 질문을 해대도 대답을 하지 않다가, 끝내 이렇게 내뱉는다. "난 실패했어요."

　라부 씨는 마을 의사인 마제리 박사를 찾으러 달려간다. 부상자의 머리맡에 도착한 의사는 그의 상처를 살펴보고 붕대를 감아준다. 빈센트는 가셰 박사를 불러달라고 부탁한다. 사람들이 가셰 박사에게 기별을 한다. 가셰가 아들과 함께 곧바로 도착한다. 그때가 저녁 아홉 시다.

　두 의사는 서로 안심시키려 든다. 상처에서 피가 거의 나지 않았고, 주요 장기도 전혀 다치지 않았다는 것이다. 그들은 총알을 제거하려 하지 않는다 ― 여러 이유로 그들은 외과 시술 행위를 완강히 반대한다. 좀 두고 보기로 하고는 "주의 깊은 관찰과 절대적 안정"을 권한다. 마제리 의사가 돌아간다. 빈센트가 담배를 요구하자, 사람들이 그의 파이프를 찾아준다. 가셰 박사가 테오의 주소를 묻자, 빈센트는 이만한 일로 동생을 방해하고 싶지 않다고 말한다. 가셰 박사도 집으로 돌아간다. 아들린 라부의 증언에 의하면, 그날 밤새도록 빈센트의 머리맡을 지킨 사람은 그녀의 아버지였던 것 같다.

　일요일 아침, 정말 자살 시도가 맞는지 확인하려고 경찰들이 여인숙에 찾아온다. 그들에게 빈센트는 그저 "이건 아무하고도 상관없는 일이오" 하고 대답한다. 그사이, 가셰 박사가 빈센트의 옆방 화가 히어스히흐에게 부탁해 테오에게 이 일을 알리자, 그가 급히 도착한다. 그는 망연자실한다. 형이 조용히 속삭인다. "울지 마, 모두를 위해서 한 일이야." 빈센트는 불평을 하지 않는다. 조용히 파이프만 피운다. 테오는 종일 그의 곁을 떠나지 않는다. 오후의 무더운 열기 속, 질식할 것 같은 다락방에서, 두 형제는 네덜란드 말로 오랫동안 얘기를 나눈다. 테오는 빈센트가 금방 회복하리라고 확신한다. 그러자 그가 이렇게 대답한다. "쓸데없는 짓이야. 슬픔은 평생 지속될 거야."

　저녁이 찾아오고, 뒤이어 밤이 되자, 대기가 약간 시원해진다. 테오는 줄곧 형 곁에
붙어 있다. 빈센트가 점점 더 숨쉬기 힘들어한다. 숨이 막히는 것 같다. 새벽 한 시 반,
결국 그는 숨을 거둔다. 그의 나이 37세 4개월째다.

　형의 주머니에서 테오는 형이 쓴 편지 한 통을 발견한다. 편지는 다음과 같은 말들로
마무리된다. "글쎄, 내가 해야 하는 일, 난 거기에 내 인생을 걸었고, 그 일로 내 이성은
반쯤 망가져버렸어 ─ 그래, 좋아 ─ 한데 내가 아는 한 너도 장사꾼 부류는 아냐. 그래
서 내 생각엔 너도 마음을 정할 수 있을 것 같은데. 진정으로 인류와 더불어 행동하면
서 말이야. 대체 뭘 어쩌려는 거야?"

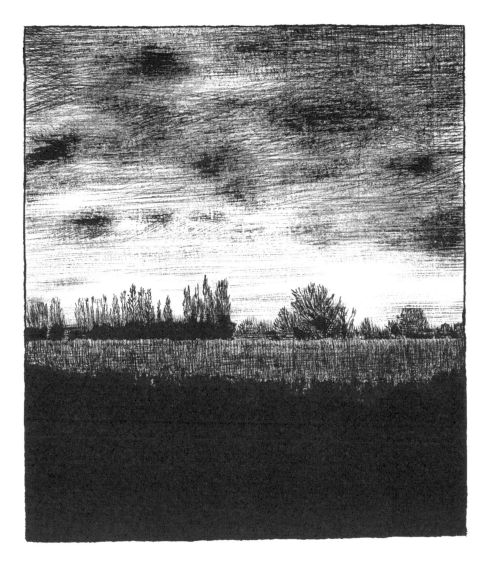

빈센트가 죽은 지 6개월 후, 1891년 1월 25일, 테오 반 고흐도 위트레흐트의 한 요양소에서 구금생활을 하다가 사망한다. 두 형제의 시신은 오베르 쉬르 우아즈의 작은 공동묘지에 나란히 안치되어 있다.

최근의 한 가설은 빈센트가 성 쪽을 향해 들판을 가로질러 갔던 게 아니라, 정반대 쪽, 즉 샤퐁발 길을 따라, 부셰 가의 작은 농가 뜰까지 갔을 거라고 추정한다. 거기에서 아마 르네와 마주쳤을 것이다. 둘 사이에 다툼이 벌어졌을 것이다. 젊은 친구가 뾰족뒤쥐 망태에서 권총을 꺼냈고, 총알이 발사되었을 것이다. 우발적 살인이라는 얘기다.

마을에서는 이런저런 비방들이 경찰 조사(대단히 건성으로 이루어진 조사였다. 헌병들은 수색도 하지 않았다. 그들은 권총을 찾지 못했고, 삼각대, 그림, 스케치 수첩, 물감통 등, 화가의 소지품도 찾지 못했다)를 앞질렀다. 그들은 빈센트가 죽은 후에도 총알을 빼내지 않았다. 가난한 미치광이에다 네덜란드인이기까지 한 자가 지역 명사의 아들에게 살해당했을 수는 없는 것이다.

여러 가지 의문이 해소되지 않은 채 남아 있다. 만약 빈센트가 자살을 하고자 했다면, 동생에게 명시적인 말 한 마디, 아니면 유언장 같은 것을 남기지 않았을까? 그리고 그라면 독약을 선택하지 않았을까? 그런 물질에 관한 한 그도 좀 아는 게 있으니 말이다. 또한 총을 쏠 때, 머리나 가슴을 겨냥하지 않았을까? 게다가 첫 발에 실패하고 나서, 왜 두 번째 총알을 발사하지 않았을까?

빈센트

모든 일에 늘 실패만 했듯이(그 자신이 한 말에 따르자면), 빈센트는 자신의 날들에 마침표를 찍고자 하다가 이 역시 실패했던 것일까? 그는 자신을 동생이 꾸린 작은 가정의 잉여 존재로 느끼고 있었다. 돈도 미래도 없는, 하나의 짐짝 같은 존재로 인식하고 있었다. 만약 그가 자살을 했다면, 그것은 미리 숙고해서가 아니라 갑작스러운 충동에 이끌려서다. 그가 자살을 생각한 것은 발작을 일으켰을 때뿐이었다. 그럴 때 외에는 자살이라는 것을 배척하던 사람이었다.

그렇다면 빈센트는 모든 일에 실패한 거라고 할 수 있을 것이다. 그는 이를 마음속 깊이 확신하고 있었다. 아마 그는 그림에서도 실패했을 것이다. 한데 성공한 그림이란 어떤 그림인가?

그는 자신의 그림이 "위안을 주는" 그림이기를 바랐다. 그는 이 위안의 미덕을 굳게 믿고 있었다. 하지만 그의 그림을 자세히 들여다보면, 그가 그린 인물들은 동정을 불러일으키며, 심지어 혐오감마저 불러일으킨다. 삶에 환멸을 느끼는 추한 창녀들, 농부들이나 일에 짓눌린 방직공들, 불행과 궁핍에 찌든 역겨운 얼굴들이 마치 푸르스름한 그리자유에서 튀어나온 유령들처럼 험상궂은 눈을 하고 있다. 빈센트의 그림은 표현주의를 예고한다. 위안을 주는 게 전혀 없다는 얘기다. 그가 그린 해바라기 다발들이나 화려한 붓꽃들조차, 그 부동의 분노로, 곧 시들고 말 꽃들의 그 허영심으로, 우리를 불안하게 하는 뭔가를 내포하고 있다. 또한 분노하는 태양에 굴복한 그 풍경들, 그 속의 나선들이며 소용돌이들은 광기를 떠올리게 한다. 그렇다, 그의 그림은 본의 아니게 불쾌감을 준

다. 뿐만 아니라, 그것은 천진해 보이거나 유치해 보이는 것도 겁내지 않으며, 또한 걸쭉하고, 대단히 무겁다. 그것은 색깔들을 요동치게 할 정도로 색조들을 과장하는 것도 두려워하지 않는다. 그의 그림은 카오스에서 솟아올라, 카오스로 되돌아간다.

빈센트는 그림을 그린 것이 아니다. 그는 "습작"을 그렸다. 습작이란 다시 말하면 시도다. 보이지 않는 것을 보게 하려는 시도다. 빈센트는 어떤 숨어 있는 현실이 있다고 믿었고, 그것을 드러내는 것이 그림이라고 생각했다. 자신이 서투르거나 말거나, 자신이 예찬했던 아카데미의 미 기준에 상응하거나 말거나 아랑곳하지 않았다. 그는 데생을 할 줄 몰랐고, 채색은 더더욱 그랬다. 그러면 어떤가. 오히려 그의 그런 결함들이 그의 무기였다. 그가 늘 휘두르고 싶었던 무기였다. 사람들의 무관심에는 개의치 않았다. 반감에도 개의치 않았다. 그는 세계에 대해 말하고자 했으나, 그것은 다른 세계다 — 그의 그림들에서는 태동하는 현대성의 흔적을 전혀 찾아볼 수 없다. 그는 농민들의 옛 세계, 자연을 예찬하는 것으로 만족했다. 자신을 현재 시간의 바깥으로 끌어올렸다.

한때, 보리나주에서, 그는 프롤레타리아의 비참한 삶을 보여주고자 했지만, 너무 빨리 포기해버려 뜻을 이루지 못했다. 다시 한 번 말하자. 그는 능력도 부족했고, 영감도 한정되어 있었다. 그림을 그릴수록 자신을 실패자로 느꼈으며, 극도로 부정적인 그의 그런 태도에는 조금치의 가식도 없었다. 하지만 빈센트는 자신의 운명을 믿었다. 미술의 역사 속에서 자신이 차지하게 될 자리, 사슬의 빠진 고리 같은 자리가 있다고 믿었다. 그가 사후에 차지하게 되는 자리는 정확히 바로 그런 자리다.

그의 동생 외에, 진정으로 그의 그림을 믿어준 사람은 아무도 없었다. 하지만 그는 요란하게 예술의 역사 속으로 진입했으며, 뿐만 아니라 역사 그 자체 속에 자신을 끼워 넣었다. 사람들이 자신을 사회에 얽매이지 않는 자유로운 인간의 상징으로 받아들이도록 했다. 사람들이 그의 운명에 감동하는 것은 연민 때문이 아니다. 그의 운명 속에, 사람들 각자의 숨은 목표와도 같은 어떤 실존적 요구가 있음을 간파해서다. 자기표현을 비롯하여, 관례들의 시늉에 뒤덮여

버린 자기 몫의 빛 같은 것이 있음을 간파해서다. 실패의 증거들처럼 벽에 못질된 그의 그림들 앞으로 군중이 몰려드는 이유는 무엇인가? 빈센트는 영웅이다. 비천한 신분에서 출세한 그들의 영웅이다. 사람들은 상상을 통해서나마 그의 영웅적 행위를 구현하고 싶어 한다. 아마도 그들은 하나의 거울처럼 그들에게 제공되는 그의 영웅적 행위를 갈구할 것이다. 그들에게는 이 화가의 미숙함이나, 그의 패배들, 네덜란드에서 그린 그림들의 그 명백한 추함 따위는 중요하지 않다. 그 추함이 그들에겐 오히려 유익하다. 이제 그들은 형식미에 사로잡힌, 존경할 만한, 아카데미 미술만으로는 성이 차지 않는다. 그들은 뭔가 다른 영감을 호소한다.

빈센트는 추함을 드러내기만 한 것이 아니라, 그것을 소름끼치게 그려냈다. 그러려는 의지가 있어서, 도발하기 위해서가 아니라, 다르게 그릴 줄 몰랐기 때문이다. 그는 추함을 소름끼치게 그려냄으로써, 전통과의 관계를 완전히 끊어버렸다. 반 고흐 이전이 있고 반 고흐 이후가 있다.

차례

나는 빈센트를 잊고 있었다

1판 1쇄 인쇄 2017년 7월 25일
1판 1쇄 발행 2017년 7월 29일

지은이 프레데릭 파작 옮긴이 김병욱 펴낸이 박혜숙 펴낸곳 미래M&B
책임편집 황인석 디자인 이정하
전략기획 김민지 영업관리 장동환, 김하연
등록 1993년 1월 8일(제10-772호) 주소 서울시 마포구 서교동 464-41 미진빌딩 2층
전화 02-562-1800(대표) 팩스 02-562-1885(대표)
전자우편 mirae@miraemnb.com 홈페이지 www.miraeinbooks.com

ISBN 978-89-8394-824-3 03600

값 18,000원

*잘못 만들어진 책은 구입처에서 바꾸어 드립니다.
*미래인은 미래M&B가 만든 단행본 브랜드입니다.